커뮤니티를 활성화하는 30가지 아이디어

디자인이 지역을 바꾼다

감수　　가케이 유스케(筧裕介)

지은이　issue+design project

옮긴이　김해창(金海蒼)
　　　　　경성대학교 환경공학과 교수(경제학 박사/환경경제학)로 저탄소사회 만들기를
　　　　　중시하는 환경경제학자이자 우리 사회와 지역의 새로운 희망과 변화를 모색
　　　　　하는 '소셜 디자이너(Social Designer)'의 길을 걷고 있다. 1990년부터 2007
　　　　　년까지 17년간 국제신문에서 주로 환경 전문기자로, 2007년부터 2010년까지
　　　　　(재)희망제작소에서 상임부소장으로 일했다. 지은 책으로『저탄소 대안경제
　　　　　론』,『저탄소경제학』,『일본, 저탄소사회로 달린다』,『환경수도 프라이부르크
　　　　　에서 배운다』등이 있고, 옮긴 책으로는『아이디어 하나가 지역경제를 살린
　　　　　다』,『굿머니-착한 돈은 세상을 어떻게 바꾸는가』,『어메니티: 환경을 넘어서
　　　　　는 실천사상』등이 있다.
　　　　　E-mail: hckim@ks.ac.kr, seablue5@hanmail.net
　　　　　Blog: 김해창닷컴(kimhaechang.com)

　　　　　*이 책은 2013학년도 경성대학교 학술연구비 지원에 의하여 연구된 것입니다.

"CHIIKI WO KAERU DEZAINN" by issue + design project
Copyright © 2011 Yusuke Kakei, issue + design project
All rights reserved.
Original Japanese edition published by Eiji Press, Inc., Tokyo.
Korean translation rights © 2014 MISEWOOM Publishing

커뮤니티를 활성화하는 30가지 아이디어
디자인이 지역을 바꾼다

—

인쇄 2014년 2월 25일 1판 1쇄　**발행** 2014년 2월 28일 1판 1쇄

감수 가케이 유스케　**지은이** issue+design project　**옮긴이** 김해창　**펴낸이** 강찬석　**펴낸곳** 도서출판
미세움　**주소** (150-838) 서울시 영등포구 도신로51길 4　**전화** 02-703-7507　**팩스** 02-703-7508　**등
록** 제313-2007-000133호

정가 20,000원

—

ISBN 978-89-85493-80-2　03600

커뮤니티를
활성화하는
30가지 아이디어

디자인이
지역을
바꾼다

감수 가케이 유스케
지은이 issue + design project
옮긴이 김 해 창

美세움

들어가면서 - 이 책에서 말하는 디자인이란?

우리는 디자인이라는 행위를 다음과 같이 정의합니다.

- 문제의 본질을 한꺼번에 포착해서 거기에 조화와 질서를 가져다주는 행위
- 아름다움과 공감으로 대다수 사람들의 마음에 호소해 행동을 환기시키고 사회에 행복한 운동을 일으키는 행위

이 책의 기획이 정해지고 집필을 막 시작한 2011년 3월. 매그니튜드(M) 9.0의 일본 관측사상 최대의 거대지진이 도호쿠(東北)지방을 급습했습니다. 파고 10m 이상의 초대형 쓰나미가 발생해 사망자·행방불명자가 2만 명이 넘는 미증유의 인적 피해를 초래했습니다. 에너지 자급률 4%의 나라를 지탱해온 원자력발전소의 사고가 계속됐습니다.
도쿄대학 고미야마 히로시(小宮山宏) 전 총장이 언급한 '일본은 과제선진국이다'라는 말이 이만큼 설득력을 가진 적이 과거에는 없었지 않았나 싶습니다.

이러한 시대, 지금의 일본에서 필요한 것이 사회에 행복한 운동을 일으키는 디자인입니다.

지진 피해를 입은 지자체 대부분은 인구 수천 명에서 수만 명의 소규모 지자체입니다. 재난지의 지자체를 비롯해, 지방의 중소규모 지자체는 지금까지 수도권·한신(阪神)권 등 대도시권의 지자체에 한 발 앞서 다양한 과제에 직면해왔습니다.

인구감소라는 말은 산간벽지·섬지역에서는 수십 년 전부터 해오던 과소화의 다른 말입니다. 65세 이상의 고령자가 과반수를 차지하는 지역도 많이 존재합니다. 지역경제를 지탱하는 산업은 쇠퇴하고 며느리 부족, 의사 부족은 심각합니다.

이러한 문제에 한 발 앞서 도전해 어려운 재정상황 가운데 지혜를 짜내 주민의 마음을 움직이고 해결책을 실천하고 있는 지역이 많이 보입니다. 그러한 지역이 실천하고 있는 아름다운 해결책이 바로 '디자인으로 지역을 바꾸는 것'입니다.

우리는 이러한 지역에서 배우지 않으면 안 됩니다. 배운 것을 그 자리에서 실천하지 않으면 안 됩니다. 재난을 당한 지역을 비롯해 심각한 과제에 직면한 지역에 디자인의 힘을 보여주지 않으면 안 됩니다.

이 책은 그렇게 하기 위해 필요한 3가지 요소로 짜여져 있습니다.

1부에서는 지역이 직면하고 있는 사회 이슈를 알기 쉽게 데이터로 소개합니다. 지역이 안고 있는 문제의 본질을 파악하는 첫걸음인 기초지식으로서 도움이 될 것입니다.

2부에서는 그 해결에 도전하고 있는 디자인사례를 소개합니다. 사례 중에는 다른 지역에서도 응용할 수 있는 디자인의 발상이나 성과가 많이 있을 것입니다.

3부에서는 '지역을 바꾸는 디자인'을 실천하기 위해 필요한 디자인의 사고 과정, 디자인의 추진 역할이 되는 지역커뮤니티, 행정에 관한 사고방식을 제안합니다. 지역이 바뀌기 위해서는 지역 주민 그리고 행정이 바뀌지 않으면 안 됩니다. 이 책은 그러한 것을 위한 방법론입니다.

어려운 시대환경은 아직도 계속되고 있습니다. 그러나 생활인을 행복하게 하는 아름다운 디자인이 일본 내에서 점차 생겨나면 일본은, 지역은 바뀌기 마련입니다. 이 책이 지역과제에 고민하고 해결책을 모색하고 있는 모든 분의 노력에 조금이나마 도움이 될 수 있다면 다행이라 여기겠습니다.

끝으로, 후쿠시마대지진 피해를 받은 지역의 빠른 복구와 부흥을 진심
으로 기원합니다. 저희들도 고베대지진의 교훈을 살린 디자인 프로젝트
를 통해 미력이나마 지진 피해를 입은 지역의 부흥을 위해 노력해나갈
것입니다.

저자를 대표하여
issue+design project 가케이 유스케

역자 서문

어릴 적부터 디자이너는 동경의 대상이었습니다. 특히 TV에 비치는 화려한 의상쇼를 선보이는 패션디자이너의 모습은 신기하기 그지없었습니다. 나이가 들면서 도시디자인, 그래픽디자인, 웹디자인, 인테리어디자인 등 디자인이 우리 생활 곳곳에 스며들어있음을 느끼게 됐습니다만 그래도 디자이너는 늘 마술사 같은 신비감을 가진 말이었습니다.

그런데 언젠가부터 저도 명함에 디자이너라는 말을 넣어 쓰게 되었습니다. '소셜 디자이너(Social Designer)'. 2007년부터 몇 년간 희망제작소 부소장으로 한 일이 바로 '소셜 디자인'이었고 직업이 '소셜 디자이너'였습니다. 당시 희망제작소 상임이사이던 박원순 변호사께서 붙인 이름입니다. '소셜 디자이너'란 우리 사회의 희망과 변화를 이끌어내고 실현해가는 사람이라는 의미이지요. 이처럼 '소셜 디자인'이나 '도시디자인', '공공디자인' 등에 대한 관심을 갖고 이책 저책을 찾아보던 차에 어느 날 제 눈에 딱 들어온 책이 바로 이 『디자인이 지역을 바꾼다(원제: 地域を変えるデザイン)』입니다.

이 책은 지금까지 디자인은 전문가만 한다고 생각하기 쉬운 우리의 편견을 단숨에 깨버립니다. 디자인은 눈에 띄는 외형상의 무엇을 만들어내는 것을 넘어 '지역의 희망'을 만들어내는 것임을 느끼게 됩니다. 그리고 디자인은 특출한 디자이너 한두 사람의 아이디어가 아니라 지역주민과 더

불어 '함께 그려내는 것'임을 새삼 느끼게 합니다.

이런 면에서 이 책은 참 유익합니다. 오늘날 지역사회가 안고 있는 각종 과제 20가지를 일목요연하게 정리해놓고 있는데 기후변화, 에너지, 고령화, 의료·간병 등 시대의 트렌드를 제대로 읽어내는 것이 지역디자인에서 무엇보다 중요한 것은 더 말할 나위가 없을 것입니다.

이 책은 재미있습니다. 지역을 바꾸는 디자인의 사례 30가지 하나 하나가 신선합니다. 1회용 나무젓가락 '와RE바시'에서부터 섬 바깥의 관점에서 섬의 일상을 새롭게 파악해 가는 '가 볼 만한 섬 이에시마' 프로젝트는 일상을 발굴하는 디자인의 좋은 사례입니다. 방과후 교육에 시민이 참여하는 '방과후NPO'나 주민, 디자이너, 학생이 협력해 옛 제재소를 '가구만들기학교'로 바꾼 호즈미제재소 프로젝트 등은 상상력을 갈고 닦는 디자인의 사례이구요. 고베대지진이나 후쿠시마원전 사고 이후 재난피해지에 자원봉사자들과 피해자들을 연결하는 '가능합니다 제킨'이나 아이가 태어나면 가구명장이 만들어 지역단체장이 직접 선물하는 '너의 의자' 프로젝트나 양배추밭에서 아내에게 사랑을 외치게 하는 '일본애처가협회'의 프로젝트는 느낌을 형태로 만드는 디자인의 대표적 사례입니다. 또한 부모아이건강수첩을 만들어 내거나 노숙자 자립지원 가이드북인 '노숙탈출가이드' 발행 등은 양극화를 매우는 디자인의 좋은 사례이구요. 주민과 행정직원이 하나가 돼 만든 실효성 있는 '아마정종합진흥계획'이나 지역백화점을 살리기 위해 주민과 함께 만들어가는 백화점 마루야가든즈 이야기나 구마모토성의 복원을 위해 2만 7000명이 참여한 '1구좌 성주제도'와 같은 프로젝트는 모두를 키우는 디자인의 대표적인 사례라 할 수 있습니다.

이 책은 또한 공부가 되는 책입니다. 가케이 유스케나 야마자키 료 등과 같이 일본의 소장파 전문가들이 지역디자인에 관해 깊이 있는 글을 덧붙여놓았습니다. 지역을 바꾸는 디자인사고란 어떤 것인지, 또한 지역

을 바꾸는 디자인 커뮤니티가 왜 중요한지, 나아가 지역을 바꾸는 디자인행정이 왜 필요한지에 이르기까지 폭넓게 소개하고 있어 이론적 뒷받침도 탄탄합니다.

또한 이 책은 'issue+design project'란 집단의 창작물입니다. '사회의 과제에, 시민의 창조력을'을 캐치프레이즈로 내세우며 2008년에 시작한 소셜 디자인 프로젝트의 산물인 것입니다.

저는 이 책 서문에서 저자가 밝힌 '사회에 행복한 운동을 일으키는 디자인'이라는 말에 공감합니다. 즉, '소셜 디자인'이나 '지역디자인'의 궁극적인 지향이 잘 묻어나 있는 표현이지요. 이러한 면에서 저는 우리 스스로가 자신이 사는 곳에서 소셜 디자이너나 지역디자이너가 됐으면 싶습니다. 그러기 위해서는 우선 지역에 대한 진정성, 즉 관심과 애정을 갖는 일에서부터 출발한다고 봅니다. 스스로 지역의 과제를 발견하고 자신의 꿈을 그려내는 것에서부터 시작해야 할 것 같습니다. 이런 점에서 우리의 생각을 우리 집에서 나아가 우리 동네, 우리 도시로 점차 확대해나갈 필요가 있을 것입니다. 우리 집 현관을 생각할 때 우리 도시의 관문인 공항, 항만, 철도역을 생각하고, 우리 집 서재를 생각할 때 우리 동네의 도서관, 마을책방을 생각하고, 우리 집 화장실을 생각할 때 우리 도시의 쓰레기장, 화장장 등을 생각하는 등 사고의 지평을 조금만 더 넓히면 바로 지역디자인으로 연결하기가 쉬울 것입니다. 둘째, 지역디자인은 소통을 통해 이뤄진다고 봅니다. 내가 생각하고 있는 지역에 대한 바람에다 이웃이 생각하는 지역에 대한 바람을 담아 '우리 모두의 바람'으로 만들어내는 것이지요. 이러한 과정에 참여가 자연스럽게 이뤄지고 다양한 관점에서 도시를 보고, 종합적인 판단이 가능해 질 것입니다. 셋째, 지역디자인은 창조성과 재미를 바탕으로 해야 할 것입니다. 다른 지역의 것을 모방해 심어놓는 디자인이 아니라 그 지역의 특성을 제대로 살린 독창성이 묻어나는 디자인이어야 하고, 보는 이로 하여금 절로 미소 짓게 하는 디

자인이어야 할 것입니다. 이러한 진정성, 소통, 창조성이 어우러지면 지역을 더욱 신나고 멋지게 바꿔낼 수 있을 것이라 확신합니다. 결국 지역디자인은 지역의 사람, 이웃과의 관계를 새롭게 하고, 더불어 만들어가는 과정이기 때문입니다.

저는 자주 '미래는 예측하는 것이 아니라 선택하는 것'이란 말을 써왔습니다. 이제 미래는 예측만 할 것이 아니라 더불어 함께 선택하고 실천하는 것이 중요하다고 생각합니다. 이러한데서 지역디자인은 종합적인 삶의 쾌적성을 의미하는 '어메니티'가 요구됩니다. 있어야 할 것이 있어야 할 곳에 있는지를 잘 살펴보는 애정과 관심이 필요합니다. 지역디자인은 주민의 행복론에서 나오는 것입니다. 또한 지역의 자연과 공생을 도모하고 지역의 역사·문화·전통과 어우러져야 할 것입니다. 지역디자인은 곧 마을 만들기와 연결되며 마을 만들기는 결국 사람 키우기라는 생각이 듭니다. 지역디자인은 지역의 고령자, 장애인, 여성, 다문화가정 등 사회적 약자를 최우선 배려하는 것이 돼야 할 것입니다. 지역을 지금보다 더 살만한 공간으로 만들고, 지역공동체를 더욱 살갑게 만들어나가는 것이 바로 지역디자인의 지향점이 아닐까 생각합니다.

끝으로 이 책이 나오기까지 연구지원을 아끼지 않은 경성대학교에 감사를 드리고, 어려운 출판 상황에서도 흔쾌히 출판을 결정해주시고 멋지게 책을 꾸며주신 미세움 강찬석 대표님과 임혜정 편집장님에게 진심으로 고마운 마음을 전합니다. 그리고 늘 '더불어 성장하는 기쁜 삶'이란 가훈을 소중하게 여기는 대학생 두 아들과 평생 도반인 아내에게 참 고맙고 사랑한다는 말을 전합니다.

2014년 2월 경성대 연구실에서

김해창

차례

PART **2** 지역을 바꾸는 핵심 디자인 30

KEY DESIGN 30 — SECTION 4

양극화를 극복하는 디자인

KEY DESIGN 30 — SECTION 5

모두를 키우는 디자인

PART **3** 지역을 바꾸는 디자인 252

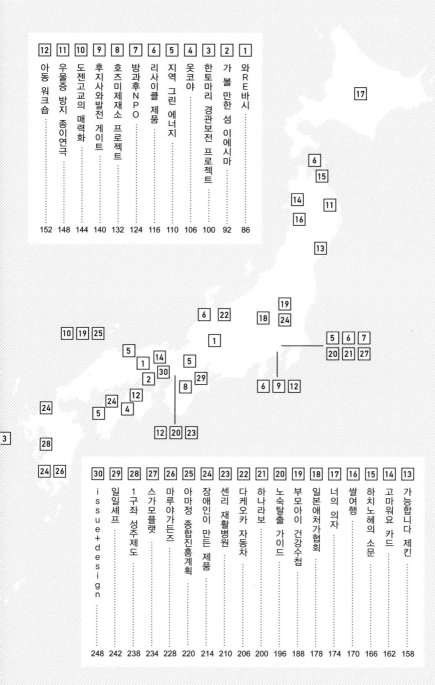

PART

01

지역을 바꾸는 핵심 이슈 20

1부에서는 일본 각 지역이 직면하고 있는 사회과제(이슈)를 20개 분야마다 과제를 단적으로 보여주는 데이터와 함께 소개합니다. 인구감소라고 하는 말을 많이 듣습니다만 구체적으로 어느 정도의 속도로 인구가 줄어들고 있는지 예측이 되십니까? 지구온난화의 영향으로 각지의 기온이 어느 정도 상승하고 있을까요? 뛰어난 디자인을 낳기 위해서는 전제가 되는 사회과제의 현상 파악이 필요불가결합니다. 또한 알기 쉬운 데이터는 지역의 공통인식을 만들어 내는 데 편리합니다. 주민, 행정, NPO, 기업 등을 포함해서 사회과제 해결의 동력을 만들어 내는 도구로 활용해주십시오.

기후변화

도쿄의 연평균기온은 100년간 환산해

3.3℃ 상승

지구온난화의 영향으로 일본의 기후가 확실히 변하고 있습니다. 2007년 여름은 무더위로 계측사상 최고인 섭씨 40.9도를 기록했습니다. 일본이 한 해를 통해 비교적 온난한 온대기후가 아니라 고온다습한 아열대기후로 자리 매김될 날도 그리 멀지 않을지도 모릅니다.

온난화는 일본의 사계절과 일본인의 계절관에 영향을 주고 있습니다. 사철마다 세시기(歲時記)를 생활에 넣고 사는 일본인으로서 벚꽃 개화가 늦어지고, 여름이 길어지고, 눈이 오지 않는 이러한 기후와 자연의 변화가 생활에 미칠 영향은 계측할 수가 없습니다. 도시지역에서는 기온이 주변에 비해 높아지는 열섬현상도 보입니다. 도쿄의 기온은 100년간 환산으로 섭씨 3.3도 상승했다고 기록되고 있습니다.

기후변화의 영향을 억제하기 위해서 일본 정부는 2025년에 1990년 대비 25% 감축, 2050년에 80% 감축이라는 의욕적인 목표를 설정하고 있습니다. 이러한 목표를 달성하고 저탄소사회의 생활양식을 실현하기 위해서 디자인은 무엇을 할 수 있을까요?

어떤 주택, 교통, 노동 형태의 디자인이 필요할까요?

100년당 도시별 평균기온의 변화와 근년의 40℃ 이상의 기록

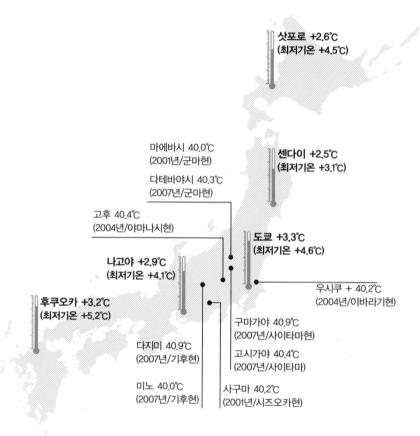

삿포로 +2.6℃
(최저기온 +4.5℃)

마에바시 40.0℃
(2001년/군마현)

다테바야시 40.3℃
(2007년/군마현)

고후 40.4℃
(2004년/야마나시현)

센다이 +2.5℃
(최저기온 +3.1℃)

도쿄 +3.3℃
(최저기온 +4.6℃)

나고야 +2.9℃
(최저기온 +4.1℃)

우시쿠 + 40.2℃
(2004년/이바라기현)

후쿠오카 +3.2℃
(최저기온 +5.2℃)

구마가야 40.9℃
(2007년/사이타마현)

고시가야 40.4℃
(2007년/사이타마)

다지미 40.9℃
(2007년/기후현)

미노 40.0℃
(2007년/기후현)

사구마 40.2℃
(2001년/시즈오카현)

※ 삿포로, 센다이, 나고야, 후쿠오카의 기온변화는 1931년부터 2009년까지의 통계자료를 바탕으로
한 100년당 평균기온, 일최저기온의 변화

※ 출처: 기상청 『열섬감시보고』

온실가스배출량의 변화와 일본의 중장기 감축목표

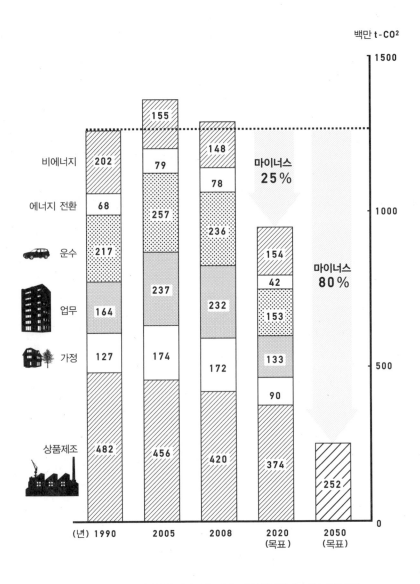

백만 t-CO2

※ 2020년 목표치는 탄소의 가격 매기기가 행해질 것을 전제로 한 「전부문 매크로프레임 변화 사례」

※ 출처: 환경성 『지구온난화대책과 관련된 중장기 로드맵(개요)』

도도부현별 인구 일인당 온실가스배출량

〈전부문〉

※ 각 도도부현(都道府県) 발표
　2002~2008년치와 인구(국세조사
　2005)에서 산출

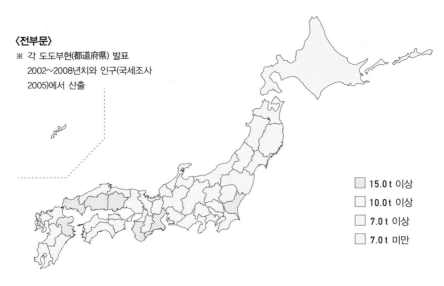

▨	15.0 t 이상
☐	10.0 t 이상
☐	7.0 t 이상
☐	7.0 t 미만

※ 출처: 일본게이자이신문사 『닛케이 글로컬』 No.136

〈생활부문〉

※ 가정부문에서의 배출량 및 운수부문
　중 가자용차, 경자동차의 배출량 합계
　(2003년)

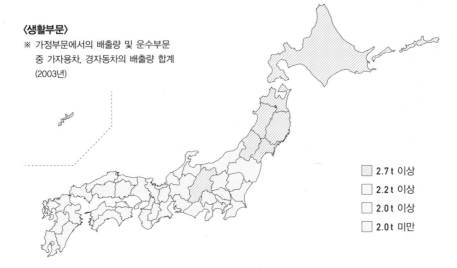

▨	2.7 t 이상
☐	2.2 t 이상
☐	2.0 t 이상
▨	2.0 t 미만

※ 출처: 환경지자체회의 환경정책연구소 「시정촌별 온실가스배출량추계 데이터 및 시정촌의 기후온난화방
　지 지역추진계획 모델계획에 관하여」

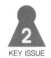

지진

향후 30년 이내에 진도 6약(弱) 이상의 도카이 지진이 발생할 확률은

87%

2011년 3월 11일, 미야기현 앞바다를 진원으로 매그니튜드(M) 9.0의 일본 관측사상 최대의 지진이 발생했습니다. 10m 이상의 거대한 쓰나미가 발생해 사망자·행방불명자는 약 2만 명이 넘습니다.

고베대지진(사망자 6,433명)으로부터 16년 2개월 뒤의 일입니다. 그 동안에도 니가타, 후쿠오카, 노토 등지에서 거대 지진이 다수 발생해왔습니다.

지진 전의 조사에서는 30년 이내에 미야기현 앞바다 지진이 발생할 확률은 99%로 예측됐습니다. 미나미칸토(南関東·수도권)지진은 70%, 도카이(東海)지진은 87%, 난카이(南海)지진은 60%로 매우 높은 확률로 발생할 것이라고 예측되었습니다.

일본에 사는 한 몇 년에 한 번씩 대규모 지진이 어딘가에서 발생해 그 중 몇 개는 자신이 마주칠 것이라는 마음가짐을 갖는 게 현명한 것 같습니다.

일본인의 방재(防災)의식을 높여 일상생활에서 준비를 보다 충실하게 하기 위해서 디자인은 무엇을 할 수 있을까요.

발생 후의 구조, 피난을 효과적으로 하기 위해서 오랫동안 지속적으로 부흥의 과정을 뒷받침하기 위해서는 어떠한 디자인이 요구될까요?

진도 6약 이상의 지진이 30년 이내에 발생할 가능성

에토로후토(択捉島)
앞바다 지진 60%

시코탄토(色丹島)
앞바다 지진 50%

네무로(根室)
앞바다 지진 40%

이토이가와(糸魚川)-시즈오카(靜岡)구조선(構造線) 단층대
(고후쿠지(牛伏寺)단층을 포함하는 구간) 14%

도카치(十勝) 앞바다 지진 60%
(2003년 발생 직전의 확률)

아테라(阿寺)단층대
6~11%

산리쿠(三陸)
앞바다 북부 90%

후지카와(富士川)하구단층대
0.2~11%

미야기(宮城)현
앞바다 지진 99%

기타 미나미칸토(南関東)의 M7 정도의 지진 70%

아키나다오(安芸灘)단층대
0.1~10%

이바라기(茨城)현 앞바다 지진 90%

이즈나(神縄)·고즈(国府津)
– 마쓰다(松田) 단층대 0.2~16%

예상 도카이지진
(참고값) 87%

미우라(三浦)반도 단층군 6~11%
(주부: 다케야마(武山) 단층대)

난카이(南海)지진
60%

도난카이(東南海)지진 60~70%

아키나다오(安芸灘)~이요나다(伊予灘)*~분고수도(豊後水道)의 플레이트 내 지진 40%

롯코(六甲)·아와지시마(淡路島) 단층대 0.02~8%
(2001년 고베대지진 발생 직전의 확률)

* 역주: 세토나이카이(瀬戸内海) 서부의 해역

※ 문부과학성 발표(2010년 1월 1일 현재)의 주요 활단층대 평가결과, 해구형(海溝型) 지진의 평가
 결과에 있어 향후 30년 이내 진도 6약 이상의 지진 발생확률이 10% 이상인 지역

※ 출처: 지진조사연구추진본부「전국지진동예측지도」

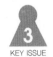

에너지

에너지 자급률은 겨우

4%

일본인이 매일 생활이나 생산활동에 사용하고 있는 에너지 가운데, 국내
자원에서 얻고 있는 것은 겨우 4%.(원자력 제외)

일본의 공급에너지 중 8할이 석유, 석탄 등 화석연료에 의한 것, 1할이 원
자력발전에 의한 것입니다.

온실가스를 배출하지 않고, 재생가능에너지라고 불리는 태양광이나 풍
력에 의한 에너지는 각각 1%에도 미치지 못하고 있습니다.

대지진 이래 일본인의 에너지의식에 커다란 변화가 보입니다.

절전을 위해 이동수단, 생활방식, 일하는 방법을 바꾸는 새로운 시스템,
재생가능에너지의 이용을 촉진하는 움직임이 시민이나 민간기업 그리고
행정에서도 보이고 있습니다.

일상생활에서 전기, 가스, 휘발유 등의 에너지소비량을 억제하기 위해 디
자인은 무엇을 할 수 있을까요?

태양광발전, 풍력발전, 바이오매스 등의 환경부하가 작은 에너지의 보급,
일반화를 위해 어떠한 사회시스템의 디자인이 요구될까요?

에너지 자급률(원자력은 제외)의 국제비교

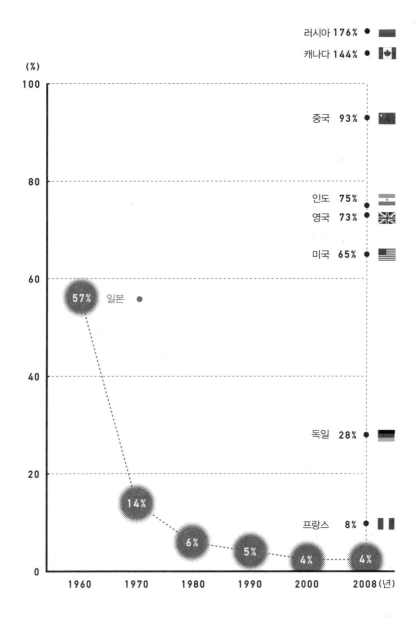

러시아 176% ● ▬▬
캐나다 144% ● 🇨🇦

(%)

100

중국 93% ●

80

인도 75% ●
영국 73% ●

미국 65% ●

60

57% 일본 ●

40

독일 28% ●

20

프랑스 8% ●

14%

6% **5%** **4%** **4%**

0

1960 1970 1980 1990 2000 2008(년)

※ 출처: 자원에너지청 「에너지백서 2010년판」, 전기사업연합회 「원자력·에너지 도면집 2011」

1차에너지 일본 국내공급의 추이

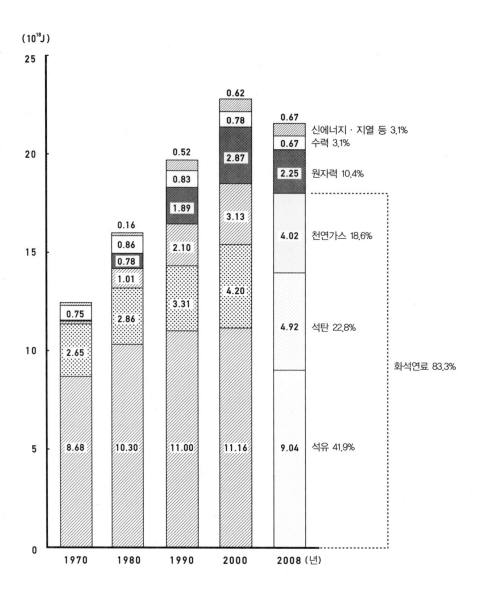

(10^{18} J)

※ 출처: 자원에너지청 「에너지백서 2010년판」

태양광발전량의 세계비중

풍력발전량의 세계비중

※ 출처: 전기사업연합회 「원자력·에너지 도면집 2011」

식량자급

식량자급률은 선진국 최저수준인

40%

일본의 식량자급률은 제2차세계대전이 끝난 후 계속 하향세입니다. 1965년에는 73%였지만 2009년 현재는 40%까지 떨어진 상태입니다.

저하의 배경에는 지역경제를 지탱하는 1차산업의 쇠퇴가 있습니다.

농업·수산업의 생산액은 2009년에는 정점이던 1990년에 비해 약 4할 감소했습니다. 국내총생산이 6% 증가하고 있는 것과는 대조적입니다.

식량자급률은 도도부현(都道府県)간에 차이가 큰 것도 특징적입니다. 홋카이도·도호쿠지역에서는 100%를 넘는 지역도 많은 데 비해 도쿄·오사카·가나가와 등 대도시권은 몇% 정도입니다.

동일본대지진은 '일본의 곳간'이라고 불리며 쌀, 야채, 어패류 등을 일본 전국에 공급해왔던 도호쿠 3개현(県)을 직격했습니다. 산업·수산업의 부흥없이 재해지역의 부흥은 없습니다. 그러기 위해서 디자인은 무엇을 할 수 있을까요?

지역의 농작물, 어패류의 부가가치 향상을 위해 어떠한 디자인이 요구되는 걸까요?

먹을거리를 중심으로 어떠한 새로운 산업 디자인이 가능할까요?

식량자급률의 국제비교

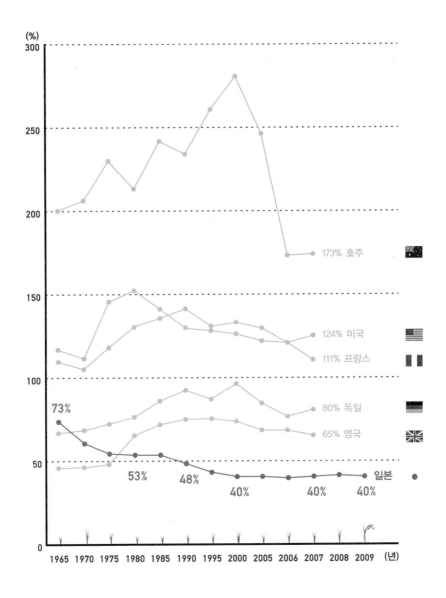

※ 출처: 농림수산성 「식량자급률자료실」

농업·수산업생산액의 추이(국내총생산·명목)

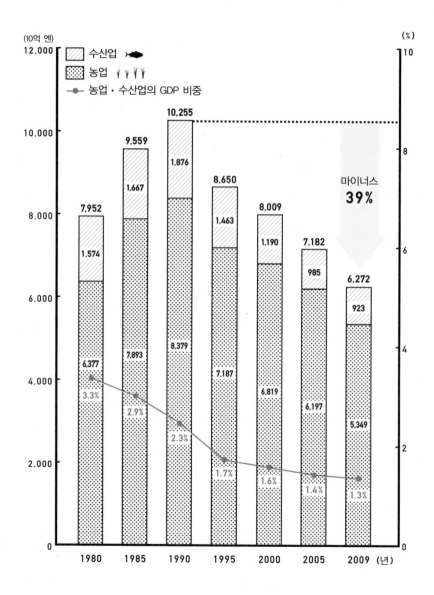

※ 출처: 내각부 「국민경제계산」

도도부현별 식량자급률

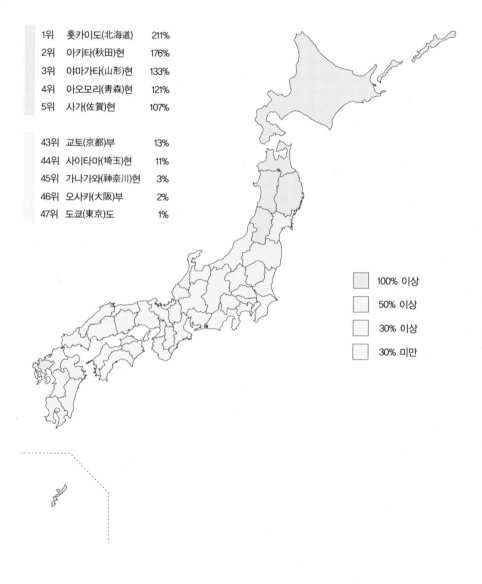

순위	지역	자급률
1위	홋카이도(北海道)	211%
2위	아키타(秋田)현	176%
3위	야마가타(山形)현	133%
4위	아오모리(青森)현	121%
5위	사가(佐賀)현	107%
43위	교토(京都)부	13%
44위	사이타마(埼玉)현	11%
45위	가나가와(神奈川)현	3%
46위	오사카(大阪)부	2%
47위	도쿄(東京)도	1%

100% 이상
50% 이상
30% 이상
30% 미만

※ 출처: 농립수산성 「식량자급률자료실」

KEY ISSUE 5 산림

산림의 국토점유율은

66%

임업종사자의 전취업자점유율은

0.1%

일본은 국토의 7할 가까이가 산림이 차지하는 산림대국입니다.
한편 국내총생산, 전취업자에 차지하는 임업, 입업종사자의 비율은 겨우
0.1%에 불과합니다. 일본 산림의 약 절반은 사람의 손으로 나무를 심어
온 인공림입니다. 그러나 값싼 외국산 목재의 수입에 의해 국산재의 수요
가 줄어들고, 잘라내기만 해도 적자가 되는 '팔리지 않는 수목'이 국토의
대부분을 뒤덮고 있습니다.

인공림은 간벌이나 풀베기 등의 인위적인 관리가 필요합니다만 인적·금
전적으로 관리하기도 어려운 것이 현실입니다. 그 결과, 황폐한 산림이 늘
어나고, 생태계에 미치는 악영향이나 바람·호우 때 나무가 쓰러지는 피
해, 온실가스 감축효과의 저해 등이 과제가 되고 있습니다.

산림정비를 촉진하기 위해, 국산목재나 간벌재를 유효하게 활용하기 위
해 디자인은 무엇을 할 수 있을까요?

임업의 활성화를 위해, 산림의 유효한 활용을 위해 어떤 상품, 서비스, 시
스템, 산업디자인이 요구될까요?

일본의 국토이용 현황(2008년)

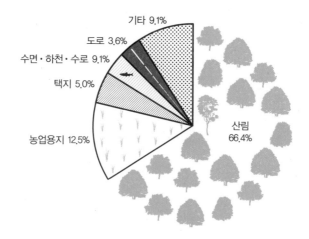

기타 9.1%
도로 3.6%
수면·하천·수로 9.1%
택지 5.0%
농업용지 12.5%
산림 66.4%

※ 출처: 총무성 「일본의 통계 2011」

임업종사자수 및 전취업자에 차지하는 비율의 변화

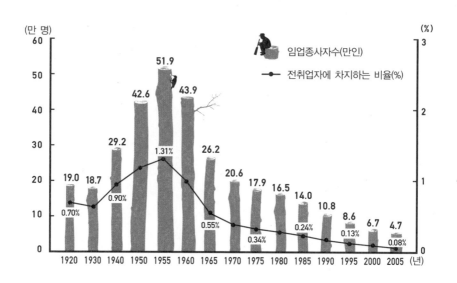

(만 명) (%)

임업종사자수(만인)
전취업자에 차지하는 비율(%)

년	1920	1930	1940	1950	1955	1960	1965	1970	1975	1980	1985	1990	1995	2000	2005
임업종사자수	19.0	18.7	29.2	42.6	51.9	43.9	26.2	20.6	17.9	16.5	14.0	10.8	8.6	6.7	4.7
비율	0.70%		0.90%		1.31%		0.55%		0.34%		0.24%		0.13%		0.08%

※ 출처: 총무성 「국세(國勢)조사」

물건 만들기

KEY ISSUE 6

제조업의 생산액은 정점인 1991년에 비해

32% 감소

지역을 지탱해온 물건 만들기가 위기에 처해 있습니다.

장기간에 걸친 불황, 아시아 각국의 생산거점 및 시장으로서의 중요성이 높아지고 있는 것 등을 배경으로 일본의 산업구조가 크게 전환하고 있습니다.

일본의 제조업 생산액은 정점이던 1991년에 비해 약 3할 감소했습니다. 그 과정에서 지역경제를 지탱해온 기간제조업(물건 만들기)의 쇠퇴, 해외유출이 급속히 진행되고 있습니다.

일본의 물건 만들기의 기반은 전통적 공예품산업이 오랜 기간 길러온 기술이나 철학에 있습니다. 그러나 생활양식의 커다란 변화나 해외에서의 값싼 수입품의 증대 등으로 인해 수요가 떨어지고, 생산액은 감소경향입니다.

인재, 특히 후계자의 부족, 원자재나 생산도구의 고갈도 심각합니다.

지역에 이어지는 전통적인 기술을 살려 현재의 일본인이나 해외시장의 요구에 답하기 위해서 디자인은 무엇을 할 수 있을까요?

지역의 물건 만들기를 지탱하는 인재를 키우고 생산물의 부가가치를 높여 지역경제를 지탱하기 위해 어떤 산업디자인이 요구되고 있을까요?

제조업생산액(국내총생산·명목)

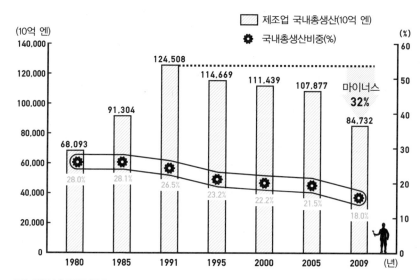

※ 출처: 내각부「국민경제통계」

전통적 공예품산업의 생산액, 종사자수의 추이

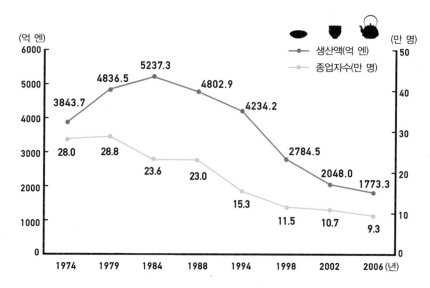

※ 출처: 경제산업성「전통적 공예품산업을 둘러싼 현상과 향후의 진흥시책에 관하여」

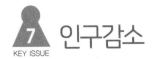

인구감소

2100년의 총인구는

5,000만 명 이하

일본의 총인구는 2009년 현재 1억 2751만 명.

2004년의 1억 2779만 명을 정점으로 이미 감소가 시작되고 있습니다.

2050년에는 1억 명 이하로 떨어지고(약 2할 감소), 2080년에는 약 절반, 2100
년에는 5,000만 이하로 떨어질 것으로 예측되고 있습니다.

이것은 1905년 러일전쟁 당시와 거의 같은 인구입니다.

일본 전체 인구가 늘어가던 시대에는 인구감소로 고민하던 지자체는 다
른 지자체로부터 유입자를 늘림으로써 감소를 억제할 수가 있었습니다.

그러나 일본 전체의 인구가 대폭 감소하는 앞으로의 시대는 국내의 다른
지역에서 사람을 모으는 것은 매우 어려운 일입니다.

앞으로는 인구가 감소하는 것을 전제로 한, 인구가 감소함으로써 이점을
누릴 수 있는 정책, 마을 만들기가 필요할 것입니다.

인구 수가 적어지고 밀도가 낮아지는 사회에서 지역이 직면하는 과제 해
결을 위해 디자인은 무엇을 할 수 있을까요?

부족할 것으로 예측되는 노동인구를 보충하기 위해 이떤 디자인이 요구
될까요?

일본 총인구의 초장기추이

(만 명)

- 2004년에 정점 1억 2779만 명
- 2050년 9,515만 명
- 러일전쟁 4,780만 명
- 메이지유신 3,330만 명
- 2100년 4,771만 명 (중위(中位)추계)
- 가마쿠라막부 성립 757만 명
- 에도막부 성립 1,227만 명
- 무로마치막부 성립 818만 명

13,000
12,000
11,000
10,000
9,000
8,000
7,000
6,000
5,000
4,000
3,000
2,000
1,000
0

800　1200　1600　1700　1800　1900　2000　2100 (년)

※ 출처: 국립사회보장·인구문제연구소 「일본의 장래추계인구」(2006년 12월 추계) 중위추계치 및 국토청 「일본열도에 있어서 인구분포변동의 장기시계열분석」(1974년)

일본 총인구의 중기추계

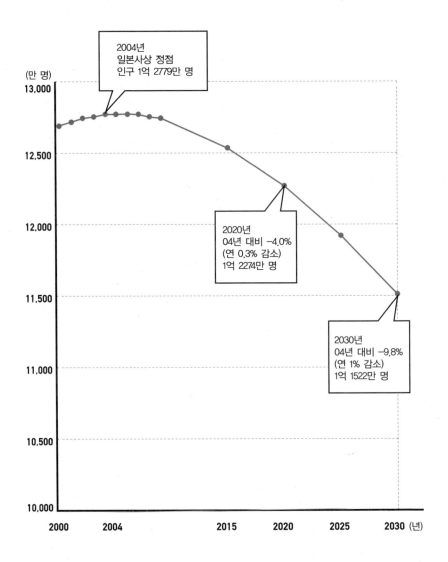

(만 명)

2004년
일본사상 정점
인구 1억 2779만 명

2020년
04년 대비 −4.0%
(연 0.3% 감소)
1억 2274만 명

2030년
04년 대비 −9.8%
(연 1% 감소)
1억 1522만 명

13,000

12,500

12,000

11,500

11,000

10,500

10,000

2000 2004 2015 2020 2025 2030 (년)

※ 출처: 총무성 「일본의 통계 2011」

도도부현별 장래인구의 증감률

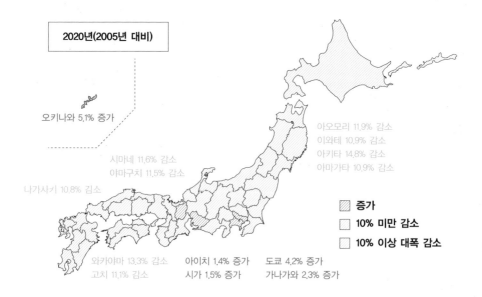

2020년(2005년 대비)

오키나와 5.1% 증가

시마네 11.6% 감소
야마구치 11.5% 감소

나가사키 10.8% 감소

아오모리 11.9% 감소
이와테 10.9% 감소
아키타 14.8% 감소
야마가타 10.9% 감소

증가
10% 미만 감소
10% 이상 대폭 감소

와카야마 13.3% 감소
고치 11.1% 감소

아이치 1.4% 증가
시가 1.5% 증가

도쿄 4.2% 증가
가나가와 2.3% 증가

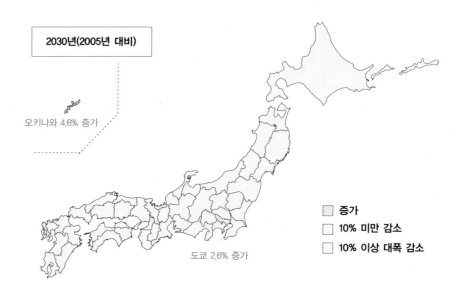

2030년(2005년 대비)

오키나와 4.6% 증가

도쿄 2.6% 증가

증가
10% 미만 감소
10% 이상 대폭 감소

※ 출처: 국립사회보장·인구문제연구소 「일본의 장래추계인구」(2007년 5월 추계) 중위추계치

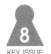

8 KEY ISSUE 고령화

일본인의 중위연령(中位年齡)은 2025년에

50세 넘어

일본은 세계에서도 유례없는 스피드로 고령화가 진전되고 있는 나라입니다.

1960년대, 일본의 중위연령은 20대였습니다. 70년대에는 30대, 2000년대에는 40대. 2025년에는 50대에 돌입합니다. 중위연령이 높아가는 것과 동시에 고령자가 전 인구에서 차지하는 비율도 높아지고 있습니다.

1950년은 성인(20~64세) 10명이 고령자(65세 이상) 1명을 돌보면 됐지만 1990년에는 5명당 1명, 2050년에는 거의 성인 1명이 고령자 1명을 돌보지 않으면 안 되는 구조입니다.

고령자라고 하면 지방도시나 농어촌지역의 현상이라고 생각하기 쉽지만 고령자의 증가율 면에서 보면 대도시권이 훨씬 심각합니다. 사이타마, 지바, 도쿄, 가나가와, 아이치, 오사카 등의 대도시권에서는 2005년부터 2030년 사이에 고령자 수가 약 1.5배가 될 것으로 예측되고 있습니다.

세계에서 가장 빠른 고령화 과정에서 앞으로 지역이 직면할 다양한 문제를 극복하기 위해 디자인은 무엇을 할 수 있을까요?

고령자가 다수를 차지하는 사회의 의료·간병·복지 시스템, 그것을 지탱하는 노동시장에 어떠한 디자인이 요구되는 걸까요?

중위연령의 국제비교

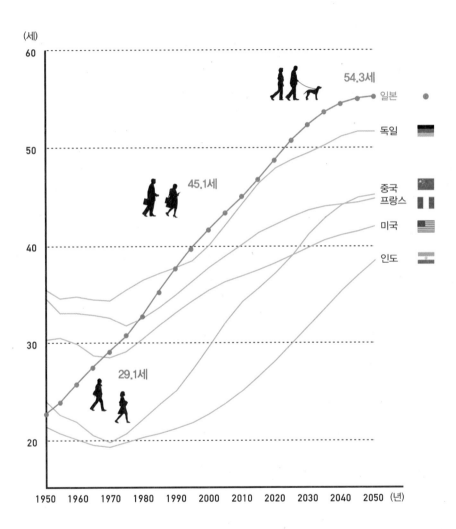

(세)

54.3세
일본

45.1세

29.1세

독일

중국
프랑스

미국

인도

1950 1960 1970 1980 1990 2000 2010 2020 2030 2040 2050 (년)

※ 중위연령: 인구를 나이순으로 세워, 그 중앙에서 전 인구를 2등분하는 경계점에 있는 연령(총무성 통계국). 즉 일본인 전체를 연령순으로 세워 가장 가운데 있는 사람의 연령.

※ 출처: 국립사회보장·인구문제연구소 「인구통계자료집 2010년판」(Population Division of the Department of Economic and Social Affairs of the United Nations Secretariat, World Population Prospects: The 2008 Revision

고령자(65세 이상)와 성인(20~64세)의 인구비율

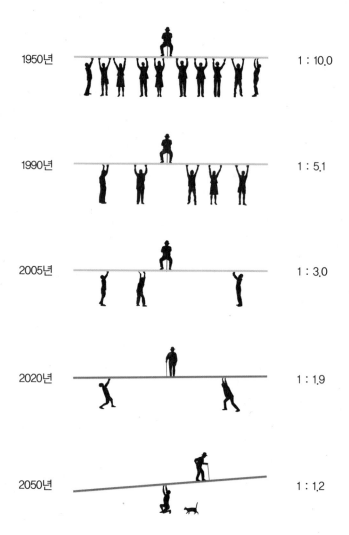

1950년 1 : 10.0

1990년 1 : 5.1

2005년 1 : 3.0

2020년 1 : 1.9

2050년 1 : 1.2

※ 출처: 국립사회보장·인구문제연구소 「일본의 장래추계인구」(2006년 12월 추계) 중위추계치

도도부현별 고령자 증가율(2030년 65세 이상 인구의 2005년 대비)

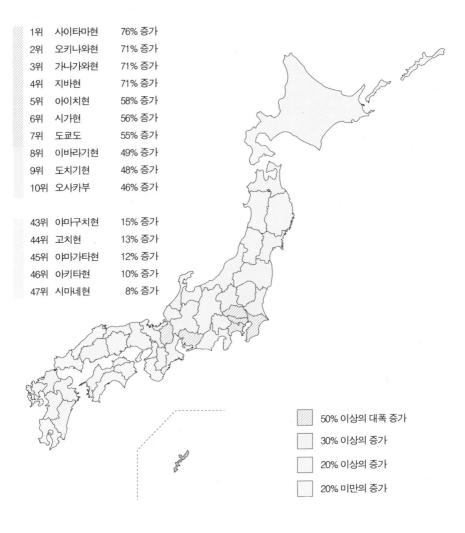

1위	사이타마현	76% 증가
2위	오키나와현	71% 증가
3위	가나가와현	71% 증가
4위	지바현	71% 증가
5위	아이치현	58% 증가
6위	시가현	56% 증가
7위	도쿄도	55% 증가
8위	이바라기현	49% 증가
9위	도치기현	48% 증가
10위	오사카부	46% 증가

43위	야마구치현	15% 증가
44위	고치현	13% 증가
45위	야마가타현	12% 증가
46위	아키타현	10% 증가
47위	시마네현	8% 증가

50% 이상의 대폭 증가

30% 이상의 증가

20% 이상의 증가

20% 미만의 증가

※ 출처: 국립사회보장·인구문제연구소 「일본의 도도부현별 장래추계인구」(2007년 5월 추계) 중위추계치

9 인구밀도
KEY ISSUE

2008년의 빈집률은

13%

2060년에는

50% 넘어

사람과 사람간의 물리적 거리가 확대되고 있습니다.

최근 빈집이 점점 많이 눈에 띄지 않습니까? 과거 20년간에 전국의 빈집 수는 약 2배가 됐습니다. 사람은 오랜 기간 교통이나 상업의 요소인 역전이나 중심시가지 주변에서 살고 있습니다만 서서히 교외에 주택이나 사업시설, 공공시설이 생겨 이주하는 일이 늘어나고 있습니다. 이러한 교외화현상이 전국 각지에서 일어나고 있습니다. 배경에는 자동차의 보급이 있습니다. 교외에서 정원이 달린 넓은 집에 살고, 자동차로 이동하는 생활양식이 지방도시권에 정착되고 있습니다.

그 결과, 예전의 번화가 대부분이 셔터를 내린 거리가 되고 있습니다. 전차나 버스 등의 대중교통망이 쇠퇴하고 있습니다. 일상의 물건 구입이 곤란한 '쇼핑약자'라고 불리는 사람이 늘어나고 있습니다.

지역중심부의 거주자·방문자를 늘리고 중심시가지를 활성화하기 위해 디자인은 무엇을 할 수 있을까요?

쇼핑난민을 구하고 도보나 대중교통을 중심으로 한 생활을 만들어가기 위해서는 어떤 디자인이 요구될까요?

빈집수 및 빈집률의 추이

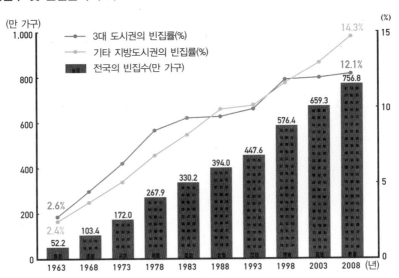

※ 출처: 총무성 「주택·토지통계조사」

빈집률의 장래 예측

※ 주택착공수는 1999~2008년 평균 118만 가구, 소실률(주택이 수명을 다해 없어진 비율)은
1998~2003년 평균인 연 1.56%로 잡고, 장래의 세대수 감소율을 바탕으로 추계

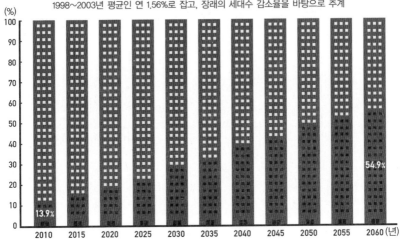

※ 출처: 「주택·토지통계조사(총무성)」, 「일본 세대수의 장래추계(국립사회보장·인구문제연구소)」를 바탕
으로 studio harappa가 작성

인구집중지구면적과 인구밀도의 추이

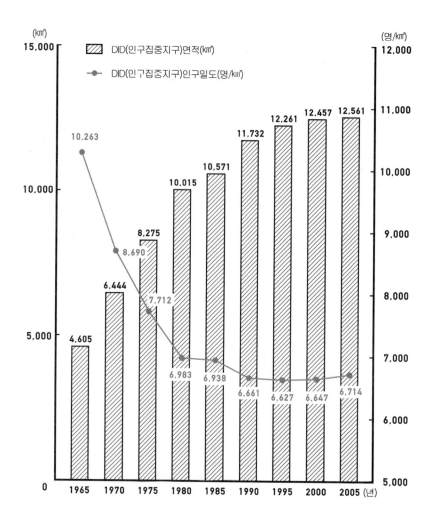

※ DID(인구집중지구): 국세조사에서 설정돼 시가지의 규모를 나타내는 지표로 사용되는 통계상의
 지구. 인구밀도가 1㎢당 4,000명 이상인 기본단위구가 서로 인접해 인구가 5,000명 이상이 되
 는 지구를 의미한다. DID면적은 인구가 집중하고 있는 시가지의 넓이를, DID인구밀도는 시가지
 의 인구밀도를 판단하는 지표로 사용되고 있다.

※ 출처: 총무성 「국세조사」

인구집중구 인구밀도와 자동차 이동거리의 관계성(2005년)

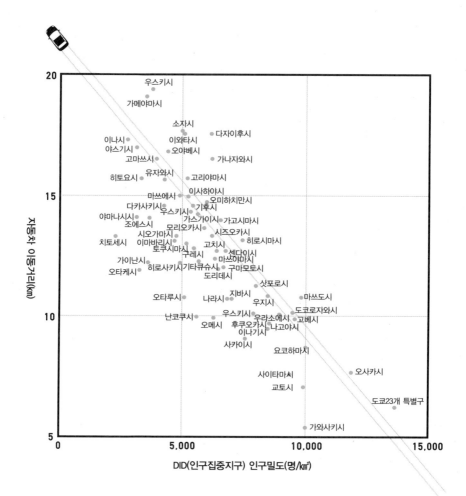

DID(인구집중지구) 인구밀도(명/㎢)

※ 출처: 국토교통성 「전국도시교통 특성조사」

KEY ISSUE

다세대화

2030년 전세대에 차지하는 단독세대비율은

37%

일본의 인구는 2004년을 정점으로 감소하고 있습니다.

한편 세대수는 2015년경까지 증가할 것으로 예측되고 있습니다. 인구가 줄어들고, 세대수는 늘어나고, 즉 세대의 규모가 작아지게 됩니다.

일본에서는 부모와 아이 2명(엄마는 전업주부)의 세대를 표준세대라 부릅니다. 세금 등 일본의 사회시스템은 이 세대를 토대로 설계돼 왔습니다.

그러나 2007년에는 단독세대가 가장 많아졌고, 2030년에는 전 세대의 약 4할을 차지할 것으로 예측되었습니다. 오늘날 표준은 단독세대입니다. 과거 단독세대의 대부분은 젊은이였지만 2005년에는 65세 이상이 4분의 1을 차지하고, 2030년에는 4할을 차지할 것으로 예측됩니다.(동시에 65세 이상인 분의 약 4할이 단독세대가 됨)

누군가와 함께 사는 생활이 표준이 아닌 사회에는 어떠한 상품, 서비스, 시스템의 디자인이 요구될까요?

작은 단위로 분산해 살아가는 가족을 위해, 돌봐줄 사람이 없는 고령자 한분의 삶을 위해 디자인은 무엇을 할 수 있을까요?

세대 형태별 세대수의 추이

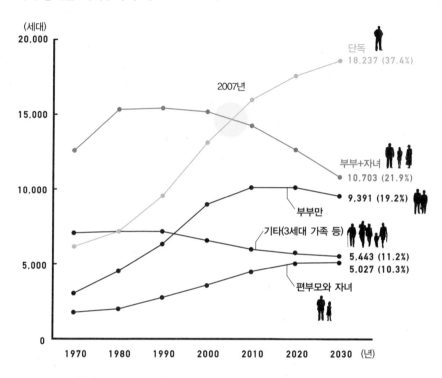

※ 출처: 하쿠호도(博報堂)생활종합연구소 「생활동력2007 다세대사회」, 총무성 「국세조사」

단독세대자의 연령 구성

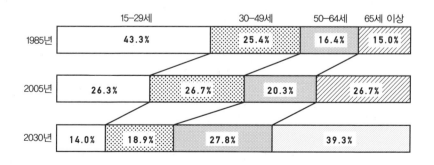

※ 출처: 국립사회보장·인구문제연구소 「일본 세대수의 장래추계」(2008년 3월 추계)

커뮤니티

고독사는 연간

26,821명

지역사회의 사람과 사람을 연결하는 힘, 커뮤니티의 힘이 약해지고 있습니다. 교외화로 물리적으로 사람과 사람의 거리가 멀어지고 다세대화로 동거하는 가족의 수가 줄어들고 다수파인 홀로 생활하는 사람들이 지역과의 접점을 잃어가고 있습니다. 국제비교조사에 따르면 일본인의 사회적 고립도 수준은 세계에서 손꼽힐 정도입니다.

근년에 누군가의 돌봄 없이 숨지는, 소위 고독사(孤獨死)가 늘어나고 있습니다. 고독사라는 말은 고베대지진을 계기로 일반적으로 확대되었습니다. 대지진 전의 이웃의 인간관계를 고려하지 않은 채 가설주택에 입주시킨 결과, 사람과의 유대를 잃어버린 대부분의 고령자가 고독하게 죽음을 맞이하였습니다. 이번의 지진은 사람들에게 커뮤니티의 소중함을 실감하게 한 계기가 되었습니다.

재해시는 물론, 육아, 의료, 방범 등 생활의 다양한 국면에서 지역 커뮤니티의 힘이 필요합니다. 잃어버린 양질의 커뮤니티를 회복하기 위해 디자인은 무엇을 할 수 있을까요?

주민끼리 서로 돕거나 교류를 살리고 긴급할 때를 대비하고 일상을 지탱하기 위해 어떤 커뮤니티 디자인이 요구될까요?

고독사의 추계수와 성연대별 비율(2010년)

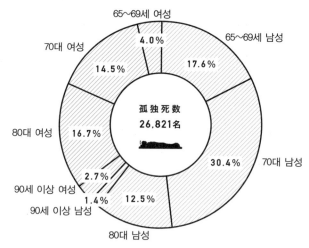

* 역주: 성인이 통상의 생활을 유지하기 위해 필요한 행위를 하는 의욕이나 능력을 상실해 자신의 건강 및 안전을 해하는 것. 필요한 식사를 하지 않고 의료를 거부하고 비위생적인 환경에서 계속 생활을 해 가족이나 주위로부터 고립돼 고독사에 이르는 경우가 많다. 이를 방지하기 위해서는 지역사회에 의한 돌봄 등의 시스템이 필요하다. 자기방임을 의미한다.

※ 출처: 주식회사 닛세이기초연구소 「셀프·니글렉트(Self Neglect)*와 고독사에 관한 실태파악과 지역지원의 방법에 관한 조사연구보고서」

사회적 고립도의 국제비교

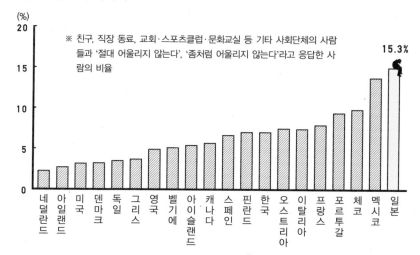

※ 출처: 후지모리 가쓰히코(藤森克彦) 「생활시간에서 본 출신세대의 '사회적 고립'의 현상」『공제신보(共濟新報)』 2009년 10월호(OECD. Society at Glance: 2005. p.83 참조. 미즈호정보종합연구소 작성)

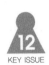

결혼·출산

2030년의 평생미혼율은

남 30% 여 23%

표준세대라고 하는 말 그대로, 결혼을 해 자녀를 2명 이상 낳는 인생이
표준으로 여겨져 왔습니다. 현재는 평생 미혼·평생 부부 2명의 인생도
일반적입니다.

평생 미혼율은 2010년에는 남성 16%, 여성 10%로 1할을 넘고, 2030년에
는 남성은 3할, 여성은 2할에 이를 것으로 예측되고 있습니다.

출생수도 감소경향입니다. 합계특수출생률은 2005년의 1.26(사상최저치)를
시작으로 인구유지에 필요한 2.0강(強)을 크게 밑돌고 있습니다. 또 출생
률과 남성의 근로시간이나 여성의 취업률에 상관관계가 보입니다.

남성이 육아나 가사에 적극적으로 참여하고 여성이 안심하며 돈벌 수 있
는 환경을 확보하는 것이 출생률을 제고하는 열쇠입니다.

결혼을 바라는 남녀가 만나 안심하고 결혼할 수 있는 환경을 만들기 위
해 디자인은 무엇을 할 수 있을까요?

남녀 모두 결혼·출산과 일이 양립할 수 있는 사회의 실현을 위해 어떤 사
회시스템의 디자인이 요구될까요?

―
평생 미혼율의 추이

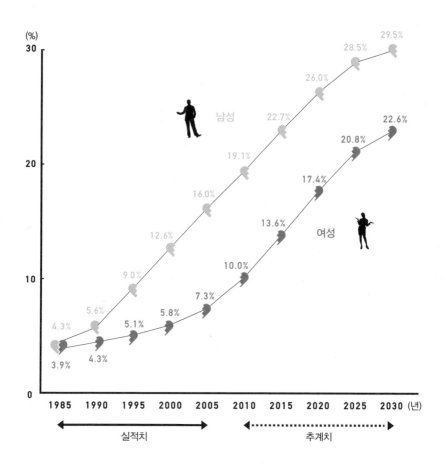

※ 평생 미혼율: 50세 시점에서 한번도 결혼은 한 적이 없는 사람의 비율. 2005년까지는 「인구통계자료집(2010년판)」, 2010년 이후는 「일본 세대수의 장래통계」에서 45∼49세의 미혼율과 50∼54세의 미혼율의 평균에서 산출.

※ 출처: 국립사회보장·인구문제연구소 「일본 세대수의 장래추계」(2008년 3월 추계), 「인구통계자료집(2010년판)」

출생수와 합계특수출생률의 추이

////// 출생수(만 명) —— 합계 특수출생률

1947년 268만 명/4,54

1966년 병오 236만 명/1.58

1973년 209만 명/2.14 다음 해부터 감소 시작

1990년 122만 명/1.54

2000년 119만 명/1.36

2005명 106만 명/1.26 최저의 특수출생률

※ 출처: 후생노동성 「인구동태통계」

남성의 취업시간과 출생률의 관계성

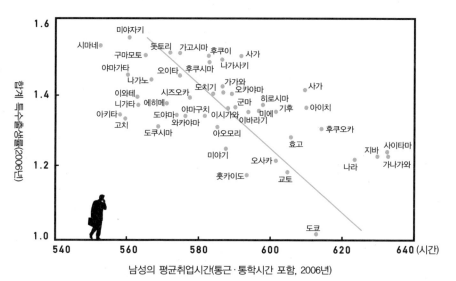

※ 출처: 미즈호정보종합연구소 「통계데이터로 본 저출산고령사회」

여성의 성취율과 출생률의 관계성

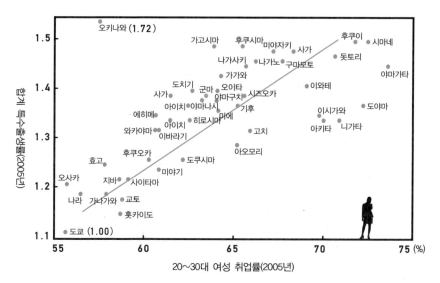

※ 출처: 니혼케이자이신문사 「일본의 지역력」

육아

KEY ISSUE

육아휴가취득률은

남 2% 여 86%

수도권을 중심으로 출산 후에 여성이 일에 복귀하기 위해 필요한 보육소가 부족하고 대기아동이 늘어나고 있는 것이 문제가 되고 있습니다. 자녀를 맡기지 못해 일에 복귀하지 못하는 여성이 늘어나고 있는 것입니다.

맞벌이세대의 육아에 불가결한 것이 남성의 적극적인 육아참여와 회사의 협력입니다. 그러나 일본 남성이 육아나 가사에 쓰는 시간은 구미제국 남성의 3분의 1 정도에 머뭅니다.

남성의 육아휴가취득률은 아직 2%에도 미치지 못합니다.

여성의 육아휴가취득률은 9할 정도로 정점에 와있습니다.

산부인과의사, 소아과의사가 부족한 지역도 늘어나고 있습니다.

집중력의 결여나 수면장애, 육아에 대한 과도한 불안이나 공포감 등의 증상이 계속되는 산후우울증도 근년에 사회문제가 되고 있습니다.

누구나 안심하며 육아에 노력하는 사회를 실현하기 위해 디자인은 무엇을 할 수 있을까요?

남성의 육아참여, 기업의 육아지원을 촉진하고 여성의 부담을 경감시키기 위해 어떤 디자인이 요구될까요?

육아휴가취득률의 추이

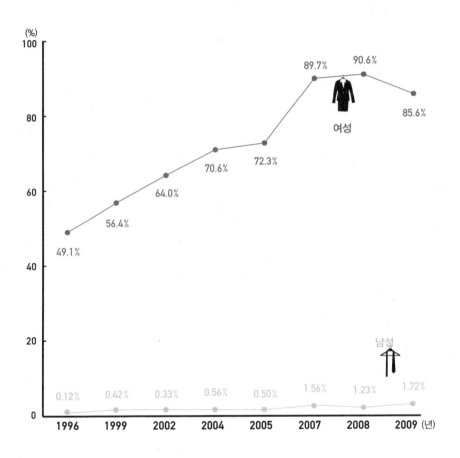

육아휴가취득률 =

출산자 가운데 조사시점까지 육아휴가을 시작한 사람
(시작 예정 신청을 하고 있는 사람을 포함)의 수
────────────────────────────────────
조사전년도 1년간의 출산자
(남성의 경우는 배우자가 출산한 사람)의 수

※ 출처: 후생노동성 「2009년도 고용균등기본조사」

맞벌이세대수의 추이

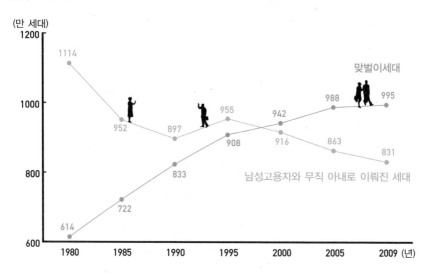

(만 세대)

맞벌이세대

1114
952 897 955 942 988 995
614 722 833 908 916 863 831

남성고용자와 무직 아내로 이뤄진 세대

1980 1985 1990 1995 2000 2005 2009 (년)

※ 출처: 후생노동성 「2010년도 후생노동백서」

6세 미만 자녀를 가진 남성의 가사·육아시간 국제비교

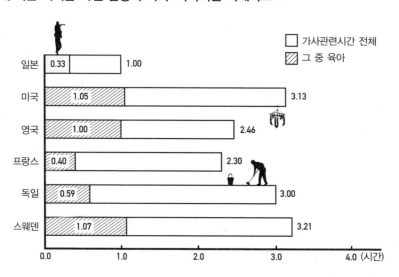

□ 가사관련시간 전체
▨ 그 중 육아

	그 중 육아	가사관련시간 전체
일본	0.33	1.00
미국	1.05	3.13
영국	1.00	2.46
프랑스	0.40	2.30
독일	0.59	3.00
스웨덴	1.07	3.21

0.0 1.0 2.0 3.0 4.0 (시간)

※ 출처: Eurostat "How Europeans Spend Their Time Everyday Life of Women and Men"(2004), Bureau of Labor Statistics of the U.S. "America Time-Use Survey Summary"(2006), 총무성 「사회생활기본조사」(2006년)

대기아동수와 보육원 정원의 추이

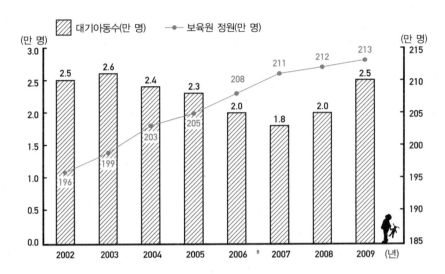

※ 출처: 후생노동성 「2010년도 후생노동백서」

아동상담소에 있어서 아동학대에 관한 상담대응건수의 추이

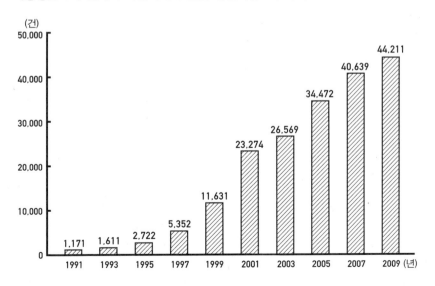

※ 출처: 내각부 「2011년판 아동·청년백서」

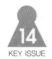

아이들의 마음과 몸

경증발달장애아의 출현빈도는

8~9%

아이들의 마음과 몸이 위기에 처해있습니다.

체격은 대형화됐지만 체력은 감소경향입니다.

20년 전과 비교해서 폭넓은 종목에서 체력의 저하가 보입니다.

아침밥을 먹지않는 아이, 밖에서 놀지 않는 아이가 늘어나고 있습니다.

일출을 본 적이 없고, 벌레잡기를 해본 적이 없는 아이가 4할을 차지합니다.

인지, 언어, 사회성, 운동 등의 면에서의 장애(발달장애)가 생기고 있다고 진단되는 아이가 약 1할을 차지하고 있습니다. 주의결핍·다동성(多動性)장애라 불리고, 수업중에 의자에 앉아있지 못하고 마구 돌아다니는 아이의 존재로 학급운영에 지장을 주는 사례가 보고되고 있습니다.

학력도 정체경향입니다. OECD의 조사에서 2000년은 32개국 중 1위였던 일본인 아이들의 수학력(數學力)은 2009년에는 9위로 떨어졌습니다.

아이들의 마음과 몸을 치유하고 건전한 성장을 지원하기 위해 디자인은 무엇을 할 수 있을까요?

아이들의 기초체력이나 학력향상을 위해 어떤 생활양식이나 사회시스템의 디자인이 요구될까요?

경증발달장애아의 출현빈도

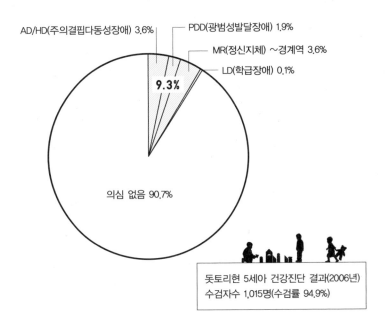

AD/HD(주의결핍다동성장애) 3.6%
PDD(광범성발달장애) 1.9%
MR(정신지체) ~경계역 3.6%
LD(학급장애) 0.1%
9.3%
의심 없음 90.7%

돗토리현 5세아 건강진단 결과(2006년)
수검자수 1,015명(수검률 94.9%)

※ AD/HD(주의결핍다동성장애):
유아기에 나타나는 발달장애의 하나. 부주의, 다동성, 충동성 등을 특징으로 한다. 뇌의 기질적 또
는 기능적 장애가 원인이라고 한다.

※ PDD(광범성발달장애):
지적 장애를 동반하는 자폐증·고기능자폐증·아스펠가증후군 등을 포괄한 발달장애의 총칭. 대인
적인 반응에 장애가 있어 장면에 맞는 적절한 행동을 취하지 못하고 언어·커뮤니케이션장애가 있
는, 상상력장애가 있어 흥미나 활동이 한정적으로 강한 집착이 있는, 반복적인 행동을 하는 등의
특징을 가진다.

※ MR(정신지체):
지적 기능이 평균보다 뚜렷하게 낮고 연령에 따른 행동을 하지 못하고 그것이 성장기(18세 미만)에
나타나는 것. 1999년부터 법령상은 '지적발달장애', '지적장애'라는 말이 사용되고 있다.

※ LD(학급장애):
글자를 쓰고 읽고 말하고 듣고 계산하는 것 등의 어느 것의 습득, 사용에 눈에 띄는 장애가 있
는 것.

※ 출처: 2006년도 후생노동과학연구 「경증발달장애아의 발견과 대응시스템 및 그 매뉴얼개발에 관한
연구」

15세아의 학력(수학적 문해) 국제비교

	2000년		2003년		2006년		2009년	
1	일본	557	홍콩	550	타이완	549	상하이	600
2	한국	547	핀란드	544	핀란드	548	싱가포르	562
3	뉴질랜드	537	한국	542	홍콩	547	홍콩	555
4	핀란드	536	네덜란드	538	한국	547	한국	546
5	호주	533	리히텐슈타인	536	네덜란드	531	타이완	543
6	캐나다	533	일본	534	스위스	530	핀란드	541
7	스위스	529	캐나다	532	캐나다	527	리히텐슈타인	536
8	영국	529	벨기에	529	마카오	525	스위스	534
9	벨기에	520	마카오	527	리히텐슈타인	525	일본	529
10	프랑스	517	스위스	527	일본	523	캐나다	527

※ 출처: 문부과학성 「OECD학생의 학습도달도조사」

아동학생이 일으킨 폭력행위의 발생건수

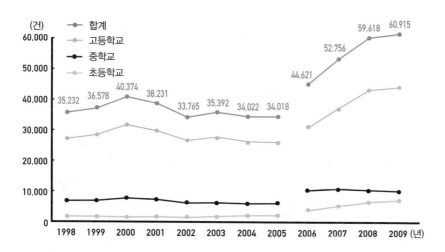

※ 2006년부터 공립학교에 더해 국·사립학교도 조사.
※ 폭력행위를 '자기학교의 아동학생이 고의로 유형력(눈에 보이는 물리적인 힘)을 가하는 행위'로
 정의. 상처나 외상이 있는가 여부나 상처에 의한 병원진단서, 피해자에 의한 경찰 피해진술서의
 유무와 관계없이 폭력행위에 해당하는 것을 모두 대상으로 한 것이다.

※ 출처: 내각부 「2011년판 아동·청년백서」

아동의 운동능력 변화(9세아)

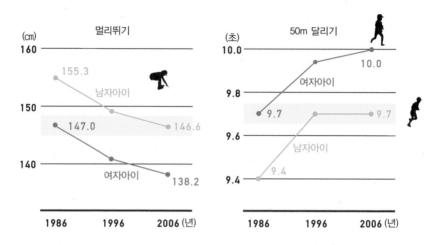

※ 출처: 문부과학성 「체력·운동능력조사」

청소년의 자연체험 노력 상황('거의 해본 적이 없다' 비율)

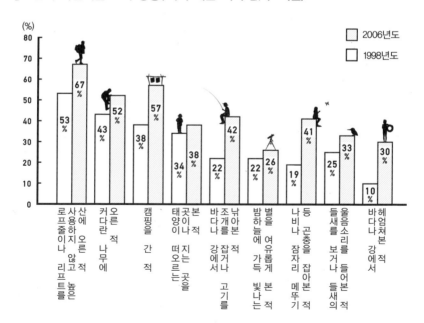

※ 출처: 내각부 「2011년판 아동·청년백서」

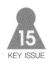

경제양극화와 고용

생활보호수급자수는

176만 명

보호율(100세대 당)은

3%

일본은 빈부격차가 적은 나라라는 것이 정설이었습니다.

그러나 상대적 빈곤율에서는 오히려 격차가 큰 나라에 속합니다.

특히 어른 한명 자녀 한명의 세대(모자, 부자가정)의 상대적 빈곤율은 약 6할로 조사대상 30개국 중 으뜸입니다.

생활보호의 수급자도 급격히 증가하고 있습니다. 2009년은 전 인구의 1.4%, 전 세대의 2.7%를 차지합니다.

고용 상황도 심각함을 더하고 있습니다. 2010년의 완전실업자수는 334만명, 완전실업률은 5%를 넘고 있습니다. 동일본대지진의 영향으로 이와테·미야기·후쿠시마 3개현에서 실업수당 절차를 밟는 사람이 증가하고 있습니다. 또 파트타임, 아르바이트, 파견직원 등 비정규고용의 노동자가 증가하고 있으며 2010년에는 3분의 1을 넘었습니다.

재해를 입은 곳에 일본 전체에 고용을 창출하기 위해 디자인은 무엇을 할 수 있을까요? 지역자원을 어떻게 활동할 수 있을까요?

경기침체의 영향을 받기 쉬운 여성이나 젊은이, 자립지원이 과제인 장애인을 위해 어떤 고용의 디자인이 요구될까요?

생활보호수급자수 및 보호율의 추이

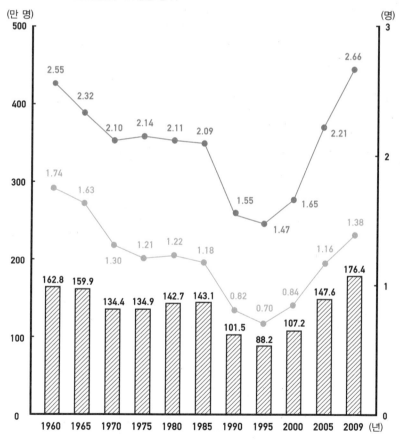

※ 출처: 후생노동성.「사회복지행정업무보고」

도도부현별 인구 100명당 생활보호 피보호인원수(2009년)

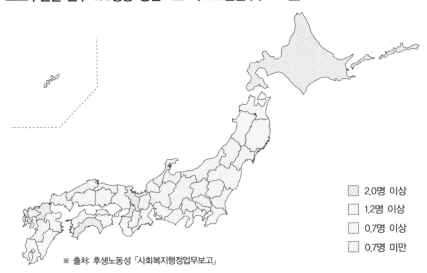

2.0명 이상

1.2명 이상

0.7명 이상

0.7명 미만

※ 출처: 후생노동성 「사회복지행정업무보고」

비정규고용, 프리터*, 니트수**의 추이

※ 출처: 총무성 통계국 「노동력조사」

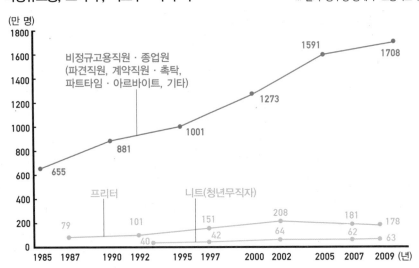

* 역주: 일본에서 정사원·정직원 이외의 취로형태(계약사원·계약직원·파견사원·아르바이트·파트타이
머 등)로 생계를 꾸려가고 있는 사람을 가르키는 말이다. 일본식 조어로 '프리랜스·아르바이터'의 약
칭이다.

** 역주: 'Not in Education, Employment or Training'의 약칭인 NEET를 이르는 말로 취학, 취로, 직업훈련
어느 것도 하지 않는 상태를 가리키는 용어이다. 다만 이 번역은 일본에 있어서 니트의 정의나 용법과
는 약간 차이가 있다. 일본의 경우 15~34세의 청년무직자를 의미한다.

실업자수, 실업률의 추이

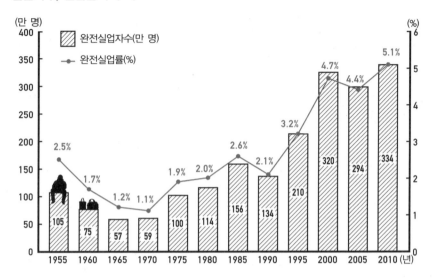

※ 출처: 총무성 통계국 「노동력조사」

장애인 연령별 취업률

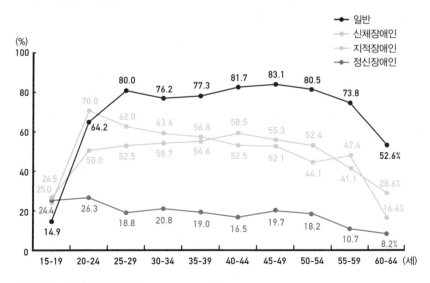

※ 출처: 내각부 「2011년판 장애인백서」

16
KEY ISSUE

외국인

방일 외국인 여행자수는

861만 명

외국인등록자수는

219만 명

거리에서 외국인을 만나는 일이 늘어나고 있지 않은가요? 일본인의 해외
여행객수는 1996년 이래 1,700만 명 전후로 정점에 이르고 있습니다.

한편 일본을 방문하는 외국인 여행자수는 우상향 경향이며, 2010년에는
861만 명으로 일본인 해외여행객수의 절반을 넘었습니다. 국토교통성은
2013년에 1,500만 명이라는 목표를 설정하고 있습니다.

일본에 사는 외국인의 수도 증가경향입니다. 과거 10년간 40% 정도 증가
해 2009년은 219만 명으로 일본 총인구의 2% 정도에 이르고 있습니다.

재일외국인의 국적도 다양해지고 있습니다. 10년 정도 전까지만 해도 한
국·북한 국적이 4할이었지만 현재는 3할로 떨어졌습니다. 중국 국적이
가장 많고 한국·북한, 브라질, 필리핀, 페루 순입니다.

일본의 매력을 대외적으로 알리고 다양한 나라로부터 여행자를 늘리고,
외국인여행자·거주자의 일본체류를 충실하게 하기 위해 디자인은 무엇
을 할 수 있을까요?

외국인이 늘어남으로써 생기는 언어문제, 지역내 인간관계의 문제 등을
해결하기 위해 어떤 디자인이 요구될까요?

방일외국인 여행자수, 일본인 해외여행객수의 추이

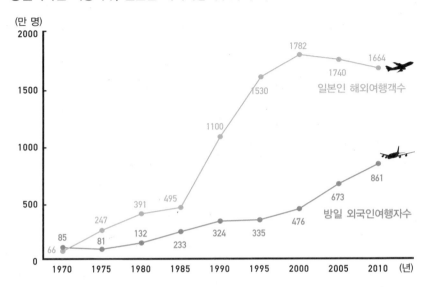

※ 출처: 일본정부관광국(JNTO)

외국인등록자수의 추이

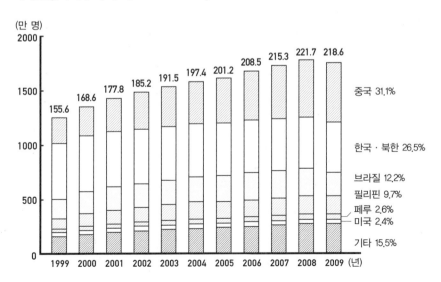

※ 출처: 법무성 「외국인등록자수·일본국 총인구의 추이」

범죄

과거 5년의 범죄검거율은

30% 전후

범죄의 인지건수는 2007년을 정점으로 감소경향에 있습니다.

한편 범죄 검거율은 근년 30% 정도를 보이고 있습니다. 건수는 감소하고 있지만 발생한 범죄의 7할은 검거되지 않는 것이 현실입니다.

2006년부터 2010년에 걸쳐 인터넷, 소셜미디어 등을 활용한 사기, 아동 매춘, 외설물·아동포르노, 만남사이트규제법 위반은 약 50% 증가했습니다.

인터넷의 보급에 따라 사람과 만나는 기회가 늘어남과 동시에 범죄에 휘말릴 가능성이 높아지고 있습니다. 대마단속법 위반의 검거인원은 과거 8년간 약 2.5배가 됐습니다. 마약류가 보통사람의 생활에 파고 들고 있습니다.

고령자에 의한 범죄도 고령인구 증가를 웃도는 속도로 늘어나고 있습니다. 마약, 사기 등 일반 생활자가 일상생활에서 말려들 가능성이 높은 범죄행위를 억제하기 위해 디자인은 무엇을 할 수 있을까요?

아동에서부터 고령자에 이르기까지 위험을 간파하는 힘, 대처하는 힘, 벗어나는 힘을 몸에 익히기 위해 어떤 디자인이 요구될까요?

형사범 인지건수, 검거율의 추이

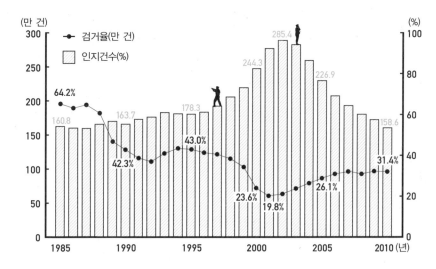

※ 출처: 경찰청 「2010년판 경찰백서」

고령자의 형사범 검거인수의 추이

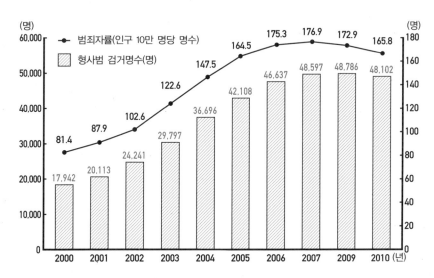

※ 출처: 내각부 「2011년판 고령사회백서」

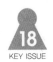

의료·간병

의사수는 인구 1,000명당

2명

고령화대국 일본을 지탱하는 의료·간병시스템이 위기에 처해있습니다. 총의사수, 인구당 의사수는 과거 20년간 겨우 배로 늘어났습니다만 그 수준은 다른 선진국을 아직도 크게 밑돌고 있습니다. 또 의료기회가 많은 고령자인구당 의사수는 감소하고 있습니다. 세계에서 가장 빠른 고령화를 일본의 의료시스템은 감당할 수 있을까요?

지역이나 진료과목에 따른 의사의 편중도 과제입니다. 인구당 의사수에서는 가장 많은 도쿄와 가장 적은 사이타마에서 2배 이상의 차이가 있습니다. 외딴 섬이나 농어촌 벽지 등 산부인과의사나 소아과의사가 부족한 지역이 늘어나고 있습니다.

간병분야의 문제도 심각합니다. 간병관련 비용은 매년 증가해 2025년에는 2010년의 3배 정도가 될 것으로 전망됩니다. 간병인재의 부족이나 조기이직, 노노간병* 등 과제는 산적합니다.

의료나 간병인재가 부족한 지역을 위해 디자인은 무엇을 할 수 있을까요?

고령자, 장애인, 아동 등 사회적 약자의 의료를 지탱하기 위해 어떤 사회시스템의 디자인이 요구될까요?

* 고령자가 고령자를 간병하는 상태

의사수의 추이

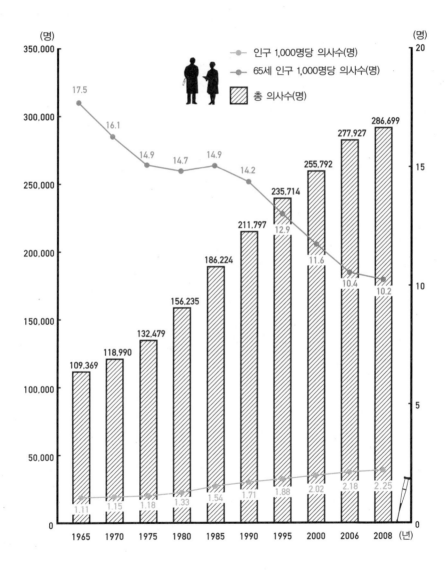

※ 출처: 후생노동성 「2008년도 의사·치과의사·약제사조사」

인구 1,000명당 의사수의 국제비교(2010년)

국가	의사수 (명)
그리스	6.0
스웨덴	5.6
오스트리아	4.6
이탈리아	4.2
노르웨이	4.0
스위스	3.8
아이슬란드	3.7
네덜란드	3.7
포르투갈	3.7
스페인	3.6
체코	3.6
독일	3.6
덴마크	3.4
프랑스	3.3
아일랜드	3.2
헝가리	3.1
슬로바키아	3.0
벨기에	3.0
호주	3.0
룩셈부르크	2.8
필란드	2.7
영국	2.6
뉴질랜드	2.5
미국	2.4
캐나다	2.3
폴랜드	2.2
일본	2.2
멕시코	2.0
한국	1.9
터키	1.5

※ 출처: 후생노동성 「2010년도 후생노동백서」

도도부현별 인구 1,000명당 의사수(2008년)

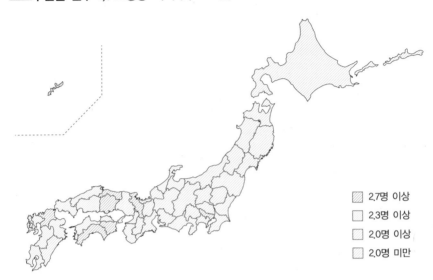

▨	2.7명 이상
☐	2.3명 이상
☐	2.0명 이상
☐	2.0명 미만

※ 출처: 후생노동성 「2008년도 의사·치과의사·약제사조사」

요간병 인정자수의 추이

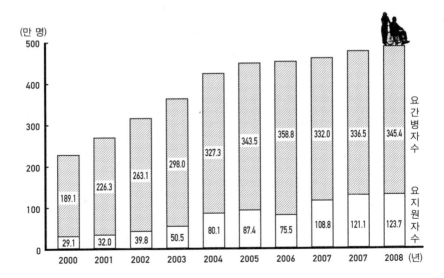

※ 출처: 후생노동성 「간병보험사업상황보고」

자살

자살자수는 13년 연속

3만 명 넘어

일본인의 마음 속이 좀처럼 밝지 않습니다.

자살자수는 1998년부터 2010년까지 13년 연속 3만명을 넘고 있습니다. 일본의 자살률(인구당 자살자수)은 독일이나 미국의 2배, 영국의 4배로 구미 선진국과 비교해 현저히 높은 상황입니다.

자살자수는 성별이나 지역에서 차이가 보입니다. 남성이 여성의 배 이상입니다. 지역별로는 아키타, 아오모리, 니가타가 상위 3개 현을 차지하고, 북쪽지방을 중심으로 기타도호쿠, 산인, 미나미규슈에서 높은 경향이 보입니다.

자살과 관계가 깊은 것으로 알려진 우울증, 조울증 환자수도 자살자수가 늘어나는 것 이상으로 급격히 증가하고 있습니다. 1996년 44만 명에서 2008년 104만 명으로 약 10년간에 2배 이상이 되었습니다.

교통사고와 마찬가지로 자살자수도 노력하는 만큼 줄어들 수 있을 깃입니다.

자살의 원인 1위는 건강, 2위는 경제면입니다. 돈이나 신체로 인해 괴로워하는 주민을 지탱해주고, 괴로움을 경감시켜주기 위해 디자인은 무엇을 할 수 있을까요?

마음의 예방의료를 위해 어떠한 디자인이 요구될까요?

자살, 교통사고로 인한 사망자수의 추이

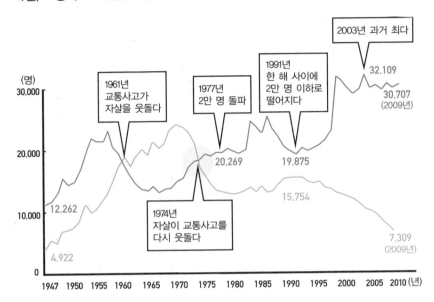

※ 출처: 경찰청 「2010년 중의 자살 개요통계」

도도부현별 인구 1만 명당 자살자수

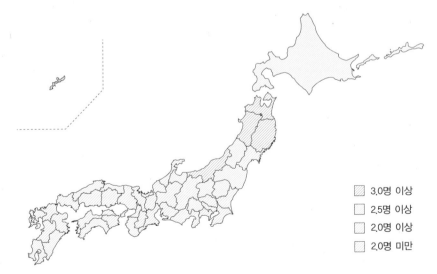

※ 출처: 후생노동성 「2009년 인구동태조사」

생활습관병

생활습관병 관련 사망자수는
전체 사망자수의

57%

부적절한 식사, 운동부족, 끽연, 음주 등 생활습관에 기인하는 질병, 생
활습관병에 관한 사망은 일본인의 사인의 3분의 2를 차지합니다.
내장에 지방이 쌓이는 비만에 지질이상, 고혈압, 고혈당 등의 건강 리스
크가 거듭되는 상태, 메타볼릭신드롬*을 의심하는 사람도 증가하고 있습
니다. 그 예비군을 포함하면 40~74세 남성 2명 중 한 명, 여성 5명 중 한
명, 총 1960만 명으로 추계되고 있습니다. 아동비만도 문제입니다. 2010년
의 10·11세 아동(초등학교 5·6학년)의 비만경향아율은 1할을 넘고 있습니다.
고령화가 진전되는 일본에서는 의료비가 재정을 압박하고 있습니다. 의
료비 억제를 위해서는 발병 전에 예방하고 원인을 제거하는 예방의료가
중요합니다. 생활습관병을 예방하고 건강수명을 늘리기 위해 디자인은
무엇을 할 수 있을까요.
아이부터 고령자까지 생활습관을 고쳐, 적절한 식사나 운동습관을 몸에
익히기 위해 어떤 상품, 서비스, 시스템의 디자인이 요구될까요.

* 역주: 대사증후군, 지방대사증후군, 혹은 인슐린저항성 증후군이라고도 한다. 내장에 지방
이 쌓이면서 고혈압, 고지혈증, 동맥경화, 당뇨 등이 한 사람에게 동시다발로 생기는 증상
을 일컫는다.

일본인의 사인의 분포(2009년)

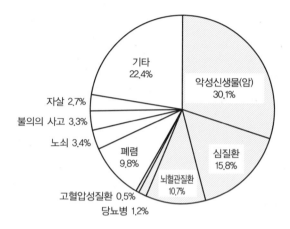

※ 출처: 후생노동성 「2009년 인구동태조사」

남성연대별 비만자(BMI≥25) 비율의 추이

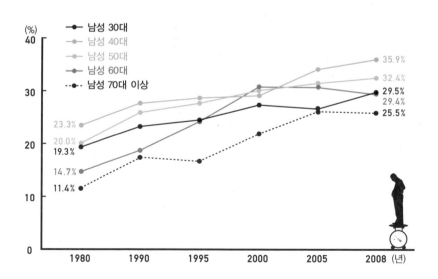

※ 출처: 후생노동성 「2008년 국민건강·영양조사」

PART

02

지역을 바꾸는 핵심 디자인 30

2부에서는 1부에서 명백해진 지역이 안고 있는 이슈에 대해 구
체적으로 노력하고 있는 일본 각지의 디자인 사례를 소개합니
다. 여기서 소개하는 사례 가운데는 특수한 재능을 갖고 있는
스타 디자이너나 아티스트 없이는 실행할 수 없는 것들은 포
함되어 있지 않습니다. 어느 것이나 지역주민이나 행정이 지혜
를 짜내고, 힘을 모아 행동하면 실행가능한 것들입니다. 30개
의 사례로 여러분의 지역이 안고 있는 과제를 해결하는 힌트
를 찾아봅시다.

KEY DESIGN 30
SECTION

01

일상을 발굴하는 디자인 30

1차 산업의 쇠퇴, 제조업의 유출 등 지역의 산업이 위기에 처해있습니다. 과소화·고령화로 지역의 공동작업을 지탱하는 젊은 인재가 부족합니다. 원자력발전의 재검토나 온난화대책으로 새로운 에너지원에 대한 요구가 높아지고 있습니다. 이러한 사회과제에 노력할 때에는 우선 자신들이 생활하는 지역을 다시 바라봅시다. 거기에는 놀랄만큼 많은 자원이 잠자고 있기 마련입니다. 지금까지 당연한 것으로 여겼던 것에 새로운 빛을 비춰 매력을 발굴하는 것, 그 매력으로 주민의 마음을 움직이고, 전향적인 운동을 일으키는 것, 그것이 디자인이 지역을 위해 할 수 있는 일입니다.

KEY DESIGN

나무 젓가락에서 시작하는 중산간지역 순환시스템

와RE바시

오카야마현 니시아와구라촌, 기후현 다카야마시 등

나무 젓가락은 정말로 지구환경에 좋지 않다?

근년, '지구환경을 위해서는 1회용 젓가락보다 몇 번이나 사용할 수 있는 자기 젓가락이나 플라스틱 젓가락이 환경적이다'라고 하는 풍조가 있습니다. 이 풍조에 역행하고 있는 것이 나무 젓가락(와리바시) 회사입니다. 나무 젓가락 회사는 일본 국내산의 질 낮은 목재를 나무 젓가락으로 가공하는 것으로 지금까지 수익이 나지 않았던 목재를 적정한 가격으로 판매하는 시스템을 디자인했습니다. 게다가 한 번 사용한 나무 젓가락을 버리는 것이 아니라 회수함으로써 산림의 정비와 지역의 재활성화, 온실가스 감축을 지향하고 있습니다.

임업의 자급률 저하와 사용할 길이 없는 질 낮은 간벌재

목재가 되는 수목은 수령, 높이, 나무의 두께, 굽은 상태에 따라 등급이

1 긴 가지나 굽은 가지으로도 만들 수 있는 '와 RE바시'

나눠집니다. 수익성이 나쁜 질 낮은 열성목(劣性木)의 태반은 보조금으로 간벌됩니다. 간벌이란 우수한 나무의 성장을 촉진하기 위해 성장이 더딘 나무를 우선적으로 솎아내, 너무 소밀한 산림에 적절한 태양이 들도록 정비하는 행위입니다. 지속적이고 안정적인 목재생산을 추진하기 위해 중요한 작업입니다. 현재, 간벌된 질 낮은 목재 가운데 이용되는 것은 약 절반으로 이용되지 않는 질 낮은 목재는 그대로 숲에 방치되고 있습니다.

건축자재로서 품질이 좋고 시장가치가 높은 우성목(優性木)은 수령이 50년이 넘을 때부터 가치가 상승합니다. 그러나 값싼 외국산 목재의 수입으로 인해 가격경쟁이 격화되고 또한 조금이라도 고수익이 전망되는 우성목 대부분이 눈앞의 이익으로 인해 벌채·판매돼버리고 있습니다.

이처럼 일본의 임업은 구조적으로 갈 데까지 간 데다 임업사업자수는 감소해 일본의 숲, 그리고 임업을 중심으로 순환하던 중산간지역이 점점 쇠퇴하고 있습니다.

일상적으로 나무의 온기를 느낄 수 있는 '와RE바시'

상품가치가 높은 우성목은 그 자체로, 값싼 열성목을 유효하게 활용할 수 없을까. 열성목을 가치화할 수 있다면 임업을 중심으로 한 지역과 경제가 잘 돌아가기 마련입니다. 또한 대부분의 사람에게 익숙하지 않은 임업이나 목재와의 연결됨을 느끼도록 하기 위해서는 일상적으로 숲의 온기를 느낄 수 있는 기회를 늘리는 것이 중요합니다. 이러한 생각에서 나

1

온 것이 일본 국내산 무구목(無垢木)*을 사용한 와리바시(나무 젓가락), 그 이름도 '와(和)RE바시(箸)'입니다.

 우리가 보통, 생활 속에서 접할 기회가 많은 것은 중국산 대나무제 젓가락입니다. 대나무 젓가락은 바로 곰팡이가 생겨 갈색으로 변하기 쉽기 때문에 제조과정에서 방균제·표백가공이 됩니다. 그 때문에 와리바시의 대부분은 색이 희고, 약품 냄새가 납니다. 그래서 숲의 온기를 직접 느낄 수 없습니다. 그 점에서 천연 살균력을 가진 삼나무나 편백나무 무구목을 사용한 '와레바시'에는 독특한 나무의 향기나 색을 느낄 수 있습니다. 식사를 할 때에 일본의 숲과 하나됨을 느낄 수가 있습니다. 새로운 기술에 의해 지금까지 젓가락 제조에 쓰지 않았던 두께가 부족한 소경목(小徑木)이나 굽어진 나무로도 제조할 수 있게 됐습니다. 그 결과, 효율적으로 간벌재를 이용할 수 있어, 가격이 싼 이유로 커다란 시장점유율을 차지해오던 중국산 와리바시와 거의 같은 가격을 실현할 수가 있게 됐습니다.

* 벌채해 제재한 그대로 가공하지 않은 목재를 말함.

다 쓴 나무 젓가락을 회수해 재이용

나무 젓가락 사용 억제 붐이 높았던 배경에는 와리바시는 한번 쓰고는 버려야 한다는 것입니다. '아깝다'라는 감정이 '지구환경에 좋지 않다'는 의식과 결합돼 가까운 곳에서부터 환경보호나 지구온난화 방지에 공헌하고자 하는 시민의 마음에 기름을 부었습니다. '와RE바시'는 한번 쓰고 버리지 않습니다. 다 쓴 젓가락을 모두 회수하여 제조과정에서 나온 자투리나무를 활용해 톱밥이나 바이오연료로 재이용합니다.

낙농가나 농가에도 좋은 톱밥이 되는 '와RE바시'

나무 젓가락용 목재는 껍질을 벗긴 상태에서 가공되다보니 톱밥을 만들기에 적합합니다. 토지의 97%가 산림이라고 하는 오카야마현 아이다(英田)군 니시아와구라(西栗倉)촌에서는 '와레바시'의 제조와 그 부산물인 톱밥의 재활용을 추진하고 있습니다. 톱밥은 축산농가에 있어서는 소의 위생상태를 지켜주는 고마운 존재입니다. 수입목재의 급증으로 인해 자투리나무 자체가 줄어들어 낙농가는 근년에 톱밥 부족으로 고민을 해왔습

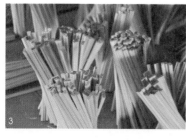

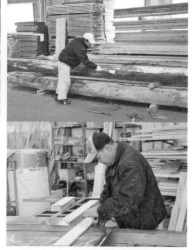

2 '와RE바시'가 되는 히다다카야마(飛驒高山)의
 산림
3 톱밥이나 펠릿으로 재이용되는 회수된 '와RE바
 시'
4 제재하고 있는 풍경

니다. 또한 톱밥은 소의 분뇨와 혼합함으로써 유기농법에 없어서는 안 될 양질의 퇴비를 만드는 자원도 됩니다.

일본의 산림을 건강하게 하는 것을 목적으로 일본 국내산 간벌재로 만든 '와RE바시'. 회수돼 톱밥으로 다시 태어남으로써 낙농가에게는 없어서는 안 될 가축의 침상으로서 농가에는 작물을 키우는 토양으로 역할을 합니다. 건강한 토양에서 자란 맛있는 농작물을 조리해 가정의 식탁이나 레스토랑에 '와RE바시'를 사용해 드시면 숲을 중심으로 한 순환이 잘 돌아갑니다.

환경이나 관광업에도 멋진 펠릿이 되는 '와RE바시'

톱밥을 활용하는 방법은 다른 데도 있습니다. 바이오연료인 펠릿으로 재가공하는 것으로 지역의 에너지로 이용할 수가 있습니다. 지역의 관광업도 활기를 띠게 됩니다. 나무 젓가락 회사의 본거지인 기후현 다카야마시는 임업과 관광업이 번성한 고장입니다. 거리의 여관이나 호텔의 대부분은 급탕보일러용으로 펠릿을 이용하고 있습니다. 그런데 펠릿이라고 하는 에너지를 생산하기 위해서 에너지연료를 소비해 목재의 껍질을 벗겨 건조시켜야 하는 모순된 과정이 있었습니다. 이래서는 환경부하나 비용 효율도 맞지 않습니다. 이미 껍질 벗기기나 건조돼 있는 지역산 목재로 만든 '와RE바시'를 재이용하면 펠릿 제조에 드는 낭비를 줄이고 효율 좋

고 값싼 펠릿을 공급할 수가 있습니다. 지역 산림으로 만들어진 '와RE
바시'를 여관이나 호텔의 식사에 이용하면 그것을 회수해 펠릿연료로 삼
고 급탕용으로 재이용합니다. 지구환경에 좋은 관광업의 실현에도 한 몫
을 하고 있습니다.

다수의 이해관계자를 연결하는 시스템의 디자인

'와RE바시'는 숲의 온기를 느끼고 싶고, 임업을 어쨌든 하고 싶다고 하
는 생각에서 나왔습니다. 그런 생각에 임업사업자, 중산간지역, 식사를
하는 일반시민, 낙농가, 농가, 여관 및 호텔, 다양한 관계자의 생각이 이
어져 '와RE바시'를 중심으로 한 지역순환형 시스템이 만들어졌습니다.
앞으로도 이러한 시스템은 대부분의 사람, 지역, 관계자를 포함해 중산
간지역을 점점 활기차게 만들어갈 것입니다.

(사업주체 주식회사 토비무시 / 취재·집필 시미즈 아이코(清水愛子))

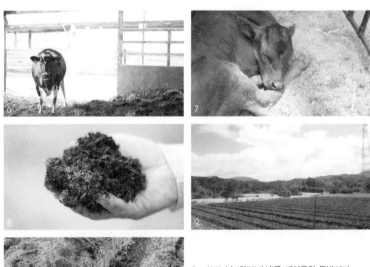

5 쓰고 난 '와RE바시'를 재이용한 톱밥더미
6 소의 발밑에 깔린 톱밥
7 톱밥 위에서 잠자는 소
8 톱밥은 소의 분뇨와 섞여 퇴비로
9 톱밥의 퇴비가 활약하는 유기농법의 밭
10 싱싱한 야채로 다시 태어나 우리의 식탁으로

2
KEY DESIGN

섬 밖의 관점을 살려 '섬의 일상'을 관광자원으로

가 볼 만한 섬,
이에시마

효고현

인구감소, 저출산고령화, 기간산업의 쇠퇴

효고(兵庫)현 희메지(姬路)시의 이메시마(家島)지구는 희메지항 근해 약 18km에 위치해 있습니다. 동서 26.7km, 남북 18.5km에 걸쳐 산재한 크고 작은 40여 개 군도의 지역으로 세토나이카이 국립공원 특유의 아름다운 다도해의 경관이 펼쳐져 있습니다. 메이지시대 말에 약 5,800명이었던 인구는 1955년경에 약 1만 명을 돌파해 고도경제성장으로 인한 채석·해운·어업의 발달로 외딴 섬으로는 예외적으로 인구를 유지해왔습니다. 그러나 1만 명 정도의 추이를 보이던 인구는 1975년경에는 감소세로 돌아섰습니다. 21세기에 접어들자 공공사업의 축소로 채석·해운산업이 큰 피해를 입어 인구는 감소의 길을 걸어 2011년에는 7,000명 이하로 떨어지고 있습니다.

1 섬 바깥의 젊은이가 섬의 매력을 찾으러 간다
2 섬사람들과의 교류를 통해 젊은이가 새로운 이에시마
 팬이 된다

섬 안의 관점과 섬 바깥의 관점

이에시마지구에서는 새로운 지역산업으로 관광에 주목하고 있습니다. 그러나 돈을 들여 멋진 관광시설을 만들어도 그 효과는 일시적일뿐 그 뒤유지관리 등으로 섬에 커다란 부담이 되는 경우를 보아왔습니다. 또한 이에시마에는 벚꽃 명소나 아름다운 해변을 볼 수 있는 광장, 유서깊은 신사(神社), 엄숙한 제사 등 예로부터 이에시마 사람들이 중시해오던 장소나행사가 있거나 해서 전국에서 이에시마로 발길을 돌릴 정도의 '알기 쉬운관광자원'이 있다고는 말할 수 없습니다. 거기서 주목한 것이 '섬 바깥의관점'. 섬 바깥에서 사람을 부른다면 오히려 섬 바깥 사람들이 이에시마의 매력을 발굴할 수 있지 않을까 하는 것입니다.

섬 바깥 사람의 관점을 살린 '가 볼 만한 섬'

'가 볼 만한 섬'은 대학생 등 섬 바깥의 젊은이가 이에시마의 매력을 찾고 그 매력을 섬 안팎으로 발신하는 프로젝트입니다. 이 기획은 2005~2009 년 5년간 개최된 것입니다. 오사카에서 4일간 워크숍과 이에시마지구에 서의 2박3일의 필드워크를 합쳐 총 7일간의 구성으로 매년 20명 정도의 젊은이가 참가하고 있습니다. 프로젝트를 통해 젊은이가 섬사람들과 교 류를 깊게 함으로써 새로운 '이에시마 팬'을 만드는 것도 하나의 목적입 니다.

첫 번째 해의 주제는 '옥외의 일상풍경'. 섬바깥의 젊은이가 매력적이라 고 느낀 것은 집 앞이나 노지 등에 놓여있는 소파나 냉장고, 싱크대 등 이었습니다. 냉장고 안에는 농기구가 들어가 있거나 이전에는 집 안에 있 었던 것이 폐기되지 않은 채 별도의 용도로 사용되고 있었습니다. 보통 도시지역에서 생활하고 있는 젊은이에게는 집 안에 있어야 하는 것이 당 연한 것들 뿐이었습니다. 이에시마의 옥외 풍경은 집 바깥에 있어도 마 치 집 안에 있는 것 같은 감각을 느끼고, 야릇한 기분에 빠지게 하는 것 이었습니다.

두 번째 해에는 '산업의 풍경'. 채석의 기지가 되고 있는 단가지마(男鹿島) 를 찾았습니다. 석재 채굴로 인해 다이나믹하게 산이 잘린 풍경, 암석을 운반하는 벨트 컨베이어, 타이어뿐으로 사람 키보다 큰 탱크카, 암석을 끌어 모으기 위한 거대한 손갈퀴를 탑재한 선박 등 이에시마의 기간산

3 집 밖에 놓여진 냉장고
4 자극적인 채석장의 풍경

업인 쇄석·채석·해운의 현장은 섬 바깥 젊은이에겐 매우 자극적인 장소
였습니다.

세 번째 해는 '접대하는 풍경'. 젊은이들은 이에시마의 일반 가정에 '민박'
을 하게 했습니다. 거기서 기다리고 있던 것은 충격적인 대접. 도시지역에
서는 보통은 절대 먹을 수 없는 호화로운 어패류 요리나 친구를 많이 불
러 펼치는 연회, 헤어질 때 전해준 손수만든 토산품 등은 젊은이들에게
는 감동적인 것이었습니다.

섬 바깥 젊은이들이 이에시마의 매력으로 발굴한 것은 섬사람들이 그다
지 매력적이라고는 인식하지 않은 것들뿐이었습니다. 섬 안 사람들에게
있어서는 그다지 신경쓰지 않는 것이라도 외부 젊은이들에게는 호기심을
자극해 감동할 만한 것이 아주 많다는 사실이 드러난 것입니다. 젊은이
들이 찾은 결과는 책자로 정리돼 이에시마 안팎으로 폭넓게 발신함과 동
시에 '가 볼 만한 섬'에 참가한 젊은이들이 자신의 친구에게 이에시마의
매력을 소개하는 한가지의 방법도 됐습니다.

젊은이가 지역에 준 자극

인구감소나 저출산고령화, 기간산업의 쇠퇴 등 이에시마를 둘러싼 현실
은 심각하다고 볼 수 있습니다. 이러한 가운데 이에시마에서 생활하고 있
는 사람들이 할 수 있는 것은 무엇일까 생각한 끝에 나온 대답의 하나가
섬 생활을 재발견하는 것이었습니다. 돈을 사용해 대도시의 생활에 근
접해보자는 것이 아니라 지금 있는 이에시마의 생활의 매력을 새로 정의
해 그것들을 관광자원으로 발신해 볼 필요가 있다고 생각했습니다. 거기
서 필요했던 것이 이에시마의 일상 생활의 매력을 찾는 '전문가'였습니다.
'가볼만한 섬'에서 그 역할을 한 것이 평소에는 이에시마에서 생활하지
않는 외부 젊은이입니다. 평소 자기들이 살고 있는 도시의 생활과 이에시
마의 생활을 대조적으로 파악해 솔직히 놀라움과 감동을 가지면서 섬을
찾아나서 외부의 시선으로 이에시마의 생활의 매력을 새로 정의하고 그
결과를 섬사람들에게 전한다. 한편 섬사람들은 젊은이들이 평가하는 사
물에 놀라면서 그 매력의 의미를 이해해 간다. 그리고 젊은이들에게 이에

시마의 생활에 관해 이야기하고 자랑하고 대접하고 그것들을 살린 섬의 장래에 관해 서로 이야기를 나눈다. 이것을 매년 반복해온 것이 '가 볼 만 한 섬'의 큰 의미였습니다.

100만 명이 한 번만 방문하는 섬이 아니라 1만 명이 100번 방문하고 싶은 섬으로

현재 이에시마에는 외부 젊은이들로부터 격려를 받은 섬사람들이 새로 운 활동을 전개하고 있습니다. 지역 주부들은 NPO(특정비영리활동법인 이에시 마)를 설립해 해산물을 활용한 특산품 만들기를 시작했습니다. 섬의 생활 문화나 생산·가공에 관한 사람들의 생각을 드러낸 패키지 디자인의 제작 에도 노력해 이에시마를 외부에 적극적으로 홍보하고 있습니다.

또 인구유출로 인한 빈집의 증가도 과제입니다만 이에시마지구의 빈집 은 비교적 커다란 일본가옥이 많기 때문에 이것들을 게스트하우스로 개 조해 희메지성(姬路城)을 방문하는 외국인 관광객에게 이에시마까지 발길

5 일터의 매력을 전하는 포스터 전시발표회
6 매년 주제에 따라 정리된 책자
7 지역 주부로 구성된 NPO가 특산품의 개발
 홍보를 시작한다

을 옮기게 하는 노력도 계속하고 있습니다. 2007년부터 '이에시마 게스트하우스 프로젝트'로 어촌생활체험형 관광프로그램을 실시해 외국인 관광객으로부터 매우 높은 평가를 얻은 바 있습니다.

더욱이 이에시마지구에서의 관광을 매니지먼트할 인재 '이에시마 콘셀주'의 육성도 추진하고 있습니다. 2009년에는 섬 안팎의 20~60대 11명을 대상으로 양성강좌를 실시하는 등 많은 회원이 계속해서 이에시마의 일상생활을 체험할 수 있는 관광프로그램의 개발이나 정보발신에 노력하고 있습니다.

이상과 같이 섬의 다양한 일상을 관광자원으로 함으로써 이에시마는 '100만 명이 한 번만 방문하는 섬이 아니라 1만 명이 100번 방문하고 싶어하는 섬'으로 움직이기 시작했습니다.

(사업주체 주식회사 studio-L 외 / 취재·집필 다이고 다카노리(醍醐孝典))

3
KEY DESIGN

노동과 체험을 교환하는 '소수만 받아들이는 여행'

한토마리
경관보전 프로젝트

나가사키현 고토시

5세대 11명이 사는, 은둔 크리스천이 살던 마을

나가사키(長崎)현 고토(五島)시 후쿠에지마(福江島)의 북단에 위치한 한토마리
(半泊)는 은둔 크리스천들이 개척한 5세대 11명이 사는 마을입니다. 은둔
크리스천이란 에도막부의 그리스도교 금지(切支丹禁制) 하에서도 몰래 기독
교를 계속 신봉해온 사람들로 당시부터 줄곧 독자적인 신앙을 지켜오고
있습니다. 마을 바닷가쪽에 교회가 있는데 한 달에 한 번 미사가 열리고
있습니다. 고토열도(五島列島)에는 이러한 은둔 크리스천의 교회마을이 약
50개소 있습니다. 모두가 독자적인 문화와 아름다운 경관이 빼어나지만
과소화의 영향으로 마을동산이나 석축이 손질도 되지 않아 문화적 경관
이 위기에 처해있습니다.

1 바다와 산이 가까운 한토마리마을
2 은둔 크리스천의 한토마리교회

황폐해져 가는 경관에 대한 위기감

2006년, 한 쌍의 지역 출신 부부(부인이 고토시 출신)가 마을에 돌아왔습니다. 이 부부의 한토마리에 대한 강한 애착에서부터 은둔 크리스천의 신앙이나 생활양식, 경관을 지키는 프로젝트가 2010년에 시작됐습니다. 프로젝트는 마을 주민 5세대 11명의 생각을 듣는 것으로부터 시작됐습니다. '한토마리의 매력은 바다와 산이 가깝고 신앙이 있는 것', '노인만 있어 적적했다. 조금 적적하다', '관리할 수 없는 공간이 점점 늘어나고 있다', '자식이나 손자도 좀처럼 오지 않으니까 젊은이가 가끔 찾아오면 기쁘다', '그래도 이 조용하고 차분한 환경은 지키고 싶다'. 생각은 다양합니다. 그러나 아름다운 경관에 애착이 가는 것, 황폐해지기 시작한 환경에 위기감을 갖고 있는 것은 공통이었습니다.

도시주민의 손을 빌려 '소수 인원만 받아들인다'

주민간에 몇 번인가 서로 이야기 나눔을 통해 여행 프로그램의 기획이 생겼습니다. '마을 주민만으로는 일손이 부족해 마을의 경관을 관리할 수 없다. 그렇다면 바깥사람에게 손을 내밀면 된다'. 도시에는 농업이나 환경보전의 활동에 관여하고 싶어하는 사람이 제법 있습니다. 도시주민에게 환경학습의 장을 제공하는 대신 손질에 필요한 노동력을 받아들인다. 그러한 쌍방에게 이익이 되는 여행입니다. 주민으로부터는 '잠잘 곳 정도는 제공할 수 있다', '바다에 대한 것이라면 맡겨다오', '집에서 만든 소금을 토산품으로 제공하고 싶다', 그러한 적극적인 의견이 있는 반면, '너무 많은 관광객이 와서 시끌벅적해지는 것은 곤란하다'며 한토마리의 조용한 환경을 지키고자 하는 목소리도 있습니다. 거기서 나온 결론이 '소수 인원만 받아들이는 여행'이었습니다. 관광업자가 주관해 관광버스로 사람이 대거 움직이는 패키지 투어가 아니라 주민이 기획하고 각자가 할 수 있는 것을 분담해 받아들일 수 있는 범위의 사람만 받아들이는, 그러한 마을이 됐으면 하는 새로운 손수 만든 여행의 제안입니다.

마을의 일상은 도시의 비일상

이어서 구체적인 프로그램의 검토가 시작됐습니다. 은둔 크리스천시대부터의 생활을 지키고 있는 노부부의 생활체험, 덤불에 묻힌 다랑이논을 부활시키기 위한 농사일, 마을에서 사용한 물을 정화하는 여과시스

3 다랑이논의 풍경
4 폐교된 초등학교에서의 이야기나누기
5 어로경력 70년의 베테랑 어부

템 만들기. 마을 주민에게 있어서는 평범한 일상이 도시주민에게는 비일
상의 체험이 되는 것입니다. 이러한 체험을 담은 모니터 투어가 2011년 가
을부터 시작됩니다.

고토시와의 협력체제도 구축되기 시작했습니다. 은둔 크리스천의 교회
등 문화적 경관을 세계유산에 등록하기 위한 협의회도 발족시켰습니다.
한토마리 마을 5세대 11명에서 시작된 작은 노력이 고토, 나가사키, 세계
로 확산되는 소용돌이를 일으키고 있습니다.

(사업주체 한토마리지역협의회 외 / 취재·집필 니시가미 아리사(西上ありさ)

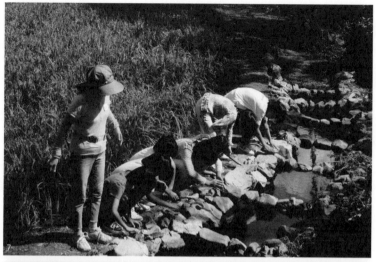

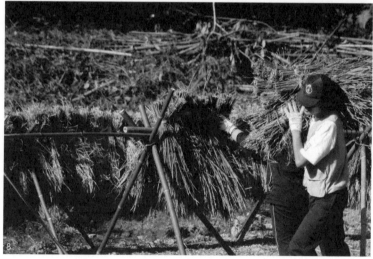

6 내방자의 침상을 제공해주는 미야가와 부부
7 여과시스템의 석축을 고치는 아이들
8 가을의 수확풍경

4
KEY DESIGN 　구석에 처박혀 있던 물건에 빛을 주는 잡화점

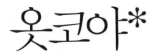

옷코야*

고치현 고난시

잡화점도 골동품점도 아틀리에도 아닌 상점

디자이너 우메하라(梅原) 씨가 고치(高知)에 오면 반드시 가봐야 한다고 권하는 곳이 '옷코야'. 고치현 고난(香南)시(옛 아카오카(赤岡)정)에 있으며 주민의 휴식의 장소가 돼 있는 리사이클잡화점입니다. 구석에 처박혀있던 물건에 빛을 주는 '옷코(奧光)'라는 의미를 붙여 이름을 지었습니다.

옷코야에는 고가구, 지금은 사용하지 않게 된 고도구, 게타나 기모노, 연대(年代)를 느끼게 하는 액세서리나 식기가 넘칩니다. 주민이 갖고 있는 추억의 물품이나 수제 잡화, 젊은 아티스트의 작품 등도 빼곡히 진열돼 있습니다. 물품의 가격이나 소개 툴도 손으로 만든 것입니다. 물품을 맡기기 위해서는 회원등록이 필요합니다. 회원은 운영경비 25%를 뺀 매상액

* 역주: 옷코(おっこう)는 억겁이라는 뜻. 즉 1겁의 1억 배로 아주 긴 시간. 영원을 뜻함.

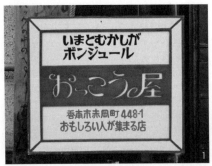

1 　옷코야의 간판
2 　옷코야의 외관
3 　자체 제작한 POP와 수제 액세서리

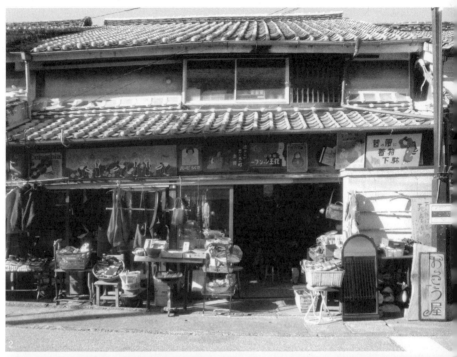

의 75%를 받습니다(2011년 현재, 회원은 약 370명). 뭐든지 파는 것은 아닙니다. 옷코야의 창립회원인 마시로(間城) 씨, 가라스(カラス) 씨, 무라사키시키부(紫式部) 씨 세 사람이 맡긴 잡다한 물품을 검증하고 있습니다.

그 흡인력이 되고 있는 것이 당연히 일상생활 속에 있는 '아름다움'이나 '멋진 재능'을 잘 발견하는 마시로 씨가 있기 때문입니다. 그는 처음 만난 사람이라도 개점 시간대라면 앞치마를 걸치고 개점 준비에 들어갑니다. 전구가 나가 있으면 손님이라도 가까이 있는 사람에게 돈을 쥐어주고 심부름을 시킵니다. 욕의(浴衣)를 사러 온 부자가 있으면 욕의와 허리띠, 게다, 액세서리까지 코디네이트해주고 헤어스타일에 관한 조언까지 해주기도 합니다. 코디네이트해주면서 그 욕의가 옷코야에 오기까지의 경위나 주인의 에피소드를 소개해줍니다. 그 옆에서 가라스 씨가 욕의 모습의 사진을 태연히 촬영하고 인쇄해서 손님에게 넘겨주고 있습니다. '피망 먹을래요?'하며 들어온 이웃의 아이, 주말만 점포를 도와주러 오는 공무원, 낡은 베를 리메이크해 어떤 소품을 만들면 좋을지 상의하러 오는 노파, 토산품을 손에 들고 쇼핑하러 오는 관광객, 누가 손님이고 누가 주민인지 알 수 없는 것이 옷코야의 일상의 풍경이다.

좋은 바람이 부는 마을로 만들고 싶다

이 지역은 메이지시대부터 쇼와 초기에 걸쳐 도사힌가도(土佐浜街道)*의 중심지로 영화를 누렸습니다. 그러나 근년에는 상점가가 급격히 쇠퇴하고

* 도쿠시마(德島)시에서 고치(高知)시에 이르는 해안길. 국도 55호선.

4 토산품의 포장을 조언해주는 점주
5 누가 손님인지 알 수 없는 점포 안

있습니다. '좋은 바람이 부는 마을로 만들고 싶다'고 마시로 씨는 말합니다. 좋은 바람이란 주민 한사람 한사람의 힘과 아이디어가 나와, 재생된 물품이 빼곡이 늘어서고 역사있는 마을이 활기차게 바뀌어 가는 것이라고 합니다. 현재는 옷코야를 중심으로 작은 경제권이 성립하기 시작하고 있습니다. 야채나 가공품을 생산하는 것이 아니라 장롱 구석에 처박혀 있던 물건에 빛이 비춰져 거기서 시장이 생기고 있습니다. 물건을 버리지 않고 에피소드와 더불어 다음세대로 물려주는 장소이자 지역주민과 관광객의 쉼터이기도 합니다. 옷코야를 중심으로 마을에 훈풍이 불기 시작했습니다.

(사업주체 옷코야 / 취재·집필 니시가미 아리사(西上ありさ))

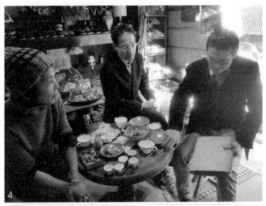

5
KEY DESIGN

지역 소재·기술로 에너지의 지산지소

지역 그린 에너지

도쿄도, 돗토리현, 시가현, 에히메현 등

TOKYO석유2017(도쿄도 등)

"'도쿄'가 세계 유슈의 '에코 유전'이 된다!?"

이 프로젝트는 도쿄도 스미다(墨田)구에서 가업인 폐식용유 회수를 영위해온 소메 야유미(染谷ゆみ) 씨의 이런 번득이는 말부터 시작했습니다.

가정에서 튀김요리 뒤에 나오는 폐식용유는 전국에서 연간 약 20만ℓ. 그 대부분이 쓰레기로 버려지고, 때로는 배수구로 흘러 하천이나 바다를 오염시키고 있습니다. 이러한 기름을 에너지로 재이용하는 시스템이 마련된다면 도쿄와 같은 대도시는 대량의 폐식용유라는 재생가능자원의 '산유지'가 된다.

발상의 전환으로 자신이 사는 도쿄에 미래의 가능성을 보여주고 있는 것입니다. 'TOKYO유전'이라는 독특한 이름 하에 일반가정이나 사업자로

1 각 가정을 두르는 TOKYO유전의 폐식용유 회수 트럭
2 TOKYO유전 '거리의 회수 스테이션'의 모습
3 '유카이군'을 통한 폐식용유 회수 모습

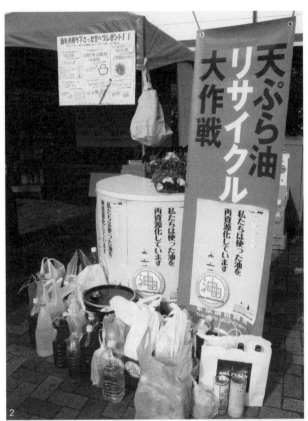

부터 택배편, 회수트럭 등으로 폐식용유를 회수해 바이오연료나 비누·양초 등의 에코자원으로 바꾸는 노력을 하고 있습니다. 상점가나 정내회(町內會), 아파트단지 등의 단위로 '회수 스테이션'을 설치해 마을 전체가 활발한 지역도 나오기 시작했습니다. 2017년에는 도쿄지역 전체 폐식유를 에코자원으로 재생하는 것을 목표로 삼고 있습니다.

폐식용유 회수 로봇 '유카이군'(돗토리현 돗토리시)

돗토리(鳥取)시에서는 로봇을 사용한 독특한 폐식용유 회수 실증실험이 행해지고 있습니다. 회수 로봇은 그 이름도 '유카이(油回)군'. 폐식용유를 버스 연료 등에 재이용하는 것을 목표로 삼고 있습니다. 유카이군은 시

4 '유카이카드'
5 유채꽃 프로젝트 발상지

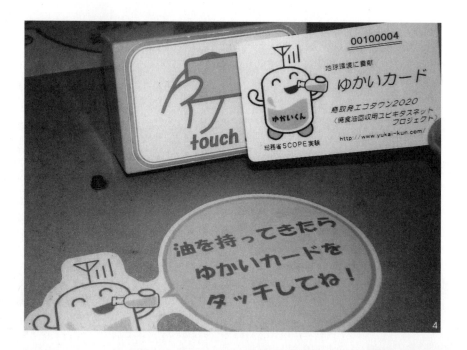

내 공공시설이나 슈퍼 등에 설치돼 있습니다. 전용IC카드 '유카이카드'로
주유구가 열려 시민이 간단히 주유할 수 있습니다. 또한 인터넷에서 누
구나 회수유량을 확인할 수 있는 '시각화 기능', 카드를 사용하지 않고
열려고 하면 '도둑놈, 도둑놈'이라며 소리치는 방범기능까지도 충실합니
다. 현재는 주유할 때마다 가산되는 포인트를 활용한 이용촉친책을 기
획중입니다.

유채꽃 프로젝트 네트워크(시가현 등)

대표인 후지이 아사코(藤井絢子) 씨가 어릴 적에는 일본 각지에 온통 핀 유
채밭이 보였습니다. 그러한 원풍경을 되찾아 채종유가 지역을 순환하는

시스템 만들기에 노력하고 있습니다. 휴경밭이나 전작밭에 유채꽃을 재배해 수확해 짜낸 채종유는 가정의 식탁이나 학교급식에, 기름찌꺼기는 비료나 사료로, 폐식용유는 회수해 비누나 바이오연료로 재이용합니다. 또한 양봉과의 연계, 유채밭의 관광 이용이나 초등학교의 환경교육에도 활용됩니다. 시가(滋賀)현에서 시작된 활동은 지금은 전국 규모로, 일본 각지에서 유채꽃이라는 자연의 혜택의 활용이 다른 영역까지 확대돼 지역 안을 순환하기 시작하고 있습니다.

밀감찌꺼기로 바이오매스연료 만들기(에히메현)

에히메(愛媛)현을 대표하는 농산물 밀감. 밀감주스공장에서 나오는 연간 약 2.2만t의 짜고난 찌꺼기는 대량의 중유를 사용해 건조·사료화되거나 처리비용을 들여 폐기물처분되고 있습니다. 에히메현은 이처럼 효과적으로 사용되고 있지 않는 짜고 난 찌꺼기에서 나온 탈즙액을 원료로 바이오연료를 제조하는 기술을 개발해 현내의 공장 보일러나 농업기계, 자동차 등에 재이용하는 노력을 하고 있습니다.

<div align="right">(취재·집필 니시베 사오리(西部沙緒里))</div>

6 바이오연료가 되는 귀중한 재자원, 밀감을 짠 찌꺼기
7 밀감찌꺼기로 연료를 만드는 실증플랜트

6
KEY DESIGN
우리 주변의 버리는 것들을 자원으로 바꾼다

리사이클 제품

아오모리현, 가나가와현, 이시카와현, 도쿄도

대어기 재활용백(아오모리현)

대어기(大漁旗)란 어부가 배를 새로 건조할 때 받는 축하품입니다. 오래된 대어기를 유용하게 활용하고자 일상에서 사용하는 백으로 리사이클한 것이 오마(大間)에 있는 '아오조라구미(푸른하늘팀)*'의 '대어기 재활용백'입니다. 백에 붙어 있는 QR코드로 주인인 어부의 바다에 대한 기억이나 에피소드를 볼 수가 있습니다. 새롭게 바뀐 기를 보고는 '잘 됐다. 벌받을 것 같아 감히 버리지 못하는 물건이었지'라며 어부도 기뻐합니다. 쓰가루(津輕)해협의 거친 파도 위를 휘날리던 대어기가 전국에 그 위세를 떨치고 있습니다.

하마차리(가나가와현)

아름다운 경관의 항구도시 요코하마에서는 역전이나 관광지 등의 대량

* 지역마을만들기 인터넷 사이트인 '생생오마통신
(http://www.oma-aozora.jp)'을 제작 운영하고 있
는 게릴라문화집단의 이름.

1 어부의 역사를 말해주는 대어기
2 4종류의 대어기 재활용백
3 방치자전거를 수리중
4 하마차리의 스테이션

불법방치 자전거가 경관을 파괴하고 있는 것이 문제였습니다. NPO법인 나이스요코하마는 그 자전거를 시로부터 건네받아, 정비해 렌탈클(대여자전거)로 하루 1,000엔, 관광객이나 비즈니스맨의 발로 활약하고 있습니다. 앞으로는 재해시 이동수단으로 활용될 수 있도록 스테이션의 확대를 목표로 하고 있습니다.

보물의자(이시카와현)

일본에서는 자동차를 새로 바꾸는 주기가 빠르고, 아직 사용할 수 있음에도 버리는 차가 많이 있습니다. 부품의 대부분은 재이용되고 있지만 시트는 태반이 버려지고 있습니다. 시트는 운전자가 안전하고 쾌적하게 운전하고 이동할 수 있도록 인체공학에 바탕을 두고 설계된 뛰어난 것입니다. 가이보산업에서는 이 뛰어난 시트를 활용해 사무실 등의 의자로 바꾸고 있습니다.

5 폐기되는 자동차의 시트에 의자 다리를 붙인 것
6 보물의자(Treasure Chair) 완성품
7 HATARAKU TOTE(사진제공: 수도고속도로주식회사)

HATARAKU TOTE·하타라쿠 토토(도쿄도)

자동차를 운전할 때 눈에 들어오는 공사·통행금지 안내나 교통예절을 홍보하기 위한 플래카드. 그것들은 게시기간이 지나면 폐기처분되는 것이었습니다. 이 플래카드가 수도고속도로주식회사의 손으로 '플래카드에서 생긴 즐겁게 일하는 사람의 토토백·HATARAKU TOTE'로 리사이클되고 있습니다. 비바람이 닥쳐도 찢어지지 않는 소재와 눈에 잘 띄는 선명한 색이나 기호로 기능성과 디자인성을 모두 갖춘 상품으로 새롭게 태어나고 있습니다.

밭에서 난 쓰레기봉투(도쿄도)

'쓰레기문제를 생각합시다!'하는 말에는 반응이 없는 사람도 '쓰레기문제로 놀아봅시다!'하는 말에는 흥미를 느끼지 않을까요? GARBAGE BAG ART WORK는 그러한 발상에서 나왔습니다. 야채나 과실 재배용 비닐하우스는 심하게 찢겨지고 더러워지면 폐기처분돼왔습니다. 그것을 회수해

소재로 다시 씀으로써 귀여운 쓰레기봉투로 리사이클하는 시스템입니다. 쓰레기의 감량만이 아니라 이산화탄소배출량의 감축에도 기여할 수 있습니다. 쓰레기가 될 것을 쓰레기를 담을 수 있는 것으로 만든다. 발상도 보는 즉시 신선한 디자인입니다.

마테리노(도쿄도)

'물건 만들기로 쓰레기를 내는 일은 하고 싶지 않다'. 레벨 크리에이터스는 물건 만들기의 과정에서 나오는 자투리재료를 활용한 물건 만들기에 노력하고 있습니다. 그 하나로 ORI시리즈는 범포(帆布)로 만드는 구두 제작공정에서 나오는 짜투리재료를 재생해 접으면 형상이 기억되는 범포의 특징을 살린 명함집입니다. 제작공정 비용을 낮추고 동시에 물건의 매력을 높인 디자인입니다.

(취재·집필 고즈카 야스히코(小塚泰彦))

8 농작물이 프린트된 쓰레기봉투
9 쓰레기 집하장이 예술의 장으로
10 가지고 집으로 돌아가고 싶은 쓰레기봉투
11 짜투리재료에서 나온 다양성 풍부한 명함집

KEY DESIGN 30
SECTION

02

상상력을 갈고 닦는 디자인

인간은 상상하는 생물입니다.

어릴 적부터 장래 꿈을 그리고, 미래의 모습을 상상하며 매일을 보냈습니다. 그것이 인생의 엔진이 돼 성장해갑니다.

인간은 창조하는 생물입니다.

그려낸 것을 형태로 만들 수 있습니다. 만들고 싶은 모습을 머리에 떠올리며 백사장의 모래나 나무더미로 성이나 거리를 만들어냅니다. 요리를 하고 가구를 수선하고 흙을 반죽하고 음악을 연주하고 여행을 기획합니다.

인생은 상상과 창조의 연속입니다.

지역 주민의 상상력을 갈고 닦으면 닦을수록 지역에 사회과제 해결로 연결되는 아이디어가 생기기 마련입니다. 디자인이란 그 자체가 창조력이 흘러넘치는 것이 아니라 사람의 상상력에 영향을 미치는 것이 되지 않으면 안 됩니다.

7
KEY DESIGN

방과후를 돌파구로, 시민이 교육에 참여

방과후NPO

도쿄도 미나토구

아이 키우는 데 돈이 드는 나라

내각부의 '저출산사회에 관한 국제의식조사'에 따르면 일본인이 아이를 더 낳고 싶지 않은 이유 중 으뜸을 차지하는 것은 '아이 키우는 데 돈이 너무 많이 든다'는 것입니다. 이웃 한국도 마찬가지였습니다. 유럽 각국에서는 '자신 또는 배우자가 고령'이라는 이유가 으뜸을 차지했습니다. 일본이나 한국은 진학을 위한 입시가 과열되고 있는 나라입니다. 저출산화가 진행되는 요인의 하나로는 아이를 키우는 데 돈이 드는 시스템이 있다고 할 수 있습니다.

초등 1학년생의 벽

'아이를 키우는 데 돈이 드는' 일본에서는 열심히 일하는 엄마가 점점 증가해왔습니다. 이것은 응원하지 않으면 안 됩니다. 일하는 엄마를 지원하

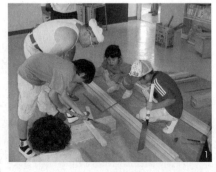

1 도편수가 시민선생님
2 인테리어, 집의 지붕을 모두 함께 칠한다.

는 데 가장 중요한 것은 부모가 일하는 아침부터 저녁까지 아이를 맡길 인프라입니다. 유아기는 보육원, 취학아동기에는 아동보육원입니다. '초등학교 1학년의 벽'이라 불리는 현상이 있습니다. 보육원에서 확실히 맡아줘서 일해오던 엄마가 아이가 초등학생이 될 때쯤 해서 맡길 장소가 없어져, 일을 포기하는 현상입니다. 저학년인 초등학생이 옛날처럼 아이들끼리 밖에서 놀기에는 불안한 사회가 돼 거리나 공원에서 아이들 모습이 사라졌습니다. 입시전쟁도 과열되고 학원에 다니는 것도 조기화하고 있습니다. 일을 하고 싶은 엄마가 아이가 불안해 일하지 못하고, 일하기 위해서 학원이나 강습소를 제집 드나들듯이 하려면 돈이 많이 든다는 것입니다. 이래서는 점점 저출산화가 심해질 수밖에 없습니다.

시민선생님이 제공하는 방과후 프로그램

방과후NPO 애프터스쿨은 '시민의 교육참여를 지향하는' 활동입니다. 방과후 학교를 무대로 시민이 아이들에게 '방과후 프로그램'을 제공합니다.

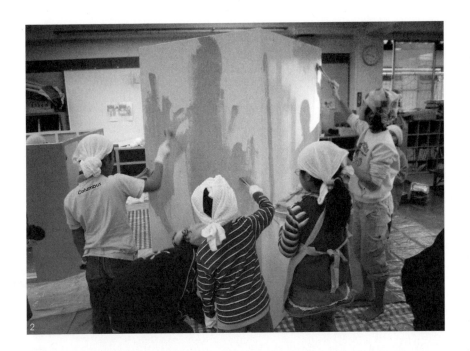

2

방과후NPO가 시민과 아이들의 가교가 될 코디네이트를 합니다. 요리사는 아이들에게 요리를, 건축가는 집 만들기를, 변호사는 법률과 재판하는 일을, 스포츠선수, 편물을 잘하는 주부, 곡예사 등 다양한 직업, 스킬을 가진 사람이 선생님이 됩니다. 또 교정이나 체육관, 가정과교실이나 요리실이 있는 학교라는 자원을 사용함으로써 풍부한 프로그램이 가능합니다. 아이는 학교라는 안전한 장소에서 풍부한 체험을 할 수가 있습니다. 육아나 교육을 사회 전체가 돕기 위한 돌파구가 방과후이며, 방과후NPO는 그 매개 역할을 하고 있습니다.

시민선생님 건축가와 방과후 집 만들기

건축가인 시민선생님은 '집 만들기'를 가르쳐줍니다. 학교 뒤뜰에 집을 짓는 계획을 세울 때, 도량이 넓은 한분의 교장선생님이 허락을 해주셨습니다. 참가한 아이는 고학년부터 저학년까지 20명 정도. 작업은 무척 힘듭니다. 목재를 톱으로 자르고, 못을 치고 하는 일을 한결같이 반복합니다. 1학년짜리도, 여자아이도 있습니다. 모두가 제멋대로 하면 작업은 잘 나가지 않습니다. 그 중에 고학년 남자아이가 팀을 나누기 시작했습니다. 하고 싶어 하는 1학년짜리를 순서를 정해 '잘 봐, 순서에 맞게 못을 쳐, 위험하니까 싸우지마', 힘이 약한 여자아이에게는 '못을 칠 장소에 선을 그려 깨끗하게 해줘', 모두가 '집을 완성한다'고 하는 목적을 향해 한덩어리가 되었습니다. 위험한 작업에는 '눈을 떼지마, 싸우지마!'라며 시민선생

3 완성된 '방과후 집'
4 댄스를 잘 하는 시민선생님도 있습니다.
5 프로 요리사가 요리기초를 가르치고 있습니다.

님인 도편수의 큰 목소리도 들립니다. 옛날 공원에서 방과후가 되살아난 것 같습니다. 학년을 초월해 아이가 모이고 골목대장이 있어 모두가 정신없이 논다. 가까운 곳에서 아저씨, 아주머니가 그것을 지켜봐준다. 결과적으로 집이 지어지기까지 1년간 걸렸습니다. 최후에 지붕을 이고 환성을 지르면 동시에 아이들이 '정말 집이 지어졌다…'고 중얼거렸습니다. 혼자서는 안 되고, 알지 못하면 안 되지만, 모두 함께 하면, 뛰어난 사람에게 가르침을 받으면, 믿고 열심히 하면, 아이들이라고 해도 집을 지을 수 있는 것입니다.

왜 흰 벽이 많을까요?

집이 완성되면 이번에는 인테리어에 들어갔습니다. 시민선생님은 프로 인테리어 디자이너입니다. 반년 걸려 집의 외장·내장을 완성했습니다. 완성된 뒤에 아이들에게 '인테리어 프로그램에 참가해 뭔가 바뀐 것이 있었나요?'하고 물으니 '왜 세상에는 흰 벽이 많은지 이제 알게 됐습니다'라고 답하는 아이가 있었습니다. 아이의 마음에 스위치가 켜진 순간입니다. 새로운 것을 배운 것을 토대로 세상을 보면 같은 경치에서도 다른 발견, 의문이 마구 일어납니다. 인테리어에서 벽지를 다양한 종류에서 고르는 경험을 하다보니 지금까지 당연하다고 보아왔던 흰 벽은 왜 흰가? 왜 붉지 않은가? 이것은 일본만 이러한가? 이러한 것이 알고 싶어진 것입니다. 벽지에 흥미를 가진 그 아이는 장래, 디자이너의 길을 걸을지도 모르겠습니다.

'정답'에서 '이해할 수 있는 답'으로

변호사인 시민선생님의 프로그램은 '재판'입니다. 아이들과 어떤 사건을 생각해, 방과후 교실에서 모의재판을 했습니다. 검사 역할과 변호사 역할을 하는 아이가 피고인 역할과 목격자 역할을 하는 어른에게 질문을 퍼붓습니다. 처음에는 가만히 보고만 있던 아이도 점점 발언을 합니다. 양자가 하는 말을 듣고, 최후에 재판관 역할을 하는 아이가 판결을 내립니다. '무죄로 합니다!' 판결을 내리는 소리에 검사 역인 아이들은 아쉬워하고, 변호사 역할을 한 쪽은 환성을 내지릅니다. 최후에 시민선생님이 정리해줍니다. "오늘의 판결은 무죄가 됐습니다. 그렇지만 이것은 처음부터 정해진 답은 아닙니다. 또한 절대로 옳은지 아닌지는 모릅니다. 학교 수업에서는 1+1=2처럼 정답이 있는 문제가 많아 누군가가 답을 가르쳐 줄 것이라 생각합니다. 그런데 세상에 나오면 답이 없는 문제뿐입니다. 답이 없기 때문에 모두가 가장 올바르다고 생각되는 답을 생각하는 것입니다. 그것이 '이해할 수 있는 답'입니다. 따라서 모두가 세상 돌아가는 일

6

에 대해서 '나라면 이렇게 생각한다'고 이해할 수 있는 답을 생각하는 습관을 가졌으면 합니다."

교육에, 부모, 교사와 더불어 시민의 힘을!

과거 일본은 사회 전체가 아이를 돌봐주는데 뛰어난 나라였습니다. 그러나 사회의 변화를 배경으로 아이들 교육은 부모와 교사에 한정되고 또한 돈도 많이 들게 됐습니다. 그렇지만 사회를 널리 보면 귀중한 예지를 아낌없이 주는 어른이 많이 있습니다. 저출산화를 비관만 해서는 안 됩니다. 거꾸로 말하면 이렇게 양질의 '어른자원'이 잠자고 있는 나라도 많지 않습니다. 이러한 시민의 자원을 아이들 교육의 세계에 쏟아부으면 반드시 일본의 교육환경은 개선될 것입니다. 일하는 엄마가 안심하고 일할 수 있도록 응원할 수 있습니다. 돌파구는 '방과후'에 있습니다. 그리고 그 무대를 더 넓히기 위해 오늘도 방과후NPO 스태프는 어딘가에서 시민선생님을 찾고 있습니다.

(사업주체 방과후NPO 애프터스쿨 / 취재·집필 히라이와 구니야스(平岩国泰))

7 인근의 아주머니가 다도를 잘 가르쳐준다
8 일본 스모 시민선생님에게 전력을 다해 한번 맞붙어보자
9 본격적인 이과실험에서 아메바를 관찰한다
10 이야기꾼 선생님이 드디어 오셨다

8
KEY DESIGN

주민, 디자이너, 학생이 협력하는 '가구만들기학교'

호즈미제재소 프로젝트

미에현 이가시

임업이 번창한 마을 · 미에현 이가시 시마가하라(島ヶ原)

미에(三重)현 이가(伊賀)시 시마가하라지구는 농업이 주산업인 중산간지역입니다. 1990년에는 3,000명이 넘던 이 지구의 인구는 2011년에는 2,500명으로 줄어들었습니다. 이전에는 임업도 번창했지만 목재수요의 저하로 일꾼이 줄어들고 인공림 관리가 제대로 되지 않아 황폐화하고 있습니다. 임업의 새로운 일꾼이 될 젊은이도 적어 임산·제재·목조건축, 목공 등 지역이 계승해온 기술을 잃게 되는 것도 걱정입니다.

한편, 시마가하라지구는 자연환경이나 생활문화, 역사적 자원 등이 풍부하고 오사카·교토·나고야의 거의 중간에 위치하고 있기에(각각 JR 등으로 쉽게 접근할 수 있다) 도시주민의 주말체재형 관광으로는 뛰어난 입지조건을 갖고 있습니다. 거기서 지역의 자연환경이나 생활문화, 그리고 임업에 관련된 체험프로그램을 주말체재형 관광으로 전개하기 위한 노력이 계

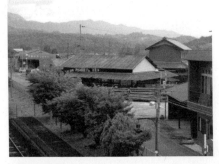

1 시마가하라역 앞에 있는 호즈미제재소
2 가구만들기학교의 모니터 풍경

속되고 있습니다.

지역주민과 도시주민의 교류의 장으로

호즈미제재소는 JR간사이본선의 시마가하라역에 하차하면 바로 닿는 곳에 있습니다. 2006년 재재소 주인부부는 재재소를 폐쇄해 역전광장으로 할 생각을 했습니다. 3,000㎡ 이상 넓이가 되는 제재소 부지에는 400㎡의 창고가 4개 있고, 통나무에서 목재를 잘라내 건조시켜, 사포질을 해 건재를 만들 수 있는 기계가 모두 갖춰져 있습니다. 이 환경을 보고는 "이 것들을 모두 없애버리고 광장으로 만들어버리는 건 안 될 일"이라고 생각한 한 디자이너로부터 이색적인 제안이 들어왔습니다. 이 제재소가 가진 재미를 그대로 체험할 수 있는 장소로 만들어 지역 주민이나 도시 주민이 모여 즐길 수 있는 장소로 한번 만들어 보자는 것입니다. 그 프로젝트의 기둥의 하나로 제재소를 거점으로 지역산 목재를 활용한 '가구만들기학교'라는 시스템이 시작됐습니다.

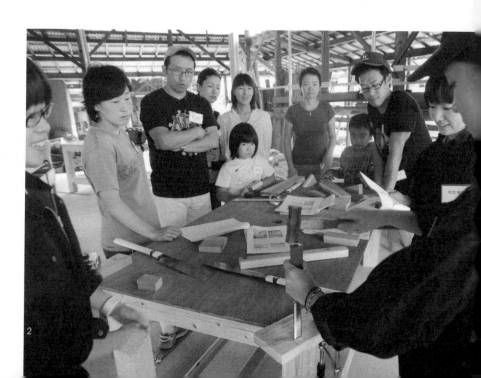

임산·제재·목공까지 배우는 주말체재형 가구만들기학교

근년, 도시 주민을 중심으로 여가시간이 늘어나고 환경의식이 높아짐에 따라 주말 등을 풍요로운 자연환경에서 보내는 라이프 스타일에 대한 욕구가 높아지고 있습니다. 또한 '일요목공' 등 목공작업에 흥미를 가진 사람도 많이 있습니다. 그러나 도시지역에서는 목재를 구입하려면 돈이 많이 들어 결국 기성품 가구를 구입하는 쪽이 싸게 치거나, 목공작업을 할 공간이나 기계를 확보하기 어려운 문제가 있습니다. 거기서 이러한 요구를 가진 도시 주민에게 주말 등에 시마가하라를 방문해 제재소에서 가구를 만듦으로써 도시 주민의 요구와 교류인구를 늘리고자 하는 지역의 요구가 서로 충족되는 형태로 추진을 하고 있습니다.

가구만들기학교에서는 참가자가 주말에 시마가하라에 숙박하면서 제재 관계자나 목공디자이너 지도 하에 책상이나 의자, 책꽂이 등을 제작합니다. 또한 단순히 제작만 하는 것이 아니라 삼나무, 편백나무의 인공림에서 환경학습이나 제재체험 등 임산에서 제재, 목공까지 일련의 과정을 체험함으로써 관리되지 않는 산림이 안고 있는 과제나 지역산 목재를 사용한 가구만들기가 그 해결에 도움이 된다는 사실을 이해시킵니다.

지역 주민과 디자이너, 학생의 협동을 통한 전개

2007년부터 시작된 프로젝트에서는 지금까지 주로 가구만들기학교의 실시를 목표로 한 기반정비를 중심으로 추진해왔습니다. 시마가하라지구

3 산림에서의 워크숍
4 학생들과 목수와의 협동을 통한 목조 오두막 건설작업

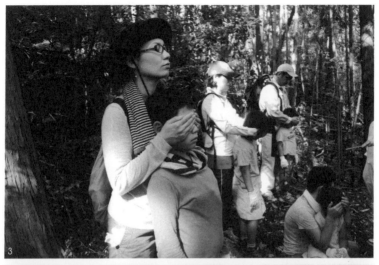

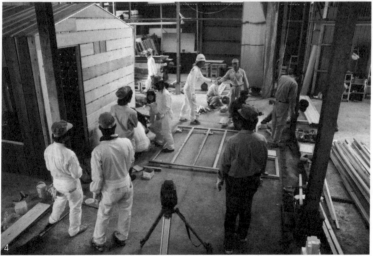

에는 지역 주부 NPO(특정비영리활동법인 이가·시마가하라주부모임)가 운영하는 음식점이나 온천목욕시설은 있지만 참가자가 숙박할 장소는 없었습니다. 거기서 간사이의 젊은 건축디자이너에게 설계를 의뢰해 숙박을 위한 목조 오두막을 제재소 내에 건설했습니다. 지금까지 지역산 목재를 사용한 6동의 오두막이 완성됐습니다. 이들 오두막이나 교류광장, 공방의 정비 등은 공모로 모인 간사이의 젊은이(대학생이나 젊은 사회인 등의 자원봉사 스태프)와 지역 목수가 협동작업을 통해 추진돼 왔습니다. 학생에게는 프로인 건축디자이너나 목수와 함께 현장에서 작업을 할 수 있는 절호의 기회가 되기 때문에 매년 많은 젊은이가 참가해(2007년부터 연 2,000명 이상), 지역 사람들과의 교류도 깊게 하고 있습니다.

가구만들기학교는 단순히 도시 주민이 목공을 체험할 수 있는 것만 아니라 전문가 지도 하에 수준 높은 '작품'을 만들어 내는 프로그램으로 전개됩니다. 시마가하라지구의 목재자원의 가치를 도시에 사는 사람들에게 어필해 지역 브랜드로서 육성할 목적도 갖고 있습니다. 그러기 위해서 목

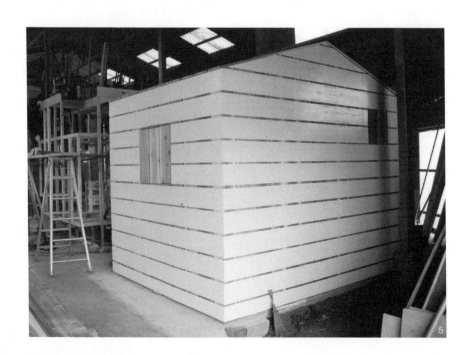

5 목조 오두막(설계: 요시나가건축디자인스튜디오)
6 목조 오두막(설계: SPECE SPACE)
7 목조 오두막(설계: ARCHITECT TAITAN PARTNER-
 SHIP)
8 목조 오두막(설계: dot architects)
9 목조 오두막(설계: SWITCH 건축디자인사무소)
10 목조 오두막(설계: tapie)

공 강사 역은 프로인 가구디자이너가 담당해, 지역에 살면서 학교 강사를 맡고 때로는 자신의 창작활동도 하고 있습니다(크리에이터 인 레지던스). 프로 디자이너에게는 목재와 기자재와 공간이 마련된 절호의 공간을 마음껏 사용할 수 있는 장점이 있습니다. 2011년 봄부터 실제로 호즈미제재소를 거점으로 활약하는 가구디자이너가 활동을 시작했습니다.

또한 이 프로젝트는 가구만들기학교에만 머물지 않고 목공제품의 개발이나 브랜드사업, 지역의 창고에 숨어있는 것을 발굴 전시·판매하는 갤러리의 전개, 지역 주부그룹과 연대한 특산품(제재소 바움쿠헨 등)의 개발 등 다양한 입장의 사람들과 협력하면서 다양한 프로그램을 실시해갈 예정입니다.

프로젝트가 가져다준 다양한 효과

이 프로젝트는 사유지인 제재소 부지를 공공적인 공간으로 전개하고 있다는 점이 커다란 특징입니다. 가구만들기학교 등의 프로그램을 커뮤니티 비즈니스로 전개하는 것은 말할 것도 없이 앞으로 지역에 있어서 다양한 실시 효과를 만들어 내는 것을 목적으로 하고 있습니다. '목재에서 아름다운 것을 만들어낼 수 있다'고 하는 것을 도시 주민에게 실감시킬 수 있으면 목재에 대한 관심이 높아집니다. 그리고 도시지역에서 온 사람들이 목재에 흥미를 갖고 있다는 사실을 지역 사람들이 알면 지역 사람의 자신감으로 연결됩니다. 더욱이 지역의 기술을 전승함으로써 지역의

11 제재소 내의 교류광장
12 제재소 주인부부와 프로젝트 스태프들

젊은이(혹은 도시의 젊은이) 가운데서 새롭게 입업종사자나 크리에이터가 나
오는 것도 기대할 수 있습니다. 실제로 자원봉사자 스태프로 참가했던 젊
은이가 시마가하라지역으로 이주해 프로젝트 운영 담당자가 되는 것과
같은 일도 벌어집니다.

호즈미제재소 프로젝트는 목재의 새로운 활용의 틀을 제안해 거기에 관
련되는 다양한 사람들의 교류를 통해 지역을 활성화함과 동시에 전국적
인 문제인 인공림 황폐에 대한 하나의 해결책으로 커다란 기대를 모으
고 있습니다.

(사업주체 주식회사 studio-L / 취재·집필 다이고 다카노리(醍醐孝典))

시민이 발전을 체감할 수 있는 발전판 달린 출입구

후지사와발전 게이트

가나가와현 후지사와시

발밑부터 환경을 생각한다

"발밑부터, 시민 모두에게 환경을 생각하게 하고 싶습니다"–2009년 4월 에비네 야스노리(海老根靖典) 후지사와(藤沢)시장은 '후지사와발전 게이트' 개소식에서 이와 같은 메시지를 시민에게 던졌습니다.

환경문제에 주력해 시민의식을 높이기 위한 노력에 적극적인 지자체는 적지 않습니다. 후지사와시도 그 하나입니다. 15년여 전부터 지역의 환경시민단체나 NPO를 포함한 환경페어를 연 1회 개최해 2009년에는 다른 지자체에 앞서 전기자동차를 공용차로 도입했습니다. 시민에게 무엇보다 환경문제나 에너지문제를 자신의 일로 삼고, 가까운 데서부터 느꼈으면 하는 그러한 생각에서 게이트의 설치가 결정됐습니다.

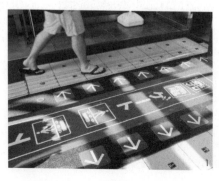

1 발전 게이트의 바닥면
2 발전 게이트 정면 사진
3 게이트를 걸으면 점등하는 정면의 LED램프

시민참여형 발전방법

'후지사와발전 게이트'는 시민이 전기를 만드는 활동에 참여함으로써 환경에 대한 새로운 인식을 주는 시스템입니다. 후지사와시청 안에도 시민이 가장 많이 이용하는 신관 입구 바닥에 밟기만 해도 발전이 되는 '발전판'을 깔아놓았습니다. 바닥재에 외압이 가해짐으로써 발전하는 성질을 가진 압전소자(圧電素子)를 깔아 사람이 바닥재 위를 걷기만 해도 압력소자에 진동이 전해져 발전하는 시스템입니다. 신관에 시민이 출입할 때 정면에 설치된 LED가 점등됩니다. LED 상부의 표지판에는 발전량이 표시돼 시민이 협력해 발전한 하루 발전량 총량이 축적돼 나옵니다. 발전 게이트는 걷는다고 하는 별반없는 일상 풍경을 이용해 발전체험을 할 수 있는 시민참여형 발전방법인 것입니다.

'발전판'을 개발한 주식회사 음력발전(音力発展)은 후지사와시에 본거지를 둔 벤처기업입니다. 사장인 하야미(速水) 씨는 "후지사와발전 게이트의 일일 발전량은 겨우 휴대전화로 1시간 통화할 수 있을 정도의 전력밖에 안

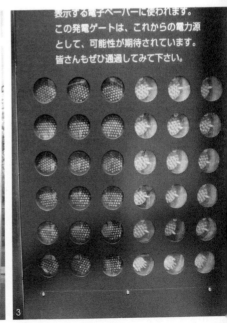

됩니다. 그러나 진동이 전력으로 바뀐다고 하는 것을 알림으로써 지금까지 일상생활에서 느끼지 못하고 버려진 발전의 기회에 한사람이라도 많은 시민이 관심을 갖는 계기가 됐으면 좋겠습니다"라고 말합니다. 발전된 전력은 송전과정에서 대부분 전력을 잃어버립니다. 전기는 먹을거리와 마찬가지로 지산지소(地産地消)가 가장 효율이 좋습니다. 발전판으로 하루에 필요한 모든 전력을 충당할 수는 없지만 적재적소에 발전방법을 조합할 수 있다면 '사용하는 사람이, 사용하는 양을, 사용하는 장소에서 발전하는' 그런 미래의 모습을 그릴 수가 있습니다.

발전 게이트가 개척한 에너지의 미래

시청이란 시청에 볼 일이 있는 사람만 오는 장소였습니다. 발전 게이트를 설치한 뒤부터는 과외활동을 하는 데 참고로 시외에서부터 고교생이 견학을 오거나 아이를 데리고 엄마가 오거나 시내 초등학교 4학년 학생들이 매년 시청사 견학 중에 발전 게이트를 체험하게 되는 등 새로운 방문자를 불러들이고 있습니다. 이 청사를 방문하는 아이들이나 젊은이가 에너지나 과학기술에 대해 관심을 갖고 장래 과학자가 돼 획기적인 발전방법을 개발해줄지도 모를 일입니다.

(사업주체 후지사와시 / 취재·집필 시미즈 아이코(淸水愛子))

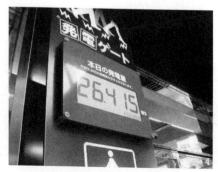

4 시민이 협력해 발전한 일일 발전 총량
5 바닥을 밟는 진동으로 LED등이 밝혀지는 '발전판'
6 환경페어에서 발전 게이트를 체험하고 있는 시민들
7 발전 게이트가 설치돼 있는 후지사와시청 신관

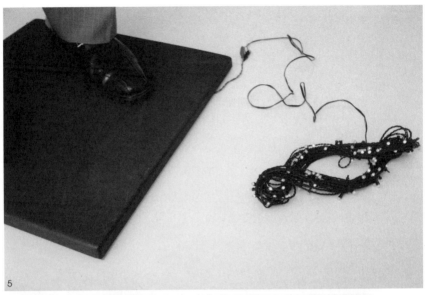

10
KEY DESIGN

섬 유학제도와 2코스제로 지역을 맡을 인재육성

도젠고교의 매력화

시마네현 아마정

외딴섬 지역에 있어서 고교 존속의 의미

오키(隱岐)제도·도젠(島前)지역에 하나뿐인 고등학교, 오키도젠고교는 통폐합 위기에 직면해 있었습니다. 섬 인구가 대폭 감소하는 가운데 중학교 졸업생의 약 절반이 섬밖으로 유출해 매년 입학자수는 30명 정도였습니다. 지역에 있어 학교는 교육의 장 이상의 큰 의미가 있습니다. 고등학교가 없어지면 섬의 중학생은 졸업 후 섬밖의 고교에 다니지 않을 수 없습니다. 섬 주민은 아이들 뒷바라지로 경제적 부담이 늘어나기 때문에 젊은 가족의 섬밖 유출로 이어집니다. 문화제 등 지역 주민을 끌어들이는 이벤트나 아이를 통한 주민간의 교류가 줄어들기 때문에 지역 커뮤니티의 약화로도 이어집니다. 학교의 존재는 섬의 운명을 좌우하는 것입니다. 그러한 위기감에서 2008년에 고교 개혁이 시작됐습니다.

1 도젠고교의 외관과 섬의 풍경
2 마을만들기에 관한 수업 풍경

'대학진학에 불리'하다는 상식을 뒤짚다

당시 '섬에서는 학력이 신장되지 않아 대학 진학에 불리하다'고 하는 '상식'이 뿌리 깊었습니다. 그렇기 때문에 진학을 희망하는 대부분의 학생은 섬을 떠나 본토에 있는 고교로 진학했습니다. 거기서 '소규모학교'라는 것을 강점으로 내세워 학생 한명 한명에게 두터운 진학지도를 하는 '특별진학 코스'를 설치했습니다. 불리하다고 하는 국공립대학 등의 진학 희망자를 두텁게 지원하는 시스템입니다. 섬에는 없고 본토에는 있는 것이 학원·교습소입니다. 거기서 고교와 연대한 공영(公營)학원 '오키나라 학습센터'를 설립했습니다. 대형 입시학원 등에서의 지도경험을 지닌 경험이 풍부한 강사를 초빙하고 정보통신기술이나 최첨단 교육방법을 활용해 학교밖에서의 학습환경을 정비했습니다. 근년에는 쓰쿠바(筑波)대학이나 히로시마대학 등 국공립대학에 합격하는 학생이 나오는 등 성과가 나타나기 시작했습니다.

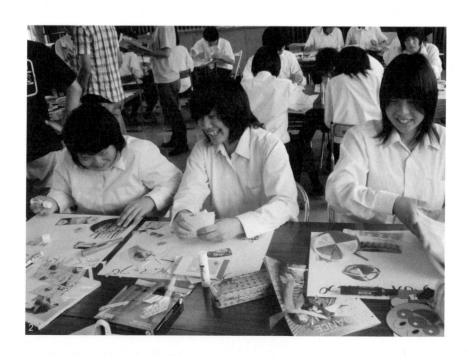

지역의 미래를 만드는 인재육성

종래 고교 졸업과 동시에 9할 이상의 아이들이 섬밖으로 나가 돌아오는
비율은 2~3할이었습니다. 섬의 지속을 위해서는 이 U턴율을 높이는 것
이 중요합니다. 그렇게 하기 위해서는 '시골에는 아무 것도 없어', '도시가
좋아'라고 하는 가치관을 불식시키고 '섬으로 돌아와 지역을 활기차게 만
들고 싶다'고 하는 애향심이나 지역기업가정신을 육성할 필요가 있습니
다. 거기서 다음세대의 지역리더를 기르는 '지역창조 코스'를 신설했습니
다. 섬의 풍부한 자원을 활용한 마을만들기나 상품개발 등에 노력합니
다. 그 선구적 사례로 2009년도는 전국 관광플랜 콘테스트인 '관광 고시
엔(甲子園)'에 출전했습니다. 섬의 가장 큰 매력은 '사람'이라는 것을 학생
들이 발견해 관광명소로 가는 것이 아니라 '사람과 만나 인간관계를 즐기
며, 사람과의 연을 토산품에 담아 집으로 돌아간다'고 하는 플랜을 제안
해 그랑프리를 수상했습니다. 현재는 학생들이 플랜을 실현하기 위해 지
역 주민과 함께 움직이고 있습니다.

지역에 새로운 바람을 불어넣는 '섬 유학제도'

지역 중학생의 유출을 막기 위한 '수성(守城)' 전략에 더해 지역 밖에서부
터 학생을 모으기 위해 실시한 '공세' 전략이 '섬 유학제도'입니다. 섬 나
름의 바다 산에 둘러싸여 해외유학 못지 않는 섬 유학을 즐기도록 하자
는 것입니다. 학교 병설의 기숙사비 전액, 식비 매월 8,000엔, 귀향 교통

3　지자체 직원, 교육위원회, 교사가 참여한 고교의 미래
　　를 생각하는 워크숍
4　섬 유학생 모집 포스터

비를 보조하는 장학금제도도 준비했습니다. 도시에서 오는 유학생의 존 재는 섬 아이들을 크게 바꿔놓았습니다. 모두가 서로 알고 지내는 좁은 인간관계였던 학교생활에 자극과 경쟁이라는 새로운 바람이 불어왔습니다. 앞으로는 '장래는 지역에서 가업을 잇고 싶다', '마을을 활성화하는 일을 하고 싶다'고 하는 지역 리더의 바람을 적극적으로 수용해 가려고 하고 있답니다.

<div align="right">(사업주체 시마네현 아마정 외 / 취재·집필 니시가미 아리사(西上ありさ))</div>

KEY DESIGN

11 우울증에 대한 편견이나 착각을 없애 자살을 방지한다

우울증 방지
종이연극

이와테현 구지지역

지역의 자살을 줄이고 싶다

도도부현별 인구당 자살자수가 가장 높은 곳은 아키다(秋田)현, 두 번째 높은 곳은 이와테(岩手)현, 세 번째는 아오모리(青森)현으로 도호쿠(東北) 3현이 상위를 차지하고 있습니다. 이와테현 구지(久慈)지역에서는 어떻게 해서든지 지역의 자살을 줄이고자 2003년에 의사·약사·임상심리사·보건사·간호사 등이 참여해 구지지역 정신건강지원네트워크연락회를 설치했습니다.

종이연극으로 우울증을 알게 하자

자살로 연결될 가능성이 있는 마음의 병이 우울증입니다. 그 치료에서 중요한 것은 '반드시 약을 먹을 것', '우울증을 바르게 이해할 것', '무리를 하지 않고 마음의 피로가 사라질 때까지 푹 쉴 것' 등입니다. 그런데 환

1 종이연극 상연 풍경
2 '들어주는 바위'

자 본인, 가족이나 주변 사람이 병의 실태나 치료법에 대한 이해가 부족하거나, 쉬는 것에 대한 죄책감이나 편견 또는 오해로 인해 치료가 더뎌지는 사례가 많이 존재했습니다. 마음의 건강 증진을 위해서는 주민이 우울증을 바르게 이해할 필요가 있었습니다.

거기서 연락회는 알기 쉽게 우울증에 대한 지식이나 대처방법을 배울 수 있도록 종이연극을 만들기로 했습니다. 우선은 주민에게 빈번하게 나오는 질문이나 오해하기 쉬운 것들을 뽑아냈습니다. 그것을 바탕으로 '누구에게 어떤 것을 전해주고 싶은가' 하는 것을 서로 이야기해 스토리를 짜맞췄습니다. 약 5개월간의 활동을 거쳐 지역 특성을 살린 개성 풍부한 4가지 종이연극 '늘어주는 비위', '모모타로는 건강해!', '사치코 씨의 흐린

뒤 맑음 이야기', '그대로도 좋아요! 자기답게'가 완성됐습니다.

'들어주는 바위'에서는 고민을 갖고 있는 남성 2명이 등장합니다. '불행한 것은 나다'고 서로 싸우게 됐을 때 '들어주는' 바위에게 말을 걸게 됐습니다. 두사람은 마음에 담아두었던 것을 바위에게 뱉어냈고, 바위는 두사람의 이야기를 성의껏 '응 응 그래 그래'하면서 들어주었습니다. 그러자 꿍꿍 앓던 기분이 조금씩 나아졌다는 이야기입니다. '들어주는 바위'의 경청 자세를 통해 상담하는 것의 중요함이나 주변 사람에 대처하는 방법을 알기 쉽게 전해주고 있습니다. 모모타로가 우울해진 경우의 증상을 말한 '모모타로는 건강해!', 우울증을 가진 일하는 여성이 주변의 도움을 받아 회복하는 이야기인 '사치코 씨의 흐린 뒤 맑음 이야기', 개인의 특기나 개성이 엄마로부터 존중받는 이야기인 '그대로도 좋아요! 자기답게', 각각이 이야기를 통해 정신건강의 중요한 메시지를 전해주고 있습니다.

다양한 장소에서의 계몽활동

완성된 종이연극은 회원의 직장인 학교, 병원, 복지시설이나 지역의 살롱에서 상연되고 있습니다. 의료종사자와 환자에 대해 실시한 앙케이트에서는 '알기 쉽다', '즐겁게 참가할 수 있다'고 해서 높은 평가를 얻을 수가 있었습니다. 중학교에서 상연했을 때에는 중학생으로부터 '한사람 한사람에게 들어주는 바위는 절대 필요하네요!'라는 감상도 있었습니다. 좋은 평판을 받아 종이연극을 동영상으로 만들어 인터넷에도 공개했습니다. 우울증을 개선하기 위해서는 환자 자신이 지역으로부터 고립되지 않고, 주변으로부터 지원을 받고 있다는 것을 실감하는 것이 중요합니다. 그렇기 위해서도 지역 주민이 우울증에 대한 이해를 깊게 하고 지역 전체가 치유를 해가는 것이 필요한 것입니다.

(사업주체 이와테현 구지지역 정신건강지원네트워크연락회 / 취재·집필 스미 메구미(角めぐみ))

3 종이연극 상연 풍경
4 '모모타로는 건강해!'
5 '사치코 씨의 흐린 뒤 맑음 이야기'
6 '그대로도 좋아요! 자기답게'

12
KEY DESIGN

체험을 통한 배움의 장

아동 워크숍

가나가와현, 가가와현, 오사카부

아동 의료체험 워크숍(가나가와현)

일본의 의사 부족, 그중에서도 과도한 노동이 따르는 외과의사가 될 의
학생이 감소하고 있다는 사실에 위기감을 느낀 NPO법인 가나가와(神奈川)
위암넷과 NPO법인 캔서넷재팬이 기획했습니다. 아이들에게 사람의 귀한
목숨을 구하는 의사의 일을 모의체험해 보고 장래 의사나 의료와 관련
된 일을 하고 싶다는 바람을 갖게 하고자 하는 워크숍입니다. 당일은 아
동 27명에 대해 의사나 의료기기 스태프가 40명 가까이 참가해 최신 의
료기구가 준비됐습니다. 수술복 입는 방법에서 시작해 초음파메스를 통
한 모의수술, 내시경 아래 수술기구 조작 등 본격적인 작업이 계속됐습니
다. '수술시뮬레이션'은 담낭을 전기메스로 절제하는 수술을 모의체험할
수 있는 소프트웨어입니다. 게임에 익숙한 아이들도 담낭이 생생하게 움
직이며 피가 나오는 모습에 긴장감을 숨기지 못합니다. 수술 집도체험에

1　과육 안에 '삼(森)'이 있는 '사과'의 한자
2　메스를 다르는 수술에 진지한 표정을 하고 있는 아
　이들
3　내시경 수술의 트레이닝

서는 닭고기를 인체대신에 사용합니다. 1초간 5만회 이상 진동하는 초음파메스를 가볍게 대기만 해도 고기가 잘려 나가는 것에 탄성이 나왔습니다. 인생 최초의 의사체험에 아이들은 꽤 만족한 표정이었습니다. 이 귀중한 의료체험이 그들의 마음과 머리에 확실히 각인될 것이 틀림없습니다.

나무 목(木)변의 한자 워크숍(가가와현)

산림면적이 47개 도도부현 가운데 오사카·도쿄에 이어 세 번째로 적은 가가와(香川)현에서 나무와 사람의 삶을 연결하는 시도가 행해지고 있습니다. '檜 (회: 편백나무)'나 '椿(춘: 동백나무)'과 같은 나무 목변의 한자를 완전 창작해보자고 하는 노력입니다. 한자가 표의문자인 사실에 착안해 시작했습니다. 한자는 변(邊)과 방(旁)으로 이뤄집니다. 가령 '회 (檜)'는 예로부터 사람이 만나는 장소 '사

람이 만나던 나무'였다는 것을 상상할 수 있습니다. 참가자는 우선 최초에 산림에 들어가 나무를 접촉하고, 냄새를 맡고, 나무들을 깊이 맛봅니다. '楠(남: 녹나무)', '櫻(앵: 벚꽃나무)' 등의 나무 앞에서 한자의 성립을 배웁니다. 이어서 숲 인근에 있는 제재공장에서 통나무가 절단돼 목재로 만들어져 최후엔 톱밥이 되기까지의 과정을 견학합니다. 그 뒤 창작의 나무 목변 한자 만들기에 들어갑니다. 아이들은 각각 독창적인 한자의 형태를 만들어냈습니다. 한 아이는 '삼(森)'과 같이 '본(本: 책)'의 한자를 나란히 해 새로운 '도서관'의 한자를, 다른 아이는 과육 가운데에 '삼(森)'이 있는 새로운 '사과' 한자를 만들어주었습니다. 한자는 표의문자이기 때문에 기호·꿈·희망 등을 모양으로 해서 의미를 부여할 수가 있습니다. 한자 만들기를 통해 아이들은 나무와 인간과 삶 속에 새로운 의미를 발견하는 것 같습니다.

범죄로부터 몸을 지키기 위한 연극 워크숍(오사카부)

지금의 아이들은 직업이나 연령 등 다양하고 이질적인 어른과 관계를 맺을 기회가 줄어들고 있습니다. 그것이 아이의 건전한 성장에도 영향을 미치며 위험한 일에 맞딱뜨려진 경우 위험 감지력, 회피력 등이 부족하기 쉽습니다. 거기서 일상의 위험으로부터 몸을 지키기 위해 필요한 '기초 커뮤니케이션능력'을 향상시키기 위한 연극 워크숍이 개발됐습니다. 아이들이 스스로 방범계몽을 위한 연극을 만들어 발표합니다. 극중에서 범죄

4 사슴벌레, 사마귀, 잠자리 등 '곤충'의 한자
5 삼(森)과 같이 '책(本)'이 여럿 있는 '도서관'의 한자

상황이나 등장인물을 설정해 '위기를 전하는 측'과 '위기를 듣는 측'으로 나눠 연기를 합니다. 제스처나 소리를 지르는 방법, 말을 골라하는 방법, 표정의 기묘함 등 몇 가지 체험을 통해 정보를 정확하게 전달하는 방법을 배웁니다. 연극을 통해서 신체 전체를 사용해 자기자신의 감성을 높이면서 방범을 배우는 프로그램입니다.

(취재·집필 고즈카 야스히코(小塚泰彦))

6 큰 목소리를 내는 연습
7 연극 전문가와 함께 하는 연습 풍경
8 연극 발표회의 연습

KEY DESIGN 30
SECTION

03

마음을 힘으로
바꾸는 디자인

마음을 전하는 것은 어려운 일입니다.

아무리 깊은 생각이 있어도 전하지 않으면 아무 것도 바뀌지 않습니다. 거꾸로 마음을 전하는 것만으로도 사태가 바뀌는 경우가 있습니다.

디자인이란 아름다움과 공감의 힘으로 사람의 마음에 호소하는 행위입니다. 마음을 아름다운 형태로 해서 사람에게 전하는 일입니다.

그렇게 하기 위해서는 전하고 싶다고 생각하는 발언자측의 마음을 깊이 이해하지 않으면 안 됩니다. 전하는 대상인 수신자측의 입장에 공감해 마음이 전해지는 방법을 발견하지 않으면 안 됩니다.

발신자, 수신자 쌍방의 마음에 바싹 다가선 형태, 그것이 아름다운 디자인입니다.

13
KEY DESIGN

자원봉사자와 재난피해자를 연결하는 스킬 공유 툴

가능합니다 제킨*

효고현 고베시

고베대지진에서 얻은 교훈

고베대지진에서는 연인원 122만 명 이상이 자원봉사자로 재난 피해지로
몰려가 '자원봉사자 원년'으로 불리는 움직임을 만들어냈습니다. 이 활동
은 재해를 당한 사람을 지원하는 한편, 현장에서의 다양한 과제도 보이
게 했습니다. 누가 무엇을 하고 있는지 알 수 없다. 무엇을 해야 할지 알
수 없는 '지시 대기 자원봉사자'를 조정하는 데 시간이 필요했습니다. 자
원봉사자에게 '해주고 있다'는 감정, 재난을 당한 사람에게 '받는 것은 당
연하다'는 감정이 생겨, 충돌을 불러 일으키는 등 주로 커뮤니케이션 부
족에서 초래된 과제입니다.

고베의 경험을 도호쿠에

'가능합니다 제킨'이란 자원봉사자와 재난을 당한 사람, 자원봉사자끼리,

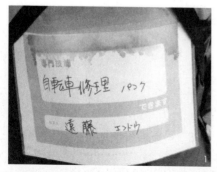

* 역주: zechin. 경기 참가자가 가슴과 등에 붙이는
번호를 쓴 천을 말함.

1 '자전거수리 가능합니다' 제킨
2 4종류가 가능합니다 제킨

재난을 당한 사람끼리의 커뮤니케이션을 원활히 하는 툴입니다. 동일본 대지진에 대해, 고베대지진의 교훈이나 경험이 조금이나마 도움이 되도록 고안됐습니다. 제킨의 색은 4가지 색. 붉은 색은 '의료·간병', 푸른 색은 영어, 수화 등 '언어'의 지원, 노란 색은 목수나 법률 등 '전문기술', 초록색은 힘쓰는 일이나 밥 짓는 일 등 '생활지원'을 의미합니다. 웹사이트에서 자유롭게 다운로드·인쇄해 '자신이 가능한 일'과 함께 이름을 써넣어 고무테이프로 등에 붙여 사용합니다. 누구라도 어디서든 바로 사용할 수 있는 시스템입니다. 이 제킨은 3가지 기능을 하기 위한 것입니다. 하나는 자원봉사자 자신이 '자신이 무엇을 할 수 있는가?'에 대해 진지하게 생각하도록 하는 것으로 참가목적을 명확히 해 책임있는 행동을 할 수 있도록 도와주는 것입니다. 두번째는 재난을 입은 사람이 자원봉사자의 기술을 이해해 부담없이 부탁할 수 있게 하는 것입니다. 세번째는 재난을 입은 사람도 사용해 재난을 입은 사람끼리 대화를 나누고 서로 돕는 싹을 틔우는 일입니다.

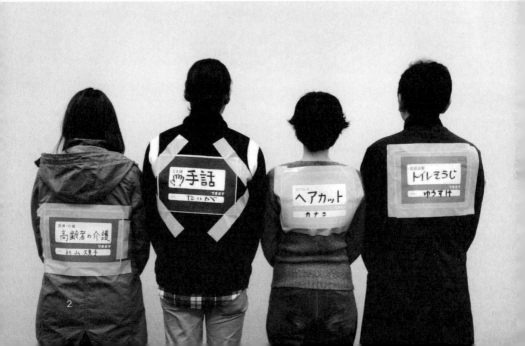

2

현지에서 활약하는 '제킨!'

2011년 3월 22일 공개 이후 후쿠이(福井)현의 전문적 기술을 가진 민간자원봉사자, 니가타주에쓰(新瀉中越)지진에서도 활약한 침구사 단체, 이시노마키(石巻)시에서의 도쿄 자원봉사자에 의한 자전거 펑크수리활동 등에 서서히 제킨이 사용되기 시작했습니다. 기센누마(氣仙沼)시의 재해자원봉사자센터에서는 지역 출신의 일러스트레이터가 지역 특산 어패류의 일러스트를 그려 넣은 오리지널 버전이 사용되고 있습니다. 사용해본 사람들로부터 "주변에서 한눈에 자원봉사자라고 알아 현지에서도 도움이 되었습니다", "이렇게 해서 기센누마(氣仙沼)를 걷고 있으면 바로 말을 하고 싶은 사람이 말을 붙여왔습니다" 등의 소리가 늘어나고 있는 것처럼 커뮤니케이션을 활발하게 하는 효과가 나오고 있습니다.

전국으로 확대되는 '제킨'의 고리

제킨 사용 방법을 알기 쉽게 설명한 오리지널 동영상을 작성해 유튜브에 공개하는 사람, 편의점 복사기를 사용해 누구나 마음대로 인쇄할 수 있는 시스템을 제공하는 사람, 난카이(南海)지진에 대비해 고치(高知)시내의 자치단체에서 인쇄·보관하는 사람 등 다양한 움직임이 전국 각지에서 생겨나고 있습니다. 전국 사람들이 재난을 당한 지역에 몰려드는 이외에도 '자신이 할 수 있는 일'을 생각해 행동하는 움직임이 생겨나고 있습니다. 이것이야말로 '가능합니다 제킨'의 최대 성과입니다.

(사업주체 「디자인도시 고베」추진회의·hakuhodo+design / 취재·집필 혼다 가와라(本田瓦)

3 제킨을 사용한 자전거수리 모습
4 기센누마시의 오리지널 캐릭터가 들어간 제킨
5 기센누마시 재해자원봉사자센터에서 제킨을 사용

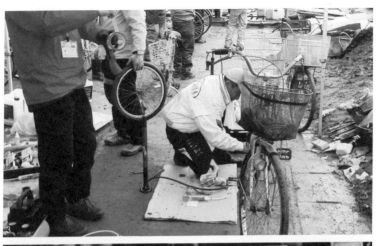

14
KEY DESIGN

의사에게 고마운 마음을 전한다

고마워요 카드

효고현, 아키타현 등

단바 거리에 소아과가 사라진다!?

'효고(兵庫)현립 가이바라(柏原)병원의 소아과 존속 위기 소아과실 일할 의사 제로'-. 계기는 2007년에 효고현 단바(丹波)시의 지역신문에 소개된 이러한 신문기사였습니다. 단바의료권에는 2006년 당시, 3개의 병원에 7명의 소아과의사가 근무하고 있었습니다. 그것이 2007년에는 2개 병원 2명 체제가 되고, 상황을 우려한 나머지 의사 한 명이 퇴직 의사를 밝혔기 때문에 소아과 존속의 위기를 맞게 됐습니다. 그러한 심각한 실정을 알게 된 주부들이 일어나 '현립 가이바라병원의 소아과를 지키는 모임'이 생겼습니다.

활동의 첫발은 소아과의사의 파견을 호소하는 서명운동이었습니다. 마을의 소아과가 사라진다고 하는 위기감 아래 모인 5만 5000 이상의 서명이 현에 건네졌지만 현의 회답은 기대와는 멀었습니다. 그러나 회원들은 주

1 가이바라병원에 붙어있는 '고마워요 카드'
2 '고마워요 카드'를 받은 가이바라병원의 의사

저앉지 않았습니다. 대표인 단쇼 유코(丹生裕子) 씨가 '제2의 스타트'이라고 회상하는 바대로 행정에 의탁하지 않고 자신들의 손으로 의료를 지키는 활동을 시작해 '고마워요 카드'가 생겨나게 됐습니다.

감사한 마음을 모아 보내는 시스템

'고마워요 카드'. 그것은 의사에게 보내는 고마움을 담은 메시지를 엄마와 아이들로부터 모아 회원들이 장식을 한 뒤 의사에게 보내는 시스템입니다. 회원이 손수 만든 '고마워요 카드'를 가이바라병원의 소아과 외래나 시내 약국에 설치해 메시지를 모으고 있습니다.

당시 존속 위기를 맞아 이 소아과의 최후의 한명이던 근무의사로 퇴직을 결정했던 와쿠 쇼조(和久祥三) 의사는 '지키는 모임'으로부터 면회 요청을 받고 그다지 마음이 내키지 않았습니다. '그만 두지 마세요'라고 애원할 것을 알았기 때문입니다. 그러나 거기서 와쿠 씨를 기다리고 있었던 것은 엄마와 아이들로부터 많은 위로와 '고마워요 카드'가 들어있는 메시지 카드의 가지수였습니다. 그리고 소아과에 '고마워요 카드 우체통'를 설치했

으면 좋겠다고 하는 아름다운 부탁이었습니다. 와쿠 씨는 전혀 예상하지 못했던 일에 놀라 자신의 고향 단바사람들이 "내 마음을 이해하려고 애쓰고 있다는 것을 실감해 기뻤다"고 말합니다. 이러한 노력을 포함한 모임의 활동이 지역 전체의 공감을 불러 일으켜 와쿠 의사의 유임, 다른 현으로부터의 의사의 부임 등으로 의사 수를 확보할 수 있어 가이바라병원 소아과의 존속이 결정됐습니다.

전국으로 확산되는 '고마워요 카드'의 고리

아키타(秋田)현 노시로(能代)시에 사는 오타니 미호코(大谷美帆子) 씨는 이 단바의 활동을 알고 스스로 행동한 한 사람입니다. 나가노현에서 이사와서 3번째 아이를 노시로에서 출산하게 된 오타니 씨는 노시로 시내 및 인접한 야마모토(山本)군에 출산할 수 있는 병원이 한 곳뿐으로 의사 수도 까딱까딱한다는 위기적 상황을 알게 됐습니다. 2009년 '오라호(おらほ)('우리'라는 의미의 지역말) 산부인과·소아과를 지키는 모임'을 만들어 '감사 카드'의 시스템을 노시로에서 추진하고 있습니다.

단바에서 시작된 지역 의료를 지키는 활동은 노시로시 외에도 전국 각지로 널리 퍼지고 있습니다. 니부(丹生) 씨 등은 이 주민들 안에서 싹튼 감사와 지원의 고리가 특히 확산돼 지역의료에 노력하는 의사들의 마음의 에너지가 되길 바라고 있습니다.

(사업주체 현립 가이바라병원 소아과를 지키는 모임·우리 산부인과소아과를 지키는 모임 / 취재·집필 니시베 사오리(西部沙緒里))

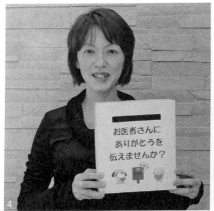

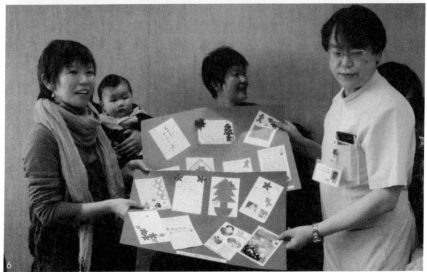

3 노시로지역의 '고마워요 카드'
4 손수 만든 '고마워요 카드'와 '지키는 모임' 대표
 (단바시)
5 카드를 장식하는 '지키는 모임' 회원(노시로지역)
6 여럿이 모아 쓴 엽서 그림을 전달하는 '지키는
 모임' 회원(노시로지역)
7 노시로지역 모자가 카드를 쓰는 이벤트

15
KEY DESIGN

사람과 사람을 끈으로 연결하는 마을 소문

'하치노헤'의 소문

아오모리현 하치노헤시

시가지 공동화(空洞化)에 고민하는 마을

오랜 역사를 가진 하치노헤(八戸) 거리에는 많은 상점가가 각각의 역사를
끌어안으며 존속하고 있습니다. 그러나 오랜 역사가 있다고 해서 좀처럼
바꾸는 것이 되지 않고 마을의 공동화는 심화돼 갑갑한 분위기가 팽배해
있었습니다. '이대로는 안 된다'. 상점가 사람들은 위기감을 갖고 있었습
니다. 그러나 지역내에서 사람과 사람의 관계성은 약해져 모두가 하나가
돼 마을의 활성화에 노력할 상황은 아니었습니다.

'사람'에 흥미를 갖게 하는 '소문' 프로젝트

2011년 마을 활성화를 목적으로 '하치노헤 포털 뮤지엄 핫치'가 문을 열
었습니다. '핫치'는 마을 만들기, 문화예술, 관광, 물건 만들기, 자녀양육
을 축으로 하는 활동을 지원하는 시설입니다. 그러나 시설을 만드는 것만

1 1~4 상점가에 붙어있는 소문의 말풍선

으로 마을 활성화는 실현되지 않습니다.

"상점가 사람들이 바뀌지 않으면 마을은 바뀌지 않는다." 핫치의 디렉터 요시카와(吉川) 씨는 그렇게 느끼고 있었습니다. 한사람 한사람은 매력적임에도 서로의 접점이 적고, 서로 어울리지 않는다. 그렇다면 상점가, 개개 상점, 그리고 거기서 살아가는 사람들이 커뮤니케이션할 수 있는 시발점을 만들자. 이렇게 해서 '하치노헤의 소문' 프로젝트가 시작됐습니다.

주역은 상점가 사람들입니다. 상점에는 없는 '사람'에게 흥미를 갖기 때문에 아티스트인 야마모토 고이치로(山本耕一郎) 씨의 '마을의 소문' 프로젝트를 이용하기로 한 것입니다. 야마모토 씨가 하치노헤시 중심가에 있는 100곳의 점포나 사업소를 한집 한집 취재했습니다. 마을 사람들의 조그만 자랑거리나 취미나 고민, 즐거웠던 일 등을 듣기 시작했습니다. 그것을 '말풍선' 형태의 실에 인쇄해 점포나 사무소에 붙이는 것입니다. 말풍선의 수는 약 700개. 1개월간에 걸쳐 노란색으로 시대에 맞게 세련된 말풍선이 마을을 돋보이게 했습니다.

소문이 사람과 사람의 가교가 되다

붙여진 '소문'은 '지하 도시락으로 3kg 살이 빠져요!', '둘이서 게를 먹으면 사랑이 이뤄져요!', '아키타(秋田) 미인이 둘이나 있어요' 등등 개인적인 이야기부터 걱정되는 소문까지 가지각색입니다. 그렇기에 그 상점이나 회사 사람의 사람됨이 보여 새로운 발견이 있는 것입니다. 소문의 말풍선은 지금까지 이야기한 적 없는 사람끼리 이야기할 계기를 만들어주었습니다. 야마모토 씨가 작업하는 갤러리에도 다양한 사람들이 모여 세대나 상점가를 초월해 이야기를 주고받게 되었다고 합니다. 지금까지 좀처럼 넘어서지 못했던 벽이 상당히 낮아졌습니다. 조그만 것들이 점점 쌓여서 어쨋든 커다란 마을의 변화로 연결돼 간다. 이 프로젝트는 그러한 조짐을 충분히 느낄 수 있게 해준 것이었습니다.

하치노헤에서는 취재를 담당하는 것은 지역 주민인 '핫치'의 스태프입니다. '핫치'의 스태프가 마을의 '소문'을 찾아 사람과 사람을 연결하는 가교가 되는 것, 그것이 목표입니다.

'마을의 소문' 프로젝트는 가와사키(川崎)시 노보리토(登戸)나 센다이(仙台)시 상점가 등에서도 실시되고 있습니다. 마을의 소문은 활기를 잃어가고 있는 전국 각지의 상점가를 빛나게 하고, 지역 사람들을 활기차게 해줄 가능성을 품고 있습니다.

(사업주체 하치노헤(八戸) 포털 뮤지엄 '핫치' / 취재·편집 스미 메구미(角めぐみ))

5~8 상점가 여기저기를 꾸미고 있는 소문
 의 말풍선
9 소문을 취재하는 스태프

'최고의 쌀'과 '재미있는 여행'으로 도시와 농촌을 연결한다

쌀 여행

아키타현

농가의 고민과 소비자의 고민

농협은 안정적인 농업경영을 지원해온 농가에 있어서 없어서는 안 될 존재입니다. 그러나 농협은 다양한 농가가 출하한 쌀을 브랜드화해 판매하기 때문에 농약이나 화학비료에 의존하지 않고 손수 애를 써서 쌀농사를 짓고 있는 농가의 생각은 보상받지 못합니다. 2004년에 식량법이 개정돼 농가가 어디서나 마음대로 쌀을 판매할 수 있게 됐지만 개별 농가가 일반 소비자와 직거래를 하는 것은 여전히 어려운 일입니다. 한편 소비자의 먹을거리 안전에 대한 요구는 확실히 높아지고 있습니다만 안심, 안전, 맛을 고집해 지은 쌀은 도시에서는 손에 넣기 어려운 것이 현실입니다. 농가의 고집에서 지역의 문화까지 쌀농사의 스토리를 전해 도시나 농촌을 연결하고 싶다. 그러한 생각에서 농가직송의 '쌀'과 산지를 둘러보는 '여행'을 파는 회사 '쌀 여행'이 탄생했습니다.

1 슈퍼스타 농가가 지은 아름다운 나락
2 논에서 둘러앉아 유기농법에 관해 서로 얘기를 나누는
 슈퍼스타 농가

슈퍼스타 농가의 '쌀'을 즐긴다

미생물농법의 1인자, 오리농법이나 햇볕에 말림 등 예로부터 내려오는 자연농업을 고집하는 농가 등 아키타(秋田)에는 지역에서 존경받고 동경의 대상이 되는 존재라고 할 수밖에 없는 농가가 있습니다. '쌀 여행'에서는 경의와 동경을 표시해 그들을 슈퍼스타농가라고 부릅니다. 그들이 지은 쌀은 오로지 가족이나 친구가 먹기 위한 것이기에 일반에게는 유통되지 않는 희소한 것들뿐입니다. 여성에게 인기인 반찬이 필요없는 달콤한 쌀, 차게 하면 더욱 맛이 좋아 도시락 먹기가 즐거운 쌀, 통상의 3배나 큰 씨알로 존득존득한 쌀, 시원한 단맛과 뛰어난 점도를 지닌 쌀, 이것저것 모두 개성적입니다. 기호에 맞춰 슈퍼스타농가의 쌀을 골라, 구입해 맛보는 것부터 '쌀 여행'은 시작됩니다. 아키타 명물인 '절임야채(いぶりがっこ: 단무지 훈제품)' 등 밥에 잘 맞는 상차림도 충실합니다. 맛있는 밥을 먹는 것부터 일본의 농업과 슈퍼스타농가의 고집스런 쌀농사를 지원하는 응원단으로 만드는 시스템입니다.

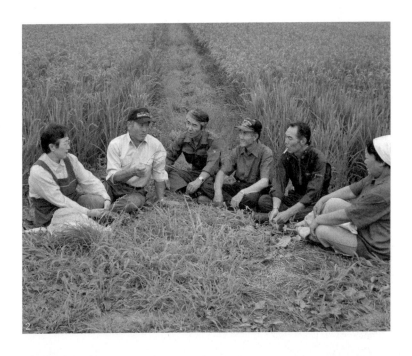

친구의 안내를 받는 것처럼 따뜻한 '여행'으로 이어진다

눈앞에 펼쳐지는 대자연. 술곳간에서 술빚는 기술자와의 얘기나누기. 지역 여러 분들이 손수 만든 쌀이나 산나물을 사용한 저녁식사와 술, 동경하던 슈퍼스타 농가와의 교류, 숙박지인 농가에서의 최고의 아침밥. 1년에 몇 차례 이런 체험을 통해 농가의 쌀 농사에 대한 고집과 농업의 현실을 알 수 있는 손수 체험의 '여행'이 개최됩니다. 이 '여행'을 통해 농촌 생산자와 도시 소비자가 얼굴을 아는 관계로 연결될 수 있는 것입니다.

도시 주민과 농가를 연결해 지역을 활기차게

슈퍼스타 농가의 한사람인 이토 시게미쓰(伊藤茂光) 씨가 사는 아키타현 요코테(横手)시 산나이(山内). 65세 이상이 과반수를 차지하는 '한계부락'입니다. 농지의 약 절반이 경작방치지로 변해 마을동산이나 농지가 황폐해지기 시작했습니다. "오랜 세월에 걸쳐 만들어진 아름답고 풍요로운 자연이 황폐해져 가는 것을 그냥 보고만 있을 수는 없다." 이토 씨를 중심으로 마을 아저씨, 아주머니들이 풀을 베고 5년에 걸쳐 마을의 중심지 공원에 지면패랭이꽃을 부활시켰습니다. 이 지면패랭이꽃밭을 새로운 관광명소로 삼아 쌀 여행와 공동기획한 '지면패랭이 투어'를 준비중입니다. 농업과 농가가 활기차게 되면 지역이 활기차게 됩니다. 슈퍼스타 농가와 '쌀 여행'의 도전은 이제 막 시작됐습니다.

(사업주체 주식회사 쌀여행 / 취재·집필 마쓰조에 고지(松添高次))

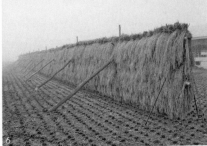

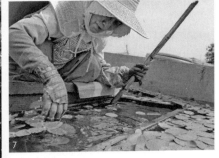

3 슈퍼스타 농가를 둘러 싼 여행 풍경
4 최고의 쌀로 만들어 반지르르한 주먹밥
5 논으로 흘러들어오는 원류와 갈대로 이은 민가가 빚어
 낸 전원풍경
6 차분히 단맛을 높이기 위한 햇볕 말림
7 제철 야채 수확의 달인, 80세 할머니

17
KEY DESIGN

마을에서 아이들에게 주는 세상에 하나뿐인 선물

너의 의자

홋카이도 히가시카와정 등

새로운 생명의 탄생을 함께 기뻐해주는 커뮤니티를 되살리고 싶다

2005년 합계특수출산율이 처음으로 1.3을 내려가 사상 최저인 1.26을 기록했습니다. 또한 유아학대 뉴스가 일상화하고 있었습니다. "옛것이라고 잊어버렸던 새로운 생명의 탄생을 지역 주민 모두가 함께 기뻐해주는 커뮤니티를 다시 한번 되찾고 싶다." 그러한 생각에서 홋카이도 가미카와(上川)군 히가시카와(東川)정에서 탄생한 것이 '너의 의자 프로젝트'입니다. 지역에서 아이가 한 명 태어나면 그 아이에게 하나뿐인 의자 하나를 선물해 축복해주는 것입니다.

'가구 마을'에 걸맞는 세계에 하나뿐인 선물

계기는 아사히카와(旭川)대학 대학원 이소다(磯田) 세미나에서 나온 말입니다. "홋카이도에는 아이가 태어나면 불꽃을 쏘아올려 마을사람에게 알려

1~3 '너의 의자 프로젝트'로 기증된 의자

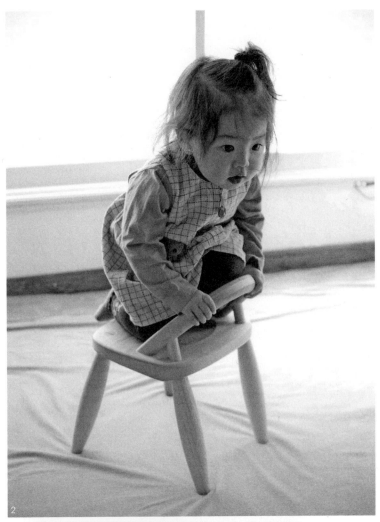

기쁨을 나누는 마을이 있다. 이 마을의 한발의 불꽃의 따스함은 도시의 밤하늘을 수놓는 수천 발의 불꽃에 뒤지지 않는다". 그러한 선생의 말씀이 계기가 돼 프로젝트의 기획이 시작됐습니다. 거기서 생겨난 것이 불꽃 대신 숙련 기술을 자랑하는 지역 '아사히카와가구'의 명인이 만드는 수제 의자를 아이에게 선물하자는 아이디어입니다. 첫해는 호두나무나 고로쇠나무, 자작나무 등 홋카이도산 목재로 작은 의자가 제작됐습니다. 지역산 목재, 기술로 만든 의자를 지역에 태어나는 아이에게 선물하는 것입니다. 지역 주요산업인 아사히카와가구의 기술과 디자인을 지역 안팎에 알린다는 또하나의 목적도 있습니다.

제작에는 프로젝트의 발상에 공감한 저명한 디자이너나 아티스트가 참여하고 있습니다. 디자인 테마나 디자이너는 매년 바뀝니다. 2011년의 디자이너는 미술가인 오타케 신로(大竹伸郎) 씨, 테마는 '미래를 향한 시간'입니다. 제작은 아사히카와정에 사는 목공작가 미야지 시즈오(宮地鎭雄) 씨입니다. 아티스트 두사람의 공동작업으로 아름다운 의자가 완성됐습니다. 의자는 각각 '아이의 이름·생년월일·로고·일련번호'가 새겨져 있습니다. 정말 세계에 하나뿐인 의자입니다.

전해주는 사람은 정장(町長)의 역할입니다. 정을 대표해서 탄생을 축복해주는 증거입니다. '환영. 네가 살곳은 이곳이니까. 자신이 태어난 마을에 대한 자부심을 가졌으면 한다. 가령 장래 고향을 떠날 일이 있어도 돌아올 장소가 이곳에 있다'. 그러한 마을의 메시지를 담아 건네줍니다.

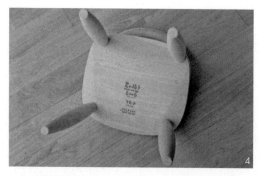

4

4 　이름, 성명 등이 새겨진 의자
5~6 　함께 탄생을 축하하는 증정식
7 　아사히카와가구 명인의 제작풍경

지역에서는 "올해는 어떤 의자가 될까?"라는 이야기가 일상적으로 나눠지고 "하나 더 있었으면 좋겠네"라는 웃음띤 이야기도 들려옵니다.

취학전 아이 모두가 너의 의자 소유자

시작한 지 6년이 지났습니다. 아사히카와정에서는 초등학교 입학전 아이가 있는 집에는 모두 '너의 의자'가 있다고 하는 동화같은 일이 실현되고 있습니다. 홋카이도 겐부치(劍淵)정, 아이베쓰(愛別)정도 프로젝트에 참가해 현재는 이 3개 정에서 행해지고 있습니다. 2009년 가을부터는 3개 정 이외의 개인도 참여할 수 있는 '너의 의자클럽'이 출범해 그 고리가 수도권을 비롯한 전국으로 조금씩 확산되고 있습니다. 홋카이도 아사히카와미술관의 정식 콜렉션에도 사용됐습니다. 언젠가 아이들이 미술관에서 자신이 갖고 있는 의자와 만나는 장면이 실현될지도 모르겠습니다.

(사업주체 '너의 의자' 프로젝트 /
취재·집필 스미 메구미(角めぐみ))

18
KEY DESIGN

아내사랑(愛妻)의 성지, 그리고 야채사랑(愛菜)의 성지로

일본애처가협회

군마현 쓰마고이촌

심각한 재정, 부족한 관광자원

여름부터 가을에 걸쳐 출하되는 하추(夏秋) 양배추의 산지, 군마(群馬)현 아가쓰마(吾妻)군 쓰마고이(嬬恋)촌. 계절의 매출은 전국 총출하량의 절반을 차지해 명실공히 '일본 제일의 양배추 산지'로 이름을 떨치고 있습니다. 이 쓰마고이촌은 2008년도 결산에서 '지방공공단체의 재정 건전화에 관한 법률'의 지표의 하나인 '실질공채(公債)비율'이 기준치 25%를 넘었기 때문에 '재정건전화단체'로 지정됐습니다. 재정이 위기적 상황이라는 옐로카드를 받은 것입니다.

군마현 서북부에 자리잡은 쓰마고이촌은 피서지로 유명한 나가노현 가루이자와(軽井沢), 온천으로 유명한 군마현 구사쓰(草津)에 끼인 촌으로 어느 쪽도 접근하기 매우 좋은 빼어난 입지를 갖고 있지만 눈에 띄는 관광자원이 없다보니 관광객이 찾지 않는다는 과제를 안고 있었습니다.

1 웅대한 양배추밭
2 아사마산(淺間山)과 양배추밭
3 생각을 전하는 일본애처가협회 명함

아내를 사랑하는 마을로서 애처가의 성지로

촌이름인 '쓰마고이(嬬恋)촌'의 이름에는 소박한 유래가 있습니다. 쓰마고이 촌지(村誌)에 따르면 '쓰마고이라는 촌 이름은 야마토 다케루 노미고토(日本 武尊)가 우스히노언덕(碓日坡)(지금의 '도리이고개(鳥居峠)')에 서서 죽은 아내 오토 타치바나히메(弟橘姫)를 추모한 나머지 "아즈마하야(내 아내여)"라며 슬퍼하 며 아내를 못잊어했다는 고사에 연유해 이름붙여졌다'고 되어 있습니다. 이 유래를 관광자원으로 활용하고자 하는 생각에서 '"내아내사랑마을" 쓰마고이촌애처가성지위원회'가 발족됐습니다.

일본애처가협회의 때맞춘 탄생

때 맞춰 '아내라고 하는 가장 가까우면서 생판 남인 사람을 소중히 하 는 사람이 늘어나면 세계는 좀 더 풍요롭고 평화로워질지도 몰라'라고 하 는 느슨한 슬로건 아래 '일본 독자의 전통인지도 모를 애처가라는 라이 프 스타일을 세계에 확산시켜, 쓰마고이촌을 애처가의 성지로 발전시켜나

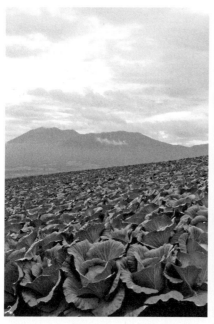

가자'라고 하는 유머러스한 활동이 탄생했습니다. 그것이 일본애처가협회입니다. 이 몰캉한 슬로건에 공감한 뜻있는 회원들이 촌과 사회를 연결하는 허브로서 쓰마고이촌의 이름을 널리 알려가는 역할을 자발적으로 맡게 되었습니다.

사람들에게 전하고 싶은 이야기와 명함이라는 수단

일본애처가협회의 회원이 되기 위해서는 하나의 룰이 있습니다. 그것은 협회의 활동이념에 크게 공감해 그 공감한 생각을 표현하는 것입니다. 사무국 앞으로 그 생각의 단편을 보내주면 협회 회원으로 독단과 편견을 갖고 받아들여집니다. 여기서 중요시하는 것이 개인의 주체성입니다. 이쪽에서 부탁을 해서 들어가는 것이 아니라 어디까지나 공감, 찬동해준 사람만이 회원으로 받아들여집니다.

회원은 모두 공통 디자인 명함을 갖고 있습니다. 이 명함에는 제법 궁리를 한 면모가 보입니다. 우선 '일본애처가협회'라고 하는 임팩트있는 단체명 그 자체입니다. 대부분의 사람이 이런 명함을 받아들었을 때 '일본, 애처가, 협회?'라고 말하는 것처럼 되물어옵니다. 주소란에는 실제 거주하는 직장의 주소를 '일본애처가협회본부(쓰마고이촌 애처과)'라고 표기해 유머를 깔아 놓습니다. 뒷면에는 '아내라고 하는 가장 가까우면서 생판 남인 사람을 소중히 하는 사람이 늘어나면 세계는 좀 더 풍요롭고 평화로워질지도 몰라'라고 하는 슬로건에다 유머러스한 활동내용, 애처가 필독

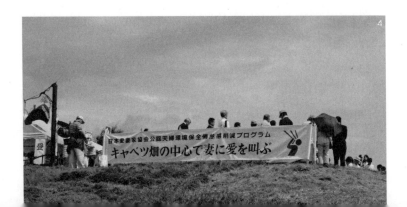

'5가지 해본다 원칙'이 씌어져 있습니다.

1. 해본다 아내가 기뻐하는 집안일 한 가지
2. 내본다 깨달았을 때 감사의 마음
3. 들어본다 세상이야기와 오늘 일어난 일
4. 버려본다 겉모습, 쑥스러움, 체면, 눈치
5. 돼본다 사랑할 때 사귀던 기분

협회이름, 주소, 슬로건, 활동내용, 5원칙. 모두 철저하게 유머러스하게 즐김으로써 실제로 유쾌한 회원 공통의 수단이 탄생했습니다. '쓰마고이촌은 애처의 성지입니다'라고 걸어다니며 전하는 것만으로는 좀처럼 임팩트도 없을 뿐더러 오랫동안 계속 가지도 못합니다. '사람을 기쁘게 하고 싶다, 즐겁게 하고 싶다'고 하는 욕구를 충족시키며 결국 사람에게 말을 붙이게 만드는 툴로 내세움으로써 당사자 자신이 자발적으로 다른 사람에

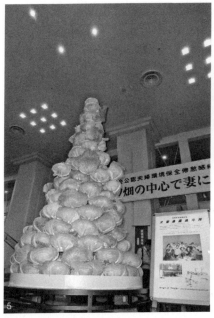

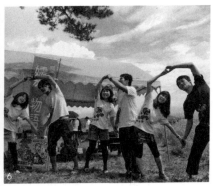

4　애처의 언덕을 장식한 플래카드
5　촌민의 아이디어에서 생긴 양배추타워
6　자원봉사자 학생이 댄스를

게 촌의 유래를 전해주고 특히 받아든 사람도 재미있고 신기해서 제3자에게 전해준다. 겨우 명함 한 장이지만 촌과 그것을 지원하는 사람을 연결하는 소중한 수단이 되고 있습니다.

촌민 시민 일체형 이벤트 '카베추'

자기 주변에서 선전활동을 할뿐만 아니라 실제로 쓰마고이촌으로 발길을 옮겨 지역이 얼마나 멋진가를 체험하자고 생각한 것이 모영화 타이틀을 패러디해 사용한 '양배추밭 중심에서 아내에게 사랑을 외치다(줄여서 '카베추')입니다*. 마쓰고이촌의 대명사인 양배추(일본어로 '카베쓰')를 주역으로 발탁해 '사랑'이라고 하는 매우 큰 테마를 브랜드화해 이렇게 어처구니없는 기획이 탄생했습니다. 이 이벤트의 반향은 컸고 해외 미디어는 '어느 일본인이 느닷없이 양배추밭에서 사랑을 외친다'고 하는 것처럼 재미있는 뉴스로 세계로 퍼져나갔습니다. '세계는 좀 더 풍요롭고 평화로워질지도 몰라'라고 하는 협회의 슬로건이 조금은 실현된 순간도 있었습니다.

전국으로 확산되는 'XX추' 활동

일본애처가협회의 여러 활동은 전국 각지의 '사랑의 성지'로 불리는 곳에서부터 뜨거운 시선을 받고 있습니다. 부부암(夫婦岩·메오토이와)이 있는 미에현 이세(伊勢)시에서는 "부부의 정(町)"을 중심으로 아내에게 사랑을 외친다(메오추)'가 매년 11월 22일 '좋은 부부'의 날 근처에 이벤트로 개최되고

* 역주: 가타야마 교이치(片山恭一)가 쓴 청춘연애소설을 영화화한 것으로 원제 '世界の中心で愛をさけぶ'(세상의 중심에서 사랑을 외치다)를 줄여서 통칭 세카추(セカチュー)라고 한다. 즉, '세카이노 추신데(世界の中心で)'의 약칭인 셈이다.

7 '양배추밭의 중심에서 아내에게 사랑을 외친다'

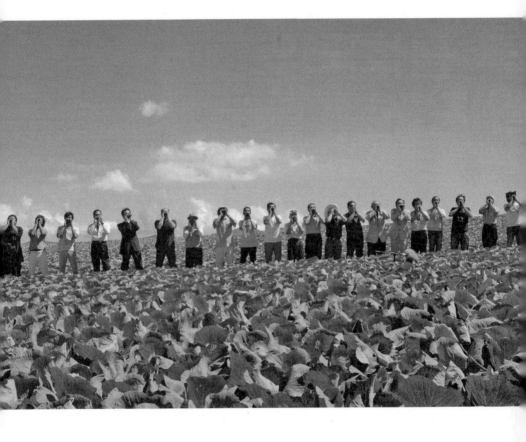

있습니다. 모래언덕을 가진 돗토리현 돗토리(取鳥)시에서는 '모래언덕의 중심에서 사랑을 외친다'(사큐추)라고 하는 이벤트가 생겼습니다. 사랑을 외친다고 하는 이벤트를 통한 새로운 지역활성화의 움직임이 서서히 보급되기 시작했습니다.

'일본에서 제일 양배추가 많이 나오는 장소'에서 '세계에서 제일 양배추에 애정을 가진 장소로'

현재도 마쓰고이촌의 재정은 편하게 이야기할 상황은 아닙니다. 그 상황을 의식해 위축되는 것이 아니라 그러한 상황이라도 유머를 잊지 않고 새로운 것에 도전해가는 지자체의 유연한 자세가 여러 활동이 활발히 일어나는 기반이 되고 있습니다. 이들 활동을 통해 쓰마고이촌이 현재 내세우고 있는 것이 '일본 제일'에서 '세계 제일'로의 전환입니다. 앞으로도 유머넘치는 여러 활동을 통해 세계에서 제일 양배추에 애정을 가진 장소·쓰마고이촌을 일본에, 그리고 세계에 발신해갑니다.

(사업주체 일본애처가협회 / 취재·집필 고스게 류타(小菅降太))

8　사랑의 외침을 듣고 있는 아내
9　갑작스런 사랑의 고백에 눈물을 흘리는 그녀
10　독신의 외침 '애처가가 돼보자~'
11　항상 하는 참가자 전원이 외치는 '사랑해요~~~!'

KEY DESIGN 30
SECTION

04

양극화를 극복하는 디자인

사회에 과제가 산더미처럼 쌓이는 시대에는 사람들 사이에 양극화가 생기기 쉽습니다.

경제적인 양극화, 취학기회와 조건의 양극화, 교육기회의 양극화, 의료기회의 양극화, 정보접근의 양극화.

양극화가 생기는 상태를 그대로 보고 넘기면 여성, 아동, 장애인, 고령자 등 약한 입장의 사람이 상처를 입고, 특히 약한 입장에 몰려, 양극화가 확대되는 '부(負)'의 연쇄로 연결됩니다.

디자인은 사회적 약자가 놓여진 상태나 기분을 배려하지 않으면 안 됩니다.

섬세한 치유를 필요로 하는 사람 곁에 있지 않으면 안 됩니다. 그들 그녀들의 소리를 대변하지 않으면 안 됩니다. 사회에 잠재된 양극화를 메워 사회의 균형을 확보하는 일이야말로 지금 디자인에 필요한 것입니다.

19
KEY DESIGN

임신·출산·육아 안전네트워크

부모아이 건강수첩

시마네현 아마정, 도치기현 모테기정

어려움이 늘어나는 육아환경, 확대되는 육아격차

모자(母子) 건강수첩이란 전시 중인 1942년에 임산부수첩이라는 이름으로 최초로 발행된 모자의 건강을 지키는 일본발 보건시스템입니다. 당시는 위생상태나 먹을거리 사정이 나빴고 임산부나 유아사망률이 높았기 때문에 무사한 출산을 지원하는 것을 목적으로 배포됐습니다. 이 시스템의 성과는 유아사망률에 여실히 나타나 있습니다. 1950년에는 개발도상국과 비슷한 60.1(출생 1,000명당 60.1명이 사망)이었던 것이 2006년에는 선진국 최상위인 2.6까지 내려갔습니다. 해외에서의 평가도 높아 태국, 인도네시아, 케냐 등 세계 각국에도 보급되기 시작했습니다.

유아사망률이 보는 바와 같이 확실히 일본의 의료환경은 극적으로 진보했습니다. 한편 근년 일본의 모자를 둘러싼 육아환경은 급격히 변화해 대기아동의 증가, 산부인과·소아과의사의 부족, 산후우울증의 증가 등

1 모자 건강수첩, 새로운 부모아이 건강수첩
1 2 아이의 탄생을 축하하는 글쓰기 페이지

새로운 사회과제로 떠오르고 있습니다. 또한 육아의 양극화 문제는 심 각합니다. 경제적, 사회적으로 자립전인 10대의 출산도 많고 모자가정세 대도 증가하고 있습니다. 자신이나 아동의 건강면의 지식이 부족하거나 사무소에 신청을 해 모자 건강수첩을 받을 수 있다는 사실을 모르거나 행정이 제공하는 건강이나 각종 수당의 존재를 모르는 등 필요한 정보 가 현저히 부족한 임산부도 많은 것 같습니다. 또한 출산 후에 직장복귀 를 희망해도 보육원의 부족 등으로 그 희망을 이룰 수 없는 여성도 늘어 나고 있습니다.

이러한 현대사회의 육아환경을 새롭게 보면 모자 건강수첩에는 진단이 나 예방접종의 기록을 붙이는 이외에도 가능한 것도 많이 있을 것입니다. 그러한 생각에서 시작된 프로젝트 '일본의 모자수첩을 바꾸자'에서 나온 것이 '부모아이 건강수첩'입니다.

임신·출산·육아의 안전망
"모자수첩이란 엄마의 안전망이군요."

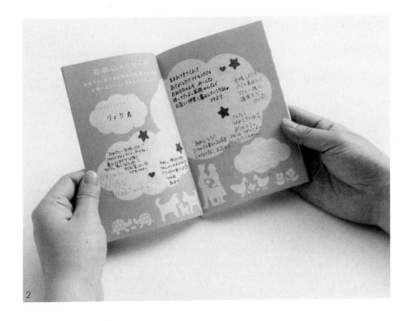

2

모자 건강수첩의 새로운 역할, 기능을 논의할 때 흔히 나오는 엄마들의 한마디, 그것이 이 프로젝트의 방향성을 크게 결정했습니다. 아무리 경우가 달라도 같은 지자체에 살고 있는 모든 임산부가 똑같은 모자 건강수첩을 받고 있습니다. 이 수첩에는 임신·출산·육아에 관해 누구나 알아둬야 할 정보가 실려있지 않으면 안 됩니다. 누구나 육아에 대해 고민할 때, 마음이 울적해질 때 항상 되돌아 올 곳이 돼야 하는 것입니다. 그것이야말로 새로운 모자 건강수첩이 해야 할 '임신·출산·육아의 안전망'이라고 하는 역할입니다.

엄마아빠의 목소리에서 나온 수첩

모자 건강수첩의 내용은 후생노동성령에 정해져 시구정촌(市区町村)마다 발행되고 있습니다. 내용은 기재가 의무화돼 있는 '필요기재사항'과 각 시구정촌이 독자적으로 작성할 수 있는 '임의기재사항' 2가지로 구성돼 있습니다. 시구정촌이 자유로이 기재할 수 있는 부분에 관해서도 지금까지의 모자 건강수첩은 교부하는 측 지자체나 의료관계자의 관점에서 작성된 것이 대부분이었습니다. 그렇기 때문에 주민의 육아를 둘러싼 환경이 변화해도 콘텐츠나 디자인에는 아무런 변화를 볼 수 없습니다. 거기서 새수첩의 작성을 위해 인터넷을 통해 전국의 생활자(엄마아빠)로부터 모자 건강수첩의 활용 상황이나 기대, 육아의 고민 등에 관한 철저한 의견 수렴을 했습니다. 또 산부인과가 없는 외딴섬에서 지내는 싱글맘, 도쿄에

3 '원래 기념일을' 달력
4 키워드, 쉬운 문장, 일러스트를 넣은 필수지식 페이지
5 아이의 성장기록 페이지
6 엄마를 치유하는 육아 명언

사는 중국인 엄마, 학생결혼부부 등 특수한 경우의 사용자 개별 인터뷰
도 해 소수파의 목소리에도 가능한 한 귀를 기울였습니다. 그러한 목소
리에서 오늘날 시대에 맞는 모자수첩의 기능을 찾아, 2011년 1월에 새모
자 건강수첩인 β 판이 완성됐습니다. 이 수첩은 종래 것과 비교해 5가지
의 기능이 강화됐습니다.

① 아동의 의료력이나 약품력을 어른때까지 남기는 '건강카드' 기능

가장 요망이 많았던 것이 아이의 건강에 관한 기록 페이지를 충실히 했으면 한다는 것이었습니다. 예방접종, 질병, 학교의 건강진단, 약 등 아이의 건강에 관한 것은 여러 가지 수첩, 서류에 따로따로 기록돼 있습니다. 이 것들을 모두 한 곳에 정리해 어른 때까지 기록하는 기능입니다. 모자 건강수첩을 아이의 건강카드로 만들자고 하는 아이디어입니다.

② 필수 정보를 엄선해 읽기 쉽게 편집한 '필견필독(必見必讀)' 기능

통상의 수첩에도 행정발 주요 정보가 수많이 실려있습니다. 그러나 대부분의 엄마로부터 '그 정보가 실려있는 것을 알지 못했다'고 하는 목소리를 듣게 됐습니다. 아무리 많이 실려 있어도 전달되지 않으면 의미가 없습니다. 한눈에 정보를 이해할 수 있도록 알기 쉬운 키워드·쉬운 문장·읽는 것을 도와주는 일러스트로 표현해 필요한 시기에 필요한 정보를 알수 있도록 정보 레이아웃을 연구했습니다.

③ 육아의 기쁨을 늘이고 불안을 줄이는 '치유 격려' 기능

산후우울증의 증가가 나타나고 있듯이 육아에 관한 정신적 부담이 큰 시대입니다. 육아의 기쁨을 늘이고 불안을 줄이기 위해 '축하메시지', '기념일 달력', '육아 명언' 등의 오리지널 콘텐츠를 많이 넣었습니다. 엄마가 기쁘게 써넣어 육아에 고민할 때 치유를 받을 수 있는 존재가 되는 것을 목적으로 했습니다.

7 아버지를 겨냥한 콘텐츠도 충실
8 메시지를 덧붙여 아이에게 주는 선물페이지

④ 엄마만이 아니라 아빠도 참가할 수 있는 '남녀공동육아' 기능

통칭을 '부모아이 건강수첩'으로 지구상의 다양한 동식물의 부모와 새끼의 일러스트를 그려넣었습니다. '아빠가 될 준비', '유아기때 아빠의 힘', '아빠가 알아야 할 지혜' 등 아버지를 대상으로 한 정보도 많이 실었습니다. '엄마 일'로 인식되기 쉬운 모자 건강수첩을 '아빠를 포함한 부모아이의 일'로 봐서 남성의 적극적인 육아참여를 촉진하기 위한 디자인입니다.

⑤ 지식·경험을 전해 차세대의 부모를 키우는 '차세대 교육' 기능

육아의 기억을 차세대의 부모가 되는 아이에게 계승해 가는 기능입니다. 통상의 수첩은 아이가 6살이 되면 역할이 끝납니다. 새수첩은 어른 때까지 성장을 기록할 수 있습니다. 아이의 혼자 생활, 성인, 결혼, 임신 등 시기에 권말의 '선물페이지'에 메시지를 덧붙여 육아의 추억과 의료기록을 아이에게 건네줍니다. 장래 아이가 부모가 될 때 확실히 도움이 되겠지요.

2011년 1월에 완성된 β판은 임산부, 육아 중인 부모, 보건복지사, 의사 등의 의견에 따라 개선된 뒤 4월부터 시마네(島根)현 아마(海士)정, 도치기(栃木)현 모테기(茂木)정에서 사용되고 있습니다. 9월부터는 전국 각지 약 30개 지자체에서 사용되기 시작했습니다. 그리고 앞으로도 시대환경에 맞는 '안전망기능'을 할 수 있도록 하기 위해 지역에서부터의 의견을 바탕으로 해 늘 고쳐나갈 예정입니다.

(사업주체 하쿠호도생활종합연구소(博報堂生活總合硏究所) / 취재·집필 가케이 유스케(筧裕介))

9 시마네 아마정에서의 워크숍 풍경
10 도쿄에서의 워크숍 풍경
11 시민으로부터 목소리를 모아내는 '일본의 모자수첩을 바꾸자' 홈페이지

20
KEY DESIGN

노숙생활자의 자립지원 가이드북

노숙탈출 가이드

오사카부 오사카시

증가하는 젊은이 노숙자

2008년 리먼 쇼크후의 세계 동시 불황으로 인해 일본의 고용환경은 급격히 악화됐습니다. 파견계약해지(派遣切り)*라는 말이 생긴 것처럼 비정규고용 종업원이 직장을 잃어 다수의 실업자가 생겨났습니다. 노숙자를 지원하는 단체인 빅이슈기금은 '지금까지 노숙생활을 해본 적이 없는 20~30대 젊은이가 일자리를 잃어 노숙자화하는 것과 다르지 않다'고 강하게 위기감을 갖고 있었습니다.

생명을 연결하는 '노숙탈출가이드'

일본 노숙자의 평균연령은 55세 전후입니다. 그 고령화와 장기화가 문제라고 말합니다. 그러나 그들 대부분은 20~30년간이나 하루벌이 생활을 해왔기 때문에 일이 없어졌을 때 어떻게 하면 좋을지에 대해 알고 있습

* 역주: 파견계약노동자를 사용하는 기업 등 파견처 사업소에 있어 파견원(派遣元)인 인재파견업자와 해당 파견노동자의 파견계약을 해지하는 것. 또는 파견계약의 해약에 따라 해당 파견노동자가 파원원 인재파견업자에 의해 해고 또는 고용계약의 갱신을 당하는 것을 말함.

1　노숙탈출가이드 도쿄23구편
2　노숙탈출가이드 오사카편

니다. 한편 파견계약해지나 해고를 당한 젊은이들은 길거리로 떠밀려 나와도 살아갈 기술을 모릅니다. 시구정촌의 복지사업소에 가도 젊은이는 아직 일할 수 있다며 곧바로 생활보호 신청을 할 수 없는 경우가 많아 굶주림과 추위에 쓰러지는 젊은이도 나오기 시작했습니다. 이러한 사태에 대처하는 방법에 관한 지식이 절실히 요구되고 있습니다.

거기서 생겨난 것이 노숙 상태에서 연명하면서 일상생활로 되돌아가는 것을 지원하는 가이드북 '노숙탈출가이드'입니다. 2008년 12월에 오사카편, 이어서 2009년 4월에는 도쿄23구편이 발행됐습니다. 도쿄23구편은 A5판 40페이지. '먹을거리가 없을 때', '몸컨디션이 나쁠 때', '일을 찾고 싶을 때', '지금 바로 일을 하고 싶을 때', '생활보호 신청에 관하여', '기타 상담을 하고 싶을 때', '23구가 독자적으로 하고 있는 긴급지원 서비스

1

2

일람', '민간이 지원하는 단체 일람' 등 8가지 항목으로 돼 있습니다. 몸 컨디션이 나쁠 때 어떻게 하면 구급차를 부를 수 있는지, 일을 찾을 때 에는 어디에 상담하면 좋은지 등이 상황별로 씌어져 있습니다. 무료로 숙박할 수 있는 시설이나 취사장소도 소개돼 있습니다. 빈속으로 지쳐 있는 사람이라고 해도 남아있는 약간의 기력으로도 읽을 수 있도록 정 보를 엄선해 디자인을 연구했습니다.

눈에 보이지 않는 노숙자를 구제하기 위해

근년 노숙자의 수는 감소하고 있다고 합니다. 현재는 도쿄지구에 약 3,000명으로 보고되고 있습니다(후생노동성, 2011년 「노숙자 실태에 관한 전국 조 사」). 그러나 젊은 실업자나 하루벌이 노동자는 패밀리 레스토랑이나 인 터넷카페에서 잠을 자는 경우가 많아 그 수나 실태를 파악하기가 곤란합 니다. 얼핏보아선 노숙자인지 알 수 없는 사람들에게 필요한 정보를 주어 자립을 촉진하기 위해서는 시민들의 협력이 필요합니다. '노숙탈출가이드' 를 많은 노숙자들에게 배포하기 위한 자원봉사자 강좌를 개최한 바 많은 시민들이 참여해주셨습니다. 노숙자들이 모이는 취식장에서부터 시작해 NPO 등이 개설하고 있는 상담창구, 비를 피하기 위해 모이는 도서관에서 도 배포하고 있습니다. 야간순찰을 하며 배포하거나 시민이 근처에서 발 견한 사람에게 한권씩 건네거나 하는 활동도 꾸준히 하고 있습니다.

아직 어려운 고용환경은 계속되고 있습니다. 눈에 보이지 않는 노숙자 실

3 신주쿠 주변의 노숙자에게 배포
4 결핵에 관심을 갖자
5 일을 찾고 싶을 때

태를 명확히 해 지원의 손길을 내밀고 조기에 자립을 할 수 있게 하는 빅
이슈기금의 도전은 계속됩니다.

<div align="right">(사업주체 빅이슈기금 / 취재·집필 스미 메구미(角めぐみ))</div>

21
KEY DESIGN

여대생의 능력을 끌어내 취직기회를 갖게 한다

하나라보*

도쿄도

자신의 가능성에 뚜껑을 닫아버린 여대생

뭔가 하지 않으면 안 된다고 생각하면서도 무엇을 해야 좋을지 모른다. 서클에서도 아르바이트에서도 수업에서도 충족되지 않는다. 그렇지만 다음 발걸음을 내딛을 수 없다. 주변에 목표를 이룰 수 있는 사회인 여성도 거의 없다. 코스별 고용제도를 도입하고 있는 기업에서 정규직으로 채용된 여성은 16.9%(후생노동성 「2008년 코스별 고용관리제도의 실시·지도 등 상황」)로 남학생과 비교하면 취직환경은 나빠서 정규직을 목표로 해도 좀처럼 채용에 이르지 못한다. 그대로 자신감을 갖지 못한 채 자신의 가능성에 뚜껑을 닫아버리고 마는 여대생이 적지 않습니다. 그것은 학생 자신에게 있어서나 일본 사회에 있어서도 큰 손실입니다.

* 역주: 라보(ラボ)란 실험실, 현상실, 어학실을 의미하는 영어 Laboratory의 일본 표기인 '라보라토리(ラボラトリー)'의 준말이다. 우리말로는 랩이라 할 수 있다.

1 현상분석 워크숍의 모습

1

여대생의 강점은 발상력과 공감력

여대생의 강점은 '멈추지 않는 발상력', '절로 공감하는 힘'. 하나잡·이노베이션라보(통칭 하나라보)에서는 과거 3년간 200명 이상의 여대생을 인터넷이나 워크숍에 끌어들여왔습니다. 여대생과 브레인스토밍을 하면 끝이 없습니다. 아이디어가 솟아나와 어느 순간에 모조지가 딱지로 가득찹니다. 남학생과 비교하면 숫자로 쳐서 5배. 남학생은 곰곰이 생각해서 하나의 아이디어를 제안합니다만 그 동안 여학생은 언어의 캐치볼을 하듯 아이디어를 내놓습니다. 또 공감력이 뛰어난 것도 여성의 장점입니다. 분석하는 것이 아니라 상대에게 공감하면서 이해를 깊이 해 가는 것입니다. 이러한 여대생의 장점을 끌어내 사회에서 활약할 수 있는 인재가 되도록 후원하는 실천적인 배움터를 만들고 싶다. 기업에도 여대생의 잠재력을 보다 알리고 싶다. 그러한 생각에서 생겨난 것이 '하나라보'입니다.

여대생이 사회과제의 해결에 도전하는 인턴십 프로그램

하나라보에서는 3가지 특징이 있습니다. 하나는 여대생의 강점을 살리고 약점을 보완하는 워크숍 프로그램이 있다는 것입니다. '현상분석', '과제발견', '아이디어발상', '시나리오화', '프리젠테이션'의 5가지 세트로 구성돼 있습니다. 여대생은 공감하고 발상하는 힘이 뛰어난 한편 사물을 깊이 파고 드는 힘, 구체적인 형태로 만드는 힘은 조금 부족한 것같습니다. 어떤 대학교수에 따르면 여대생의 경우 졸업논문의 주제 설정이나 초고

2 월드카페에서 의견교환
3 남성의 결혼의식에 관한 인터뷰
4 결혼식장에서의 워크숍

단계에서는 뛰어남에도 불구하고 최종단계에서 완성도가 떨어지는 경향이 있다고 합니다. 하나라보에서는 당사자에 대한 청취나 사례 분석을 통해 현상이해를 깊이 해 거기서부터 진짜 과제를 발견하고 과제해결의 아이디어를 구체화하는 힘을 철저하게 단련시킵니다.

두번째는 지자체와 협력해서 일본의 사회과제 해결에 도전하는 프로젝트가 있습니다. 첫 번째로 노력하고 있는 것은 외딴섬의 며느리 문제입니다. 친구들끼리 연애 이야기만으로는 부족함을 느껴, 진지하게 노력하는 '무언가'를 찾아 인턴에 참여하는 여대생도 적지 않습니다. 대학의 전공, 서클생활, 연애, 아르바이트 등 주어진 세계에 빠지기 쉬운 여대생의 시야를 넓히는 목적도 있습니다.

세번째는 기업과 학생이 만나는 합동인턴십의 장이라는 것입니다. 취직 활동에서는 어쨌든 알고 있는 기업이나 알고 있는 상품을 만드는 기업에 눈이 가기 마련입니다. 특정 기업에 응모가 집중돼 경쟁이 심해지는 한편, 여대생의 채용을 늘리고 싶어도 모집이 되지 않는 기업이 있는 것이 현실입니다. 그러한 기업이 복수 참가해 기업과 여대생이 서로를 이해할 기회를 만들어줍니다.

사회변혁의 담당자가 될 여성을 키우고, 그녀들이 기업을, 일본을 바꾸는 존재가 되도록 하는 것을 목표로 삼고 있는 하나라보. 노동인구의 부족이 예측되는 일본에서 여성의 힘을 살리는 힌트가 되지 않을까요.

<div align="right">(사업주체 하나잡·이노베이션라보/ 취재·집필 스미 메구미(角めぐみ))</div>

22
KEY DESIGN

고령자나 신체가 부자유한 사람을 위한 미니카

다케오카 자동차

도야마현 도야마시

세계에 이름을 떨치는 '일본서 제일 작은' 자동차 메이커

도야마(富山)현 도야마(富山)시. 공항에서 자동차로 아주 가까운 거리에 종업원 수 겨우 11명의 동네 공장 수준이지만 국내외에서 주목받아 전국적인 팬을 가진 미니카 메이커, 다케오카(武岡)자동차공예가 있습니다. 나이 드신 분이나 발에 장애가 있는 분이 휠체어를 타고 내리고 손으로만 운전조작이 가능한 1인승 전기자동차 '프렌들리 에코' 등 수많은 개성적인 미니카를 세상에 내놓고 있습니다. 일본 최초의 미니카 제조회사이며 일본의 전기자동차 개발의 파이오니어적 존재이기도 합니다.

간판업에서 자동차업으로 변신

이 회사 다케오카 에이이치(武岡栄一) 사장은 1926년생으로 85세를 맞은 현역 엔지니어입니다. 자동차 만들기를 시작하기 전에는 간판업을 경영했

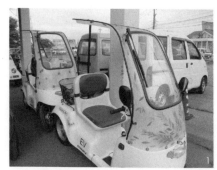

1 사회실험중인 초소형 전기자동차
2 신차 설계도면에 몰두하는 다케오카 사장
3 사람 손으로 한공정 한공정 진행되는 제작 과정

습니다만 당시 고객이었던 자동차회사로부터 생각지도 못한 의뢰를 받았습니다. 그것은 "다리가 부자유스러운 고객을 위해 자동차의 개량을 도와주지 않겠습니까?"라는 것이었습니다. 오랜 기간 기술자일을 해왔다고는 해도 자동차 만들기, 더욱이 장애가 있는 분들을 겨냥한 물건 만들기는 태어나 처음 해보는 것이었습니다. 그러나 다케오카 씨는 자동차공학 책부터 자동차 설계를 독학으로 배워 2대의 스쿠터를 이어 휠체어에 올린 채 승강·운전할 수 있는 사륜미니카를 완성시켰습니다. 이 때 자동차 만들기의 재미와 사용자의 반응이 직접 느껴지는 손맛을 실감해 1983년 미니카 메이커로 전업하기로 결심했습니다. 다케오카 씨, 57살의 도전이었습니다.

'수제작'을 고집, '생활밀착형' 제품 개발

그로부터 세월이 흘러 지금은 전국에서 연간 100대 정도를 주문생산하기에 이르렀습니다. 그 대부분은 현외의, 교통이 불편한 지역의 고령자나 그 가족으로부터 받은 주문입니다. 가벼운 쇼핑이나 버스정류소, 병원의 왕복에도 일상의 발 역할을 하고 있습니다. '이 자동차로 아버님이 활기차게 됐다'고 어느 고객 자제분으로부터 감사한 인사말을 들었을 때는 그 기쁨은 남달랐다고 합니다.

옛날이나 지금이나 마음을 쓰는 것은 사용자의 소리를 들어, 그 사람의 생활을 이미지한 자동차 만들기입니다. 차량 납품까지 1~3개월 걸려 타

는 사람의 체격이나 신체 특징에 맞춰 미세한 수작업으로 조정을 반복합니다. 가령 어느 때는 우반신 마비로 손가락의 미세한 작동이 불가능한 고객을 위해 손가락 끝으로 쥐고 돌려 라이트 변경 등을 하는 종래의 바(Bar)형 스위치를, 손바닥으로 미는 힘으로 조작할 수 있는 형태로 개량하는 등 자력으로 운전 조작이 가능하도록 했습니다. 대기업에 앞서 개발에 들어간 전기자동차도 계기는 '가까이 주유소가 없다'고 하는 절실한 사용자의 목소리였습니다. 또 최신 모델의 1인승 'T-10'에는 애완동물이 있었으면 하는 목소리를 반영했습니다.

전성기에는 10개사 정도 있었던 전국의 미니카 메이커도 지금은 2,3개사만 남아 있을 뿐입니다. "좀처럼 채산은 맞지 않네."라며 쓴 웃음을 지으면서도 '지금까지의 고객들에게 폐가 되기에 그만 둘 수가 없다'며 다케오카 씨는 잘라 말합니다. "작은 시장이지만 대기업에서 커버할 수 없는 것을 하는 작은 회사가 있는 게 좋은 것 아니겠어요." 그러한 사명감에서 고령자나 장애인의 생활을 지원하는 제품 만들기에 계속 노력하고 있습니다. 우직한 그 일은 '일본의 물건 만들기의 원점(原点)'이며, 거기서 '사람과 자동차가 공존할 수 있는 미래'로 이어지는 중요한 시사점이 있는지도 모르겠습니다.

<div align="right">(사업주체 다케오카자동차공예 / 취재·집필 니시베 사오리(西部沙緒里))</div>

4　전동배터리가 탑재된 차체의 본체 부분
5　'T-10'과 다케오카 사장
6　뒷면의 충전플러그와 내장배터리

23 환자를 치유해 간병자원봉사자를 양성한다
KEY DESIGN

센리 재활병원

오사카부 미노오시

넘쳐나는 간병난민

2006년의 진료보수개정에 따라 그때까지 무제한으로 받을 수 있었던 재활의 기간에 일부를 제외해 180일이라고 하는 상한이 설정됐습니다. 이 개정 이래 병상의 회복도와는 관계 없이 일상생활이 혼자서는 곤란한 환자도 시설에서 자택으로 돌려보내는 일이 어쩔 수 없게 됐습니다. 앞으로도 대폭 증가할 간병필요환자를 한정된 재원으로 지원하기 위한 지역의 지원체제 정비가 급선무가 되고 있습니다.

원예요법을 통한 재활을 위한 장, 재활을 배우기 위한 장

오사카부 미노오(箕面)시의 '센리(千里) 재활병원'은 뇌졸중으로 수족에 마비증상이 있는 환자의 재활을 위한 병원입니다. 종래 생기없는 공간에서 담담하게 행하는 프로그램과는 달리 자택에서의 생활을 상정해 다다미

1 모이를 얹는 행위가 어깨팔의 재활로 연결되는 모이
 그릇
2 원예요법사에 의한 프로그램(촬영 E—DESIGN)

방(和室) 등에서 휴식을 취하며 재활에 노력할 수가 있습니다. 또 집 바깥에서는 식물을 매개로 재활을 촉진하는 원예요법 프로그램과 그에 맞는 정원이 설계돼 있습니다. 원예요법 프로그램을 통해 이 병원은 환자 재활에만 노력하는 것이 아니라 지역의 간병 자원봉사자가 이 프로그램을 배우는 장으로 활용하는 것을 지향하고 있습니다.

활동에서 풍경을 디자인한다

원예요법이란 식물을 키우기 위한 활동(흙을 갈고, 묘목을 심고, 수확해 먹는)을 재활 활동(손가락 끝을 움직이고, 풀을 뽑고, 조리하는)으로 효과적으로 받아들이는 의료행위입니다. 원예요법사가 환자의 증상에 맞춘 활동을 조합해 프로그램을 만듭니다. 간병자원봉사자는 프로그램을 지원하면서 환경과 더불어 원예를 즐기며 환자에게 치유 효과를 낳는데 이바지합니다. 환자가 이 프로그램을 통해 얻을 수 있는 치유효과의 2할이 식물에서, 3할이 흙장난 등 원예작업에서, 나머지 5할은 자원봉사자나 요법사와의 커뮤니

케이션에서 나온다고 합니다. 결국 아름다운 식물이나 정원의 디자인 이상으로 사람과의 관계성의 디자인이 중요한 것입니다.

이상과 같은 것을 감안하면서 입원환자, 자원봉사자, 통원환자, 지역주민의 산책 등 누구가 어디까지 들어와 어떤 정원을 사용할 것인지를 공간적으로 정리했습니다. 공간마다 발생할 수 있는 활동을 여러 개 들어 그 활동을 만족시키는 공간형태를 설계해 마지막으로 아름다운 풍경으로 디자인을 마무리했습니다.

간병을 통해 지역주민도 치유되는 장

이 병원을 오가는 간병자원봉사자는 환자를 치유하고 있는 것과 동시에 자신도 치유되고 있는 것 같습니다. 자원봉사자 자신의 간병예방이나 가족의 간병의 질의 향상이라고 하는 바람직한 영향도 나왔습니다. 이 지역에 열린 정원은 단지 아름다운 풀나무를 사랑하는, 식물을 접하는 장소만이 아니라 환자와 지역자원봉사자가 더불어 원예를 즐기는 것으로 사람과 사람, 지역과 지역의 연결을 만들어 내는 장소이기도 합니다.

(사업주체 의료법인 사단(社團) 화풍회(和風會) / 취재·집필 야마자키 료(山崎亮))

3 보행 중에 걸터앉거나 손잡이대신에 사용하는 나무 앉을자리
4 단지 아름다움만이 아니라 걷기훈련을 위해서도 사용되는 뱀처럼 굽은 정원길
5 각각 장소에서 발생하는 활동에서 디자인을 생각한다.

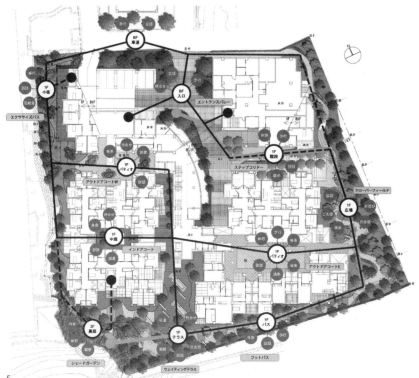

24
KEY DESIGN

특별한 재능을 살리는 물건 만들기

장애인이 만든 제품

후쿠오카현, 가고시마현, 에히메현, 도지키현

'단단' 박스(후쿠오카현)

장애를 갖고 있으면서도 멋진 그림을 그리는 재능을 가진 아티스트들이 있습니다. 그러한 사람들에게 골판지 '캔버스'를 제공해 골판지 수익의 10%를 아티스트에게 환원하는 활동입니다. '단단(だんだん)'이란 서일본(西日本)의 지역말로 '고맙다'는 뜻입니다. 대학 연구실에 쌓인 보기 흉한 골판지 산더미에서 그림을 그릴 캔버스로 활용할 수 있는 가능성을 발견하게 된 것을 계기로 시작됐습니다. 장애를 가진 사람 가운데는 혼자서 여행을 하기가 곤란한 사람도 있습니다. 골판지는 일본, 세계를 돌아다닙니다. 본인대신에 그 사람의 그림이 골판지에 붙여져 세계를 여행한다고 하는 낭만이 거기에 있습니다. 골판지에 그리는 사람이나 그것을 받아들이는 사람 모두 따뜻한 마음이 전해지는 물건입니다.

'바느질프로젝트 셔츠'(가고시마현)

장애인의 창작활동을 폭넓게 지원하고 있는 쇼부학원. 거기서 만들어지고 있는 세상에 드문 셔츠가 '바느질프로젝트 셔츠'입니다. 어떤 여성 시설이용자가 색깔이 다채로운 실을 열심히 계속 바느질한 데서 비롯된 것입니다. 어디에나 있는 개성없는 셔츠에 바느질을 하고 나니 세상에 한 장뿐인 아름다운 셔츠로 변모했습니다. 제작 의도나 계획은 없습니다. 소재를 손에 넣어 눈앞에 있는 실과 바늘 하나로 바로 '수놓는' 행위만이 거기에 있습니다. 한결같은 집중력으로 창작에 몰두해감으로써 창조적인 우연성이 생겨 놀랄만큼 아름다운 셔츠가 탄생한 것입니다.

1 백화점에서 판매되는 단단박스
2~5 한 장도 같은 것이 없는 바느질셔츠
6 골판지의 그림을 전국에서 공모(단단박스)

고코·팜(Farm)·와이너리의 와인(도치기현)

지적 장애를 갖고 있는 사람의 자립을 목적으로 하는 '고코로미학원'은
1950년대에 특수학급의 중학생들에 의해 산을 개척해 설립됐습니다. 이
어서 1980년대에는 와인양조장이 만들어졌습니다. 와인 만들기 작업에
는 아침부터 밤까지 일하지 않는 날이 없었습니다. 제초제를 뿌리지 않는
밭에는 온갖 풀꽃이 생기고 새가 날아옵니다. 잡초를 뽑고 새를 쫓아내
기 위해 아침부터 밤까지 캔을 두들깁니다. 그때까지 아기 손같았던 소년
들의 손은 어느새 건장한 뼈마디가 있는 '농부의 손'이 돼 있다고 합니다.
그들은 비바람과 더불어 자연에 달라붙어 묵묵히 일을 반복하기를 꺼리
지 않습니다. 와인의 가격에 관계없이 손익을 따지지 않고 엄청난 집중력
으로 포도를 한알 한알 정성껏 고릅니다. 지적 장애를 가진 사람들이 아
니고는 할 수 없는 집중력과 반복작업 끝에 생겨난 것이 '고코·팜·와이
너리'의 최상 와인인 것입니다.

(취재·집필 고즈카 야스히코(小塚泰彦))

7–9 시각장애인의 뛰어난 촉각에서 나온 '다이얼로그 인 다크(DIALOGUE IN DARK)' 타월
10 고코팜의 풍부한 와인 시리즈
11 건장한 뼈마디가 있는 '농부의 손'
12 급사면으로 펼쳐진 와인밭

KEY DESIGN 30
SECTION

05

모두를 키우는 디자인

동일본대지진은 '모두'의 중요성을 재인식시켜주었습니다. 피난소에서의 생활에서도 계획정전 속의 생활에서도 그리고 일상생활에서도 인근 주민과의 상부상조가 우리의 생활을 지탱해주고 있습니다. 주민 한 사람 한 사람의 힘이 모여 열 명, 천 명, 백만 명 규모로 늘려가는 것이 사회과제 해결에 커다란 힘이 됩니다.

도시화, 교외화, 인구감소, 다세대화 등의 진전으로 물리적으로나 정신적으로나 사람과 사람과의 거리가 벌어지고 있습니다. 거리를 좁히고 서로에게 손을 내밀고 의견을 교환해 행동을 함께 한다.

그러한 행복한 사회 실현을 향한 운동체를 만들어 내는 것 그것이 지역을 바꾸기 위해 디자인이 할 수 있는 것입니다.

25
KEY DESIGN

주민과 행정직원이 하나가 돼 만든 실효성있는 계획

아마정 종합진흥계획

시마네현 아마정

종합진흥계획의 수립을 통해 마을 만들기의 담당자를 만들어 낸다

종합진흥계획이란 지자체의 최상위 계획으로 시정촌이 향후 10년간 실시할 교육, 산업, 복지 등 모든 정책을 정리해놓은 것입니다. 그러나 외부 싱크탱크나 컨설턴트가 만드는 경우가 많아 내용이 지자체간 그다지 차이가 없는 것이 현실입니다. '10년에 한번 개정하는 계획을 어디나 있는 것 같은 것으로 만들어서는 안 된다'. 그렇게 생각한 것이 시마네현 아마(海士)정의 야마우치 미치오(山內道雄) 정장이었습니다. 외부 사람이 아니라 주민과 행정직원이 함께 만들고 싶다. 그렇게 만든 계획을 실행해보고 싶다. 그러한 생각에서 지자체 사무소에 잠자는 고문서가 아니라 직원이나 정민이 빈번히 펼쳐보는 애독서가 될 수 있는 계획을 세우는 것을 목표로 삼았습니다.

1 주민간의 대화의 장
2 제4차 종합진흥계획 본편

I턴과 U턴의 벽

아마정이란 인구 약 2,300명, 시마네반도 근해 오키(隱岐)제도·도젠(島前)지구·나카노지마(中ノ島) 지자체입니다. '오키우(隱岐牛)'의 브랜드화나 '바위굴'의 양식 등 여러 가지 사업으로 지역 활성화에 노력해왔습니다. 그 성과도 있어 250명 이상의 I턴(섬밖에서의 이주자)이 정주하고 있습니다. 그러나 밖에서 보면 성공하고 있는 듯이 보이는 아마정의 마을 만들기에도 몇 가지 과제가 있었습니다. 그 하나가 I턴·U턴(섬에서 본토로 한번 나갔다 돌아온 섬 출신자) 사이의 벽입니다. I턴은 I턴끼리 U턴은 U턴끼리 고정돼 상호 교류가 적은 상황이 되고 있었습니다. 주민참여로 종합계획을 세우기에는 양쪽의 참여를 이끌어낼 필요가 있습니다. 서로 대화가 필요합니다. 그 기회를 만들어 양자의 벽을 낮추는 것도 계획 수립의 큰 목적이었습니다.

2

팀 만들기와 계획 짜기

이러한 계획 수립 멤버를 주민들로부터 공모하면 대게 연배 있는 남성만 응모합니다. 그래서는 섬의 미래를 말할 수 없습니다. 앞으로의 섬을 책임질 젊은 사람의 참여가 불가결합니다. 거기서 우선은 젊은이를 중심으로 섬에 관한 의견을 모으는 청취부터 계획 짜기는 시작됐습니다. 청취는 다양한 직업, 연령, I턴·U턴할 것 없이 모두 65명을 대상으로 실시됐습니다. 또 지금까지 없었던 방법으로 한 계획 짜기에는 지자체 직원의 협력도 불가결합니다. 거기서 약 100명의 전 직원이 참여하는 워크숍을 개최해 사업의 추진방법이나 각과의 노력에 관해 의견을 교환했습니다.

이렇게 해서 토양을 정비한 뒤 계획 수립의 워크숍이 개최됐습니다. 참가자는 청취를 실시한 주민을 중심으로 약 50명입니다. 아마정의 '강점'과 '약점'에 관한 의견을 듣고 모두가 소중하게 생각하는 것을 이끌어냈습니다. 그 의견을 정리한 바 주민이 해보고 싶은 노력은 '사람', '산업', '생활', '환경' 4가지로 분류됨을 알 수 있었습니다. 이어서 이 주제마다 13명씩 팀을 만들었습니다. 팀은 나이도, U턴이든 I턴이든 관계없습니다. 브레인스토밍이나 KJ법 등의 논의 방법이나 정리 방법 등을 배우면서 아마정의 미래에 관해 서로 이야기를 계속했습니다. 공식적인 것만 모두 8회, 비공식적인 대화는 수없이 행해졌습니다. 계획수립이 막판에 이르렀을 때에는 2박3일간 합숙을 개최해 밤낮없이 아마정의 미래에 관해 서로 얘기를 나눴습니다. 이 경험을 통해 어느덧 계획수립에 참가한 주민끼리

07 趣味から広がる出会いの場、海士人宿につどおう。

海士人宿とは50年ほど前まで海士町にあった、若者の寄り合い所のようなところ。そこでは、人が出会い、明日の海士を熱く語ったといいます。現在海士町は、UIターンで移住する人も増え、顔は知っているけど話したことはないという人が増えているようです。その原因のひとつに、ふらっと立ち寄っておしゃべりする場所や、みんなが盛り上がれる場所がないことがありました。

そこで、現代版海士人宿をつくりたいと考えています。場所は、島内にある使われなくなった保育園などの空き施設。キーワードは「趣味」です。空いている場所で、自分の趣味を活かして、島内の交流を生み出すという作戦です。例えば、サッカー好きが集まってのサッカー観戦会を計画したり、手芸が得意な人は、工房をつくって手芸教室を開いたり、料理上手が日替わりでカフェを運営してみたり……。予算をかけて新しい施設をつくるのではなく、あるもの（技）を持ち寄って、お年寄りから若者まで、誰もが楽しく過ごせる空間、それが海士人宿です。

まずは、みんなが使えるコピー機などの道具や設備を整える必要があるでしょう。そんな場所づくりから、多くの仲間に出会え、海士で暮らす楽しみがつながっていくように思います。こんなことしたい、あんなことしたいを持ち寄って、海士人宿を一緒につくりましょう。

📖 参考文献
『コモンカフェ—人と人とが出会う場のつくりかた』 山納 洋 著（西日本出版社刊）

🔍 参考事例
ひがしまち街角広場（大阪府千里ニュータウン）
コモンカフェ（大阪府北区中崎町）

3 40　41

第四次海士町総合振興計画 別冊 2009-2018
海士町をつくる24の提案

4

14 間伐・竹炭づくりで、竹の里山を復活させよう。炭焼きクラブ「鎮竹林」。

今、竹林がいいんなことになっています。放置竹林が、手の入っていない竹林は、その生命力があだとなってどんどん増殖し、日々さえぎる緑の根の成長をとめてしまいます。また竹は根が浅く、大雨になると土砂崩れを起こしやすく、流れ出した土が海へとさらされるという被害にもつながっているようです。そこで、竹林を広葉樹の森に変えたり、地域の手入れが可能性を確認し、認定する、竹の美味を活かす活動が必要となっています。

海士町には、いろいろ豊富な資源の問題に取り組んでいる人たちがいます。炭焼きクラブ「鎮竹林」です。炭は、竹林の間伐をしたり、間伐した竹でつくっています。また今後は、放置した竹林に流れて漁る竹など、竹炭を商品化できるものと考えています。

渡りものを通じたようになりますから、一石二鳥にもなるわけです。竹炭づくりや、竹炭マテリアス、竹炭づくりなどの竹の恵みが学習できる活動として、竹の里山モデル地区をつくりませんか。

📖 参考文献

📎 参考事例

5

언제든지 마음편히 서로 이야기하고 서로를 도와주는 친구가 된 것입니다. I턴·U턴의 벽은 어느덧 사라져버렸습니다.

별책 '아마정을 만드는 24가지 제안'

이렇게 해서 만들어진 주민의 생각이 녹아난 계획(초안)은 행정의 각 담당자가 검토를 거듭해 종합진흥계획으로 완성됐습니다. 그러나 아무리 멋진 계획이 만들어졌다고 해도 실행으로 옮기지 않으면 의미가 없습니다. 아무리 내용이 충실한 계획이라도 실행의 담당자인 행정직원과 주민이 읽지 않으면 실행으로 이어지지 않습니다. 거기서 계획서는 행정직원이 사용하기 쉬운 책자(행정판)와 주민이 알기쉬운 책자(주민판) 2가지로 나눠 편집했습니다. 어느쪽이나 공통적인 것은 워크숍에서 나온 '사람', '산업', '생활', '환경'이란 4가지 계획의 틀입니다. 행정판에는 2018년까지 실시할 47가지 시책이, 행정 조직이나 업무영역에 맞춘 형식으로 게재돼 있습니다. '정민의 애독서'를 겨냥한 별책에는 2가지 특징이 있습니다. 첫 번째는 24종류의 제안이 곧바로 시작될 수 있는 '혼자서 할 수 있는 일', 가족이나 친구와 시작할 수 있는 '10명으로 할 수 있는 일', 학교나 지구, 행정과 협력해 추진하는 쪽이 좋은 '100명이 할 수 있는 일', 섬 전체가 노력하는 '1,000명이 할 수 있는 일'로 나눠 기재돼 있는 것입니다. 앞으로의 마을 만들기는 모든 걸 행정에 의존하는 것이 아니라 가능한 것은 자신들이 실행하는, 그러한 자세를 표현하고 있습니다.

6 세대나 거주 이력을 뛰어넘은 교류
7 '아마(海土)인숙(人宿)프로젝트'에서 생긴 기간한정 레스토랑
8 잠자는 시간조차 아까워하며 실시한 합숙

두 번째 특징은 아마정의 민요 '긴냐모냐(ｷﾝﾆｬﾓﾆｬ)'에 빠질 수 없는 '주걱' 캐릭터입니다. 이 지역 주민은 모두 이 춤의 달인입니다. 주걱 캐릭터에는 눈, 입, 코가 있습니다만 이 얼굴이 계획 수립에 참여한 주민의 얼굴과 비슷해 섬안에 화제가 됐습니다. 계획짜기에 참가한 다음 전가구에 배포되는 책자로 얼굴까지 그려져 있습니다. 이것은 주민에 의한 계획 추진의 커다란 동기가 됐습니다.

계획수립팀이 실행하는 커뮤니티로 진화

이렇게 완성된 계획은 의회를 무리없이 통과했습니다. 계획 짜기에 함께 했던 주민이 중심이 돼 정내 전 지구에 계획서를 갖고 돌아다니며 설명을 했습니다. 젊은이가 중심이 돼 제안한 사업은 주민들의 환영을 받아 설명회를 통해 많은 협력자를 얻을 수가 있었습니다. 지자체 사무소에는 '지역공육(共育)과'가 설치돼 계획에 바탕을 둔 각종 사업을 추진하는 체제도 정비되기 시작했습니다.

계획수립의 4개팀은 각각의 기획의 실행에 착수했습니다. '사람'팀은 I·U
턴이나 세대간 교류 촉진을 위해 기간을 정해 이탈리아요리점을 열거나
젊은이의 만남의 장 만들기 등에 노력하고 있습니다. '산업'팀은 섬 안에
늘어난 대나무숲의 정비를 위해 죽탄(竹炭)구이나 대나무텐트 등 대나무
제품의 개발을 추진하는 '진치쿠린(鎭竹林)프로젝트'를 실시하고 있습니다.
'생활'팀은 고령자를 집밖으로 모시는 이벤트나 그렇기 위해 인재를 키우
는 '모시는 분(お誘い屋さん)강좌'를 개최하고 있습니다. '환경'팀은 전문가와
협력해 섬 안의 샘물 조사에 노력하거나 물물교환을 하는 게시판 '알뜰
장터'의 운영에 애를 쓰고 있습니다.

종합계획수립을 통해 생겨난 4개의 커뮤니티에 이어 이 계획수립에 참여
하지 않았던 주민들로부터도 '할머니의 맛을 계승하는 프로젝트' 등 12
가지 제안이 있어 2011년부터 새로운 커뮤니티가 계속 생겨나고 있습니
다. 아마정의 한사람부터, 10명, 100명, 그리고 1,000명의 도전은 지금도
계속되고 있습니다.

(사업주체 시마네현 아마정 / 취재·집필 니시가미 아리사(西上ありさ))

9 진치쿠린(鎭竹林)프로젝트의 간벌풍경

26
KEY DESIGN

마을에 없어선 안 될 백화점

마루야가든즈

가고시마현 가고시마시

중심시가지의 쇠퇴와 마루야(丸屋)의 결단

덴몬칸(天文館)지구는 메이지(明治)부터 쇼와(昭和)에 거쳐 상점, 백화점, 호텔, 음식점 등이 모여져 있던 가고시마(鹿児島) 제일의 번화가, 중심 시가지입니다. 그러나 2004년에 규슈신칸센의 종착역이 지구에서 조금 떨어진 곳의 가고시마 중앙역이 완성된 때부터 상황이 바뀌었습니다. 중앙역 주변에 대형 쇼핑센터가 건설되기도 해 덴몬칸지구를 찾는 사람 수가 해마다 감소해왔습니다.

마루야가든즈의 전신인 마루야는 메이지시대에 양복점으로 개업했습니다. 1961년에는 '마루야백화점', 1983년에는 대형 백화점 미쓰코시(三越)와 업무 제휴를 통해 '가고시마미쓰코시(鹿児島三越)'로 시민의 쇼핑·오락을 뒷받침해왔습니다. 그러나 근년 백화점 불황의 영향도 있어 2009년에 미쓰코시가 가고시마 철수를 결정해 5대째 사장이 된지 얼마 안 된 다마가와

1 마루야가든즈 외관
2 마루야가든즈 점포 내부 모습

메구미(玉川惠) 씨는 결단을 해야 할 상황에 이르렀습니다. 토지나 건물을 매각해버리는 선택을 할 수도 있었습니다. 그러나 다마가와 씨는 '중심시가지가 점점 활기를 잃어가고 있는 지금이야말로 여기서 백화점을 없애선 안 된다. 다시 한번 마루야백화점을 개업해 지역에 은혜를 갚아야겠다'고 결단했습니다.

백화점에 가는 새로운 이유

그러나 예전처럼 백화점을 개업해도 대부분은 고객의 발걸음을 끌어들일 수 없습니다. 지역에 고객을 끌어들이는 힘이 떨어진데다 백화점이라는 업종은 전국 어디서나 어려운 상황입니다. 옛날은 쇼핑이라고 하면 백화점에 가는 것이 당연했습니다. 그러나 지금은 가전제품이나 가구는 교외의 대량판매점에서, 책은 인터넷이라고 하는 사람도 많습니다. 또한 복수의 매장을 돌아보는 고객이 줄어들었습니다. 패션에 흥미가 있어 백화점을 찾아도 그 매장만 보고는 돌아가버립니다. 거기서 이 백화점에 오

는 이유, 자신과 관계가 있는 매장 이외에도 찾는 이유를 만들 필요가 있었습니다.

백화점을 시민이 마음껏 활동할 수 있는 장소로

이렇게 해서 생겨난 것이 각층의 점포에 함께 설치된 '가든'이라고 불리는 오픈 스페이스입니다. 지역에는 NPO나 서클 등 다양한 커뮤니티가 요리, 댄스, 연극, 잡화만들기 등 취미 활동을 실시하고 있습니다. 이러한 단체에 장소를 제공해 이 공간에서 다양한 프로그램을 하도록 했습니다. 자유학교가 학교부적응 아동과 더불어 만든 야채를 판매하거나 NPO가 지역산 야채나 어패류를 사용한 요리교실을 개강하거나 시민단체가 일반적으로는 그다지 알려지지 않은 양질의 영화를 상영하거나 그때그때 다양한 커뮤니티가 다양한 프로그램을 실시한다는 시스템입니다. 소주 시음 프로그램이 패션매장에서 개최되면 소주를 좋아하는 남성도 보통은 방문하지 않는 패션매장을 방문하게 되겠지요. 거기서 마음에 드는 브랜드를 발견할지도 모릅니다. 다양한 형태의 프로그램이 개최되는 것이 백화점에 오는 사람, 백화점 안에서 돌아보는 사람을 늘리는 것으로 이어집니다. 2010년 4월 오픈할 때에는 약 80개 점포와 더불어 20개의 프로그램이 개최됐습니다.

3 가든의 이용에 관한 워크숍
4 지역 NPO에 의한 가든에서의 활동

가든 운영의 틀

마루야 본사에는 가든의 출범부터 커뮤니티의 조정 역할을 하는 '코디네이터'라고 하는 스태프가 2명 있습니다. 코디네이터는 마루야가든즈의 오픈 직전에 가고시마시내의 NPO나 서클단체 등 50개가 넘는 단체의 이야기를 들어 유망한 40개 단체를 가든 출범 워크숍에 초청했습니다. 모두 4번의 워크숍에서는 마루야가든즈의 콘셉트의 설명, 공사중인 가든의 시찰, 프로그램 짜기, 필요한 설비의 검토 등을 했습니다. 가든을 이용하기 위한 룰 만들기, 이용료 등도 서로 대화를 통해 결정됐습니다.

또한 가든에서의 활동을 희망하는 커뮤니티의 제안을 확인해 중립적인 입장에서 조언하는 '위원회'라는 조직이 만들어졌습니다. 위원회는 가고시마대학 교수, 덴몬칸지구의 상점가 조합장, 가고시마시청 시민협력과 과장, 마루가든즈 점장, 마루야 본사 사장, 아트디렉터, 커뮤니티 디자이너 등 7명으로 구성돼 있습니다. 다양한 분야의 조언가가 실천적인 조언을 함으로써 가든에서의 프로그램을 충실하게 만들고 있습니다.

개인으로도 참여할 수 있는 컬티베이터

지역에서 활동중인 단체에 소속하지 않아도 개인으로 마루야가든즈에 관여하고 싶다고 생각하는 사람들이 많다는 사실도 알았습니다. 그래서 개인이라도 관여할 수가 있는 '컬티베이터(가든을 경작하는 사람)'의 시스템을 만들기로 했습니다. 가든에서 전개되는 프로그램의 PR, 옥상정원 등의

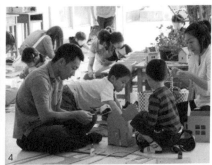

유지관리, 아이들에게 책을 읽혀주는 등 마루야가든즈의 운영을 지원하면서 각자가 하고 싶은 것을 실현하게 하는 시스템입니다.

컬티베이터의 첫 시도로 '리포터'를 모집해 그 양성강좌를 개설했습니다. 마루야가든즈에서 실시되는 프로그램의 정보발신 역할을 맡고 있습니다. 마루야에 흥미가 있는 사람, 덴몬칸을 번창하게 하고픈 사람, 사진 찍는 법이나 글쓰기 방법을 배우고 싶은 사람 등 27명이 모였습니다. 양성강좌에서는 마루야가든즈의 역사·개요, 사진 찍는 법, 글쓰기 방법, 정보발신 요령, 리포터의 팀워크 만들기 등을 배웠습니다. 이 강좌에서 나온 리포터는 다양한 프로그램을 취재해 웹매거진에 리포트해주었습니다. 또 마루야가든즈에만 머물지 않고 덴몬칸지구나 가고시마시의 정보발신에도 힘을 발휘하기 시작했습니다.

5 자유학교 아이들의 야채판매
6 아름다운 사진으로 휴일에 야외스포츠 즐기는 법을 제안
7 가든 참가희망단체에 조언하는 위원회
8 마루야가든즈의 매력발신을 담당하는 리포터 양성강좌

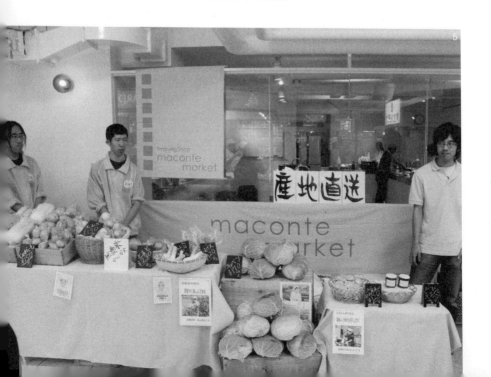

마을에 없어서는 안 될 백화점으로

마루야가든즈의 내부 모양은 매일 변화합니다. 마루야가든즈에 가면 가슴 두근두근거리는 것들을 만납니다. 가든에는 백화점 고객인지 운영측의 시민인지 누구인지 모르는 사람들이 모여 즐겁게 프로그램에 참가하고 있습니다. 자유학교의 아이들이 판매하는 야채에는 고정팬이 오기 시작했습니다. 지금까지 기간을 정한 이벤트판매였던 흙으로 되돌리는 에코 소재로 만든 옷 '에코마코'는 이웃 셀렉트숍의 눈에 띠어 상시판매되게 됐습니다. 가고시마대학의 대학생이 자원봉사자로 가든의 야채판매 부스를 디자인해 주었습니다. 다양한 사람의 만남이 새로운 활동을 낳고 있습니다. 고객과 입점자 그리고 커뮤니티가 연결되는 장소, 덴몬칸지구에 있어 '없어서는 안 될 백화점'을 지향해 마루야가든즈는 나날이 진화를 계속하고 있습니다.

(사업주체 주식회사 마루야 본사 / 취재·집필 니시가미 아리사(西上ありさ))

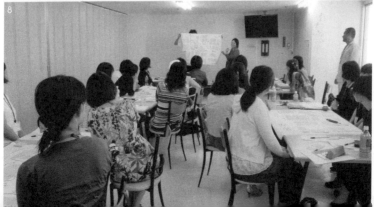

자립한 다세대가 더불어 사는 콜렉티브 하우스

스가모플랫*

도쿄도

'가능성의 집', 콜렉티브 하우스

"밥이 다 됐어요–". 즐거운 공기에 이끌려 모여오는 주인들. 시끌벅적한 식탁 주변에 잘 어울리지 않는 아이들을 상대해주는 남성……. 언뜻 보아 대가족의 단란하게 보이는 풍경도, 늘어진 식사도, 가족이 아닌 다른 사람의 손에 의한 것입니다. 남성도 아이들 아빠는 아닙니다.

여기는 0세부터 50대, 혼자 사는 젊은이부터 가족 딸린 사람들까지 어른 15명과 아이들 5명이 더불어 사는 '콜렉티브 하우스'입니다. 콜렉티브 하우스란 독립한 주택과 달리 다채로운 공용공간을 갖고 거주자가 생활의 일부를 공용·분담해 살아가는 주거의 형태입니다. 개인 프라이버시는 존중되면서 '모두가 얼굴을 안다'고 하는 크게 안심하고 가사육아 등의 도움을 얻을 수 있는 생활입니다. 북유럽에서는 개개 생활로서는 얻을 수 없는 체험이나 인간관계를 얻을 수가 있다고 하는 의미에서 콜렉티브 하

* 역주: 'Flat'의 일본식 표기로 한 층에 한 세대만 사는 형식의 아파트를 일반적으로 말한다. '스가모(巢鴨)'는 도쿄도 도시마구에 있는 역을 중심으로 한 거리이름이다.

1 공용테라스에서 모두가 함께하는 원예 키우기
2 콜렉티브 하우스 '스가모플랫'의 평면도

우스는 '가능성의 집'이라고 불립니다.

생판 모르는 남이라도 커뮤니티가 만들어주는 주거

스가모플랫은 도쿄도 도시마(豊島)구의 14층 빌딩 2층 부분을 전유하고 있습니다. 원래는 도시마구의 아동관이었던 공간을 리노베이션한 것입니다. 설계단계에서부터 거주희망자가 모여 NPO 콜렉티브하우징사의 지원 아래 약 20차례 워크숍을 실시했습니다. 통상은 임대집 만들기에 거주자가 참가하는 법은 없습니다. 이 독특한 과정을 통해 거주자도 '모두가 자신들의 생활을 꾸며보자'는 의미를 실감해 커뮤니티의 기초가 가능해졌습니다.

전체 11가구의 거실 배치는 공유형태 가구부터 원룸, 방 2개까지 다양합니다(월세는 5~14만엔대까지). 목욕탕·화장실·부엌은 각방에 있고 거실·부엌·아이공간·세탁공간·테라스 등 공용 공동공간을 마음껏 이용할 수 있습니다. 세탁기·청소기나 신문구독 등 개인이 전유할 필요가 없는 것은 주민공동으로 구입·이용하고 있습니다.

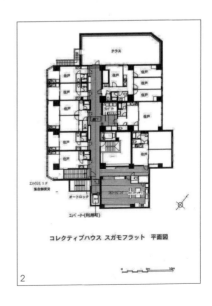

コレクティブハウス スガモフラット 平面図

2

생활은 항상 변해가고, 계속 만들어나가는 것

스가모플랫에서의 일상은 거주자조합(스가몬즈)에 의해 자율적으로 운영되고 있습니다. 거주자는 커몬 밀(공동 식사 운영) 담당, 공동공간의 청소당번, 매월 한번 월례회나 자율운영을 위한 활동그룹 참여 등의 역할을 맡고 있습니다. 생활에 필요한 룰도 월례회에서 서로 이야기해 스스로 결정합니다. 룰이라곤 해도 유연하게 운영하기로 하고 있습니다. 어떤 주거자의 말을 빌리면 "할 수 없다는 것을 할 수 있는 것으로 바꾸면 된다"고 하는 것이 공통인식입니다. 결국 구속하는 것이 아니라 모두의 쾌적한 생활에 맞춘 룰은 항상 진화해 갑니다.

'지역의 활성화'를 위한 주체적인 활동을 하고 있는 활동그룹은 한사람이 한점 식재료를 갖고와서 모두가 요리하는 '모두의 식탁, 스가모의 고향집'이나 지역에서 아이를 키우는 엄마를 지원하는 '육아중에 휴식' 등 지역 주민을 불러들이는 이벤트를 매월 기획해 인근 주민과의 교류도 추진하고 있습니다. 시작부터 4년반을 맞이하는 스가모플랫. 거주자가 소중하게 길러온 이 '가능성의 집'은 지역사회와 연결해 공생하는 미래의 주거로 진화를 계속하고 있습니다.

(사업주체 헤와(平和)부동산주식회사·NPO 콜렉티브하우징사/
취재·집필 니시베 사오리(西部沙緒里))

3 공동거실에서 한 달에 한 번 있는 월례회
4 커몬 밀 당번으로 식사를 만드는 남성거주자
5 이웃이 참가한 '모두의 식탁·스가모의 고향집'

28 2만 7천 명의 성주가 고성(古城) 부흥

KEY DESIGN

1구좌 성주제도

구마모토현 구마모토시

구마모토사람의 자부심 회복을 위한 구마모토성 복원계획

1997년. 금융기관의 파탄을 계기로 일본 전체가 활기를 잃어가고 있었습니다. 그런 가운데 구마모토(熊本)의 문화나 구마모토사람의 자부심을 되찾고 지역을 활기차게 하고자 구마모토의 역사를 상징하는 구마모토성 축성 400주년을 겨냥해 고성을 복원할 계획이 시작됐습니다. 가토 기요마사(加藤清正)가 축성한 성곽 전체(98ha)를 30년~50년 걸쳐 정비한다고 하는 장대한 계획입니다. 중요문화재 복원에 있어서는 자료의 유무가 성공과 실패를 좌우한다고 합니다. 그 점, 구마모토성은 매우 많은 것을 갖고 있습니다. 그림지도나 고문서를 비롯한 자료가 많이 남아있기 때문에 사실(史実)에 기초한 역사적 건조물의 복원이 가능했습니다. 이러한 대대적인 복원(제1기)에 필요한 비용은 약 89억 엔으로 시산됐습니다(구마모토시 부담분은 45억엔).

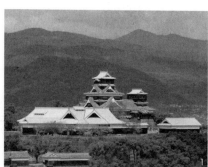

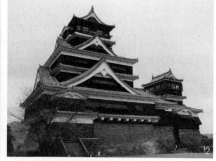

지혜를 짜내 만들어낸 '1구좌 성주제도'

그러나 시의 예산만으로는 이 비용을 도저히 감당할 수가 없습니다. 거기서 그 6분의 1에 해당하는 15억 엔을 기부로 모으기로 했습니다. 그러나 간단히 모을 수 있는 액수는 아닙니다. 구마모토성과 구마모토시 직원이 지혜를 짜내 '1구좌 성주(城主)제도'를 만들어냈습니다. 1구좌 1만엔으로 성주로 영대장(永代帳)(구마모토성에 기부한 사람들의 이름을 기록한 대장)에 이름이 영구 보존되고 천수각(天守閣)에 방명판(성주의 이름을 기재한 판)이 게시됩니다. 거기에 이름을 올리는 것과 특전에 끌려 10년간 약 2만 7000명의 성주, 12억 6000만 엔의 기부가 모여졌습니다. 기부를 한 것은 지역사람들만이 아닙니다. 역사 붐도 뒷받침이 돼 전국 그리고 해외에서도 기부를 모으는 것에 성공한 것입니다. 그 결과 아름다운 석축, 창건시 모습을 재현한 혼마루고텐(本丸御殿)*, 해발 50m로 솟아난 천수각, 그리고 성루 여러 곳이 복원 가능하게 됐습니다. 도쿄 디즈니랜드의 2배 가까운 녹음이 풍부하고 광대한 부지와 사실(史實)에 충실한 건축으로 관광지로서의 매력이 크게 향상된 것입니다.

* 역주: 가토 기요마사(加藤淸正)에 의해 창건돼 행정의 장, 생활공간으로 이용됐으며 메이지 시대에 소실됐다.

1 구마모토성 외관
2 구마모토성 천수각
3 성주증(城主證)
4 성주카드

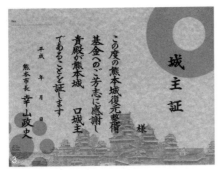

구마모토성의 새로운 도전

2008년에는 입장자수가 200만 명을 넘어 구마모토성은 입장자수 일본 제일의 성이 됐습니다. 2009년부터는 새 '1구좌 성주제도'가 시작됐습니다. 새 성주에는 구마모토성이나 주변에 있는 옛 호소카와교부 저택(細川刑部邸) 및 시내 14개소의 유료시설에 무료 입장할 수 있는 '성주카드'가 증정됩니다(1구좌로 1년간 유효). 카드를 계기로 국내외에서 구마모토에 관광을 오고 싶어 하는 그런 생각도 받아들이고 있습니다. 목표액은 10년간 7억 엔입니다. 2011년 5월 현재 이미 4억 5000만 엔을 넘었습니다. 순조롭게 모이고 있는 반면, 제1기와 비교하면 한사람당 기부액은 감소하는 경향이 있기에 구마모토성에서는 새로운 성주 확보를 위해 성주만이 상품 추천에 참가할 수 있는 보물찾기 게임을 개최하는 등 구마모토 성주의 부가가치를 높이는 노력을 게을리하지 않고 있습니다.

구마모토성의 복원에서 시작된 '1구좌 성주제도'는 전국으로 확대돼 교토부(京都府)의 니조성(二条城)*, 후쿠이(福井)현의 오바마성(小浜城)**을 비롯해 많은 성의 복원에 이용되고 있습니다.

(사업주체 구마모토현 구마모토시/ 취재·집필 스미 메구미(角めぐみ))

* 역주: 1602년 도쿠가와 이에야스의 명으로 교토에 세워진 성이다.
** 역주: 에도시대에 오바마(小浜)시에 있던 성이다.

5 천수각에 성주의 이름이 남겨진 방명판
6 구마모토성 내부: 쇼군노마(昭君之間)(역주: 혼마루고텐(本丸御殿) 가운데서도 가장 격식이 높은 방으로 번주(藩主)의 거실 또는 접객장소로 사용된 곳으로 여기서 쇼군(昭君)은 중국 전한(前漢)시대, 흉노에 시집간 비극의 미녀 왕소군(王昭君) 이야기가 벽 등에 그려져 있다.)
7 구마모토성 내부: 구라가리(闇り通路)(역주: 혼마루고텐은 2개의 석축을 걸치도록 지어져 있기 때문에 지하통로를 가진 특이한 구조로 돼 있는데 고텐으로 가는 정식 입구로 '지하통로'라 할 수 있다.)
8 구마모토성 내부: 오미다이도코로(大御台所)(고야구미(小屋組)를 올려다봄)(역주: 오미다이도코로(大御台所)는 선대장군(先代将軍)의 부인을 높이 이르는 말이다. 고야구미는 지붕의 골조를 말한다.)
9 구마모토성 내부: 스키야(數寄屋)(역주: 16세기 아쓰치모모야마(安土桃山)시대에 나타난 다실(茶室)을 말한다.)

29
KEY DESIGN

지역사람들이 당일치기로 요리를 만들어 서로 돕다

일일셰프

미에현 욧카이치시 등

음식점을 매개로 한 커뮤니티가 사라지고 있다

낚시를 좋아하는 사람들이 모이는 이자카야(居酒屋)*, 아이가 모이는 다가시야(駄菓子屋)** …. 예로부터 음식점은 지역사람들이 모여 커뮤니티를 만드는 기능을 갖고 있었습니다. 식사만 제공하는 것이 아니라 커뮤니티 만들기를 위한 레스토랑을 만들어야 하지 않을까? 미에현에서 자연식 레스토랑을 경영해오던 가이잔 히로유키(海山裕之) 씨가 새로운 레스토랑 만들기를 모색하기 시작한 것은 2000년 경이었습니다.

커뮤니티를 재생하는 시스템 '일일셰프 시스템'

지역 사람들이 자발적으로 참가할 수 있는 커뮤니티 레스토랑을 만들자고 하는 생각에서 나온 것이 '일일셰프 시스템'. 하나의 레스토랑에서 프로 요리인이 아닌 지역 주민이 당일치기로 하는 시스템이다. 매상의 70%

* 역주: 주류에 딸린 요리가 제공되는 음식점 또는 주점을 말한다.
** 역주: 초등학생 또는 중학생을 상대로 한 가격이 싼 과자 완구 소매점을 말한다. 에도시대부터 잡곡, 물엿 등을 재료로 만든 서민 과자점에서 나왔다.

1 조리풍경
2 일일셰프 1호점 '고라보야'

를 셰프가 받고 나머지는 레스토랑의 운영비로 돌립니다. 1호점 '고라보야(こらぼ屋)는 2001년에 미에현 욧카이치시 상점가에서 오픈했습니다. 최초에는 셰프를 모으는 데 애를 썼습니다. 지인에게 "요리를 잘 하는 부인을 소개해주시면 어떻겠습니까?"라고 부탁해 어쨌든 1주일 계속 할 수 있도록 7명의 셰프를 준비했습니다. 처음에는 간판도 메뉴도 없는 상태. 그러나 서서히 지역언론에 평판이 좋게 나서 3년 뒤에는 항상 자리가 가득 차는 인기점포가 된 것입니다. 등록셰프도 80명까지 늘어 생선가게의 주인이 회정식을 하는 등 지역과의 관계가 줄어들었던 상점가 사람들도 참가해주게 됐습니다.

일일셰프 시스템에는 몇 가지 룰이 있습니다. 하나는 셰프로서 활동할 수 있는 것은 2주에 1번만으로 각회 800엔짜리 점심 20명분을 제공하는 것입니다. 또 하나는 2명 이상이 주방에 들어가야 하는 것입니다. 이것이 커뮤니티를 만드는 틀거리의 하나입니다. 혼자서 과묵하게 요리하는 것은 안 됩니다. 기본적으로는 셰프가 어시스턴트를 준비합니다만 상황이 여의치 않은 경우도 있습니다. 그 때에는 점포가 다른 셰프나 어시스턴트를 코디네이트해주었습니다. 모르는 사람끼리 공동작업을 함으로써 새로운 관계가 만들어지는 것입니다.

어느 때 따로따로 등록해 셰프를 시작했던 여성 2명이 우연히 같은 주방에 들어간 적이 있었습니다. 2사람 모두 일일셰프 이념에 공감해 등록했기에 곧 의기투합해 둘이서 새로운 카페를 열게 됐습니다. 개업 후 1개월

3 붐비는 점내 풍경
3 | 4 셰프의 근무일정표

간은 등록했던 다른 셰프들이 교대로 도와주러 왔습니다. 어느새 서로 도와주는 커뮤니티가 생겨난 것입니다.

등록셰프는 400명. 전국으로 확산되는 새로운 커뮤니티

1호점을 오픈한 지 10년이 지난 지금은 가맹점이 전국에 20개 점포 이상, 등록셰프도 400명을 넘어섰습니다. 20명분을 팔아도 셰프 수중에는 조금밖에 남지 않습니다. 비즈니스의 논리로는 납득이 안 되는 시스템이 지지를 받는 것은 사람들이 커뮤니티를 구하고 있다는 사실의 표현입니다. 셰프 이외에도 일일목수, 일일뮤지션, 일일교사 등 자신의 기술을 다른 사람에게 제공하는 '일일' 시스템도 생겨나고 있습니다. 서로 도와가는 커뮤니티의 재생을 지향해 일일셰프 시스템이 조용히 전국으로 확산되고 있습니다.

(사업주체 고라보야 / 취재·집필 스미 메구미(角めぐみ))

5~6 조리풍경
7~9 다양성이 풍부한 점심

30
KEY DESIGN

시민의 창조력으로 사회과제에 도전한다

issue+design

효고현 고베시 등

사회 과제에 시민의 창조력을

항구, 야경, 고급주택지……. 고베는 멋지고 세련된 거리라고 하는 이미지가 있습니다. 한편 고베대지진의 직격, 거듭되는 수해, 신형 인플루엔자 최초 발생 등 사회과제가 넘친다는 다른 면이 있다는 사실을 알고 계신가요? 고미야마 히로시(小宮山宏) 도쿄대학 전 총장은 일본을 '과제선진국'이라고 불렀습니다. 같은 의미로 고베는 일본 가운데서도 '과제선진도시'라 할 수 있습니다. 선진국, 선진도시야말로 세계에 앞서 과제에 도전해 극복할 수 있는 기회가 있다. 그러한 긍정적 사고에서 이 프로젝트가 시작됐습니다. 고베를 일본에 넘치는 사회과제를 시민이 가진 창조적인 디자인의 힘으로 해결해 안심하고 살아가는 사회로 만드는 것. 그것이 이 프로젝트가 지향하는 것입니다. 주역이 되는 것은 디자인 전문가가 아닙니다. 한사람 한사람의 시민입니다.

1 여성이나 아동에게 '자신의 몸을 지키도록' 주의를 촉구하는 '슈슈'
2 시민으로부터의 제안이 올라오는 issue+design 홈페이지

피난소, 먹을거리의 안전성, 자전거통로, 주택인내성+design

2008년부터 개시된 프로젝트는 과거 4가지 사회과제에 노력해왔습니다. 최초의 주제는 '피난소+design'. 대지진 발생시의 피난소(학교 체육관)에서의 과제 해결을 목적으로 했습니다. 2010년에는 3가지 주제가 동시에 행해졌습니다. 생산자와 소비자 간에 벽이 있는 식품유통의 과제 해결에 도전하는 '식품유통+design'. 쾌적·안전한 자전거통근을 실현하기 위한 '자전거통근++design', 다가올 지진에 대비해 주거의 인구성을 높이는 '주택내진화(耐震化)+design'. 매년 다양한 이슈로 노력하고 있습니다.

공창(共創)→경쟁→실현의 프로세스

이 프로젝트의 특징은 참가자가 함께 서로 창조해내는 워크숍형식과 서로 경쟁하는 경연형식을 융합하고 있는 것입니다. 프로젝트의 전반은 각 주제에 관해 전국 각지에서 누구나 참가할 수 있는 워크숍이 열립니다. 웹사이트나 트위터를 활용해 전 세계에서 참가 가능한 온라인워크숍도 합니다. 후반은 경연형식으로 자유로이 아이디어를 모읍니다.

또 하나 특징은 프로젝트를 통해 나온 디자인을 실용화로 연결시키는 것입니다. '피난소+design'에서 나온 2개의 디자인이 동일본대지진의 지원

으로 활약하고 있습니다. 하나는 158쪽에 소개한 자원봉사자지원을 위한 '가능합니다 제킨'입니다. 또 다른 하나는 자연재해 시에 발생하기 쉬운 여성이나 아이들에 대한 폭력을 방지하기 위한 '주의환기 슈슈'입니다. 지진재해 때에 이러한 슬픈 현실이 있다는 것을 여성이나 아동이 이해하고 주변에 전하여 스스로 경계를 게을리하지 않기 위한 커뮤니케이션 룰입니다. '식품유통+design'에서 생긴 '식품위생관리지(紙)'는 실용화를 향한 실험단계입니다. 냉동고 안에 유효기한이 돼 폐기되는 식품을 줄이기 위해 슈퍼 등에서 발행되는 영수증의 표시순을 유효기간이 가까운 순으로 배열해 순차적으로 표시합니다. 영수증을 보는 것만으로도 유효기한이 가까운 것을 일목요연하게 알 수 있습니다. 그 영수증을 냉장고 문에 붙여 식품을 다 먹었을 때 지워나가며 식품을 관리합니다.

issue+design으로부터는 계속 사회과제 해결을 위한 새로운 프로젝트가 만들어지고 있습니다. 2011년 7월부터는 '지진재해 부흥+design'이 시작됐습니다. 고베의 부흥경험과 도호쿠 재해지역의 미래상을 그려 실현을 위해 필요한 아이디어를 제안할 예정입니다.

(사업주체 issue+design실행위원회 / 취재·집필 가케이 유스케(筧裕介)

3 피난소+design워크숍 풍경
4 피난소+design 경연 때의 프리젠테이션 풍경
5 유효기한이 끝난 식품을 줄이는 식품위생 관리지
6 '가능합니다 제킨'의 원형 '기술공유카드'

PART

03

지역을 바꾸는 디자인

3부는 3개의 장으로 구성돼 있습니다. 1장에서는 2부에서 소개한 것처럼 디자인을 기획해 실행하기 위해 필요한 사고의 유형, 디자인사고의 기초적인 사고방식이나 몸에 익혀야 할 기술을 소개합니다. 지역을 바꾸기 위해 지역주민과 행정직원이 배워야 할 필요가 있는 사고유형입니다.

2장에서는 지역을 바꾸는 디자인의 주체가 될 커뮤니티의 역할과 그것을 만들어 내는 방법을 소개합니다. 주민이 지역과제를 해결하기 위해 모여 논의하고 기획을 짜서 실행으로 옮긴다. 그러한 주민의 주체적인 커뮤니티를 디자인할 수 있는지 여부가 지역의 미래를 좌우하는 시대입니다. 마지막 3장에서는 행정에 초점을 맞춥니다. 지역을 바꾸는 활동에 주민이 주체적으로 관여하는 것이 요구되는 시대에 행정은 어떤 역할을 해야 할까요? 고베대지진을 경험해 많은 과제를 해결해가면서 오늘에 이른 고베시의 사례를 통해 지역을 바꾸는 행정의 역할을 논합니다.

지역을 바꾸는 디자인 사고

가케이 유스케(筧裕介)

지역에 디자인이 요구되는 시대

지역에는 과거에 경험한 적이 없을 정도로 복잡하고 난해한 이슈(사회과제)가 넘쳐나고 있습니다. 1장에서 소개한 20가지 이슈는 어느 것도 단독으로 존재하는 것이 아닙니다. 가령 인구감소의 배경에는 결혼·출산·육아 문제가 있습니다. 평생미혼율이 높아지고 있는 원인의 하나로 고용불안을 들 수 있습니다. 고용불안은 치안의 악화나 자살자의 증가로 이어집니다. 다양한 이슈가 복잡하게 얽혀있고 문제의 본질이 숨어있어 해결책을 찾기가 어려운 시대인 것입니다.

지역 인구든 세수든 모든 게 늘어나는 '성장'의 시대에는 해결이 필요한 '문제'도, '정답'도 확실했습니다. 교통체증의 완화를 위해 도로를 건설하고 주택부족 해소를 위해서 거리를 교외로까지 넓히고, 관광객 유치를 위해서 대규모 오락시설을 건설해왔습니다. 그 '정답'을 가능한 한 확실히 답하는 것이 지역과 행정에 요구돼 왔습니다. 그러나 '성장'에서 '성숙'으로 무대가 바뀐 일본에서는 과거의 '정답'이 환상이었다는 사실이 드러났습니다. 그렇지만 해결해야 할 '문제'조차 찾지 못한 채 많은 지역이 고민하고 있습니다. 그러한 시대의 지역에서 요구되는 것이 디자인인 것입니다.

우리는 디자인을 다음과 같이 정의합니다.

• 문제의 본질을 단번에 알아채, 거기에 조화와 질서를 부여하는 행위
• 아름다움과 공감으로 많은 사람들의 마음에 호소해 행동을 환기하고
 사회에 행복한 운동을 일으키는 행위

디자인이란 복잡한 사회과제에 직면한 지역이 풀어야 할 본질적인 '문제'를 파악하는 행위. 주민의 마음에 호소해 행동을 환기하고 모두가 행복한 기분이 되는 '납득해(納得解)'를 만들어 내는 행위인 것입니다.

시민디자이너의 탄생

디자인이나 디자이너라고 하면 아무래도 건축, 프로덕트, 웹 등의 형태를 만드는 행위, 만들 수 있는 특수한 능력의 소유자라는 것을 상상하기 마련입니다. 그러나 결코 그렇지는 않습니다. 산부인과·소아과 의사에게 감사의 마음을 표현하는 '고마워요 카드', 문화유사 복원을 위한 '1구좌 성주제도', 자살예방을 위한 '우울증방지 종이연극' 등 지자체 직원이나 시민에서부터 사회과제를 해결하는 아름다운 디자인이 계속 생겨나고 있습니다. 전문가들만이 힘을 발휘하는 시대는 아닙니다. 사회 현실을 직시해 복잡하게 얽혀있는 요인을 풀어 문제의 본질에 접근할 수 있으면 누구나 사람 마음에 호소할 수 있는 아이디어를 만들어 사회를 움직일 수 있는 것입니다. 지극히 평범한 시민이 지혜를 짜내 디자인의 힘을 빌어 그러한 시민디자이너가 지역을 바꾸는 시대가 이미 시작되고 있습니다.

디자인사고란

전문디자이너, 시민디자이너를 불문하고 디자이너가 몸에 익히고 있는 사고유형, 그것이 디자인사고입니다. 디자인사고로 일반적인 사고방식이나 행동을, 행정이나 경영의 세계에서의 일반적 사고(행정적 사고)와 비교해 정리한 것이 다음의 표입니다.

직감적·신체적(←──→ 논리적·분석적)

행정에 있어 사업의 기획, 의사결정에서는 논리적·분석적 사고가 중요한 것에 비해, 디자인사고에서는 직감적·신체적 사고가 요구됩니다.

논리적·분석적 사고란 머리로 생각해 논리정연하게 결론을 이끌어내는 스타일입니다. 연역법, 귀납법이 그 대표적인 것입니다. 연역법이란 일반적인 이론에서 특수한 것을 추론해 결론을 이끌어내는 스타일입니다. 온실가스 배출량을 추계하는 공식으로 지역의 배출량을 측정한다고 하는 것이 여기에 해당합니다. 귀납법이란 개개의 구체적인 사례에서 일반적으로 통용되는 원리·법칙을 이끌어내는 스타일입니다. 각 가정의 배출량을 측정해 배출량이 많은 주택유형이나 세대의 법칙을 이끌어내는 것이 이에 해당합니다. 이러한 논리적·분석적 사고에서 활용한 '머리'에 더해 '손·발·귀·코·입' 등 신체 전체, 그리고 신체를 통해 입력된 정보에 반응하는 '마음'을 최대한 사용하는 사고유형입니다. 배출량 감축을 위해 논리적인 분석 결과로부터 에너지절약가전제품이나 에코카의 구입에 보조금을 지원해도 주민의 본질적인 생활양식이 바뀌지 않는다면 시책 종료후에 원래대로 돌아가버립니다. 거기서 직감적·신체적 사고가 힘을 발휘합니다. 가정에서의 전기 사용방법, 일하는 방법, 자가용차의 사용방법 등 생활 현장을 관찰해 주민의 의견에 귀를 기울임으로써 사람들의 행동을 바꾸는 해결책이 보입니다. 근년, 정착된 쿨비즈니스(Cool Business)가 그 일례입니다. 여름철에도 셔츠 착용이 반의무화돼 있는 일본의 비

디자인사고란

디자인사고	←──→	행정적 사고
직감적·신체적	스타일	논리적·분석적
개별 현장 중시	원칙	일반원칙 중시
네트워크형 조직	조직	미라미드형 조직
백케스팅(Backcasting)	시간축	포케스팅(Forecasting)
소프트(코어)	아웃풋	하드(물건)

즈니스업계에서 노셔츠·노타이라는 비즈니스 스타일은 자연적으로 받아들여져 냉방 사용에 의한 배출량 감축에 공헌하였습니다. 이것은 남성비즈니스맨의 여름의 행동이나 괴로움을 신체적으로 이해했기에 나온 아이디어입니다.

부모아이 건강수첩(188쪽)에 게재된 정보는 9할은 종래의 모자 건강수첩과 같습니다. 엄마에게 '모자 건강수첩에 실렸으면 하는 정보는?'이라고 물어본 바 많은 목소리가 들어왔습니다. 그러나 그 대부분이 종래의 수첩에 씌어져 있는 것이었습니다. 게재된 소중한 정보가 읽혀지지 않고, 관심을 받지 못하고 있었던 것입니다. 부모아이 건강수첩에는 필요한 정보를 직감적·신체적으로 전달해 찬찬히 읽고 싶다는 마음이 생기게 하는 연구가 들어가 있습니다.

개별 현장 중시(⟵⟶ 일반원칙 중시)

비즈니스 세계처럼 마을 만들기나 지방행정의 세계에도 해설서는 다수 존재합니다. 온실가스 배출량의 감축방안을 기획하기 위해서는 참고서나 인터넷을 통해 일반적인 원리 원칙을 배우면 겉보기엔 그럴싸한 계획을 세울 수 있을 것입니다. 콤팩트시티, 에코주택, 바이오가스, 들어본 적이 있는 단어가 가득한 지구온난화대책이 세워집니다. 그러나 사회과제는 지역의 현장에서 일어나고 있습니다. 거기서 일어나고 있는 것은 멀리서 보면 전국 어디서나 똑같은 것처럼 보이지만 과제의 본질은 각양각색입니다.

시마네현 아마정(220쪽)은 제법 많은 사업으로 지역 활성화에 성공한 것으로 알려지고 있는 지자체입니다. 지역특산품의 브랜드화, I턴 유치, 산업진흥 등 밖에서 보면 외딴섬 진흥의 교본처럼 보입니다. 그러나 지역 현장에서 주민과 행정직원의 소리를 들어보면 많은 과제가 보이게 됩니다. 그 하나가 I턴·U턴간의 벽입니다. 또 I턴이 늘어나 활기가 생기고 있는

반면, 고령자 단독세대가 급격히 증가해 지역에서 고립하기 쉬운 상황에 놓여있습니다. 지역 실정에 세심하게 눈을 뒀기에 발견할 수 있는 과제였습니다. 노숙자대책이라고 하면 침상이나 식사, 일터 제공이 일반적입니다. 그러나 빅이슈기금은 대도시권에 언뜻 보아 노숙자로 보이지 않는 젊은이 노숙자가 늘어나고 있는 것, 그들이 중고령 노숙자와 달리 노숙 생활방법이나 탈출방법을 알지 못하는 것을 과제로 잡아 노숙탈출가이드(196쪽)를 작성했습니다.

일반원칙은 이해돼도 거기에 구애받지 않고 각 지역 현장에서 일어나는 현상을 확실히 파악해 사람과 이야기해 그 본질을 찾아내는 것이 디자인사고의 원칙입니다.

네트워크형, 수평협업형(←——→ 피라미드형, 계층형)

디자인이라고 하면 스튜디오에 들어박혀 고독한 디자이너가 생각하고, 그려내고, 형태로 만드는 이미지가 있을지 모르겠습니다. 그것은 틀린 것입니다. 디자인사고란 혼자서 하는 것이 아닙니다. 팀으로 하는 것입니다. 또 그 팀은 상하관계와 역할 분담이 명확한 계층적 조직이 아닙니다. 구성원이 동등한 입장에서 참가해 개인의 장점을 가지면서도 모두가 하나의 작업에 노력하는 수평협업형, 네트워크형 조직입니다. 디자인사고를 위한 조직에 관해서는 2장 '지역을 바꾸는 디자인 커뮤니티'에서 상세히 설명합니다.

백케스팅(←——→ 포케스팅)

지역을 바꾼다, 지역의 과제를 해결한다는 것은 지역의 미래를 만드는 프로세스입니다. 디자인사고에서는 미래에는 2가지 유형이 있다고 생각합니다. 연장선상의 미래와 예상밖의 미래입니다. 연장선상의 미래란 현재의 연장으로 앞으로 일어날 일이 예상되는 미래입니다. 근년의 출생수와

성연령별인구, 혼인율의 데이터가 있으면 몇 년 앞까지의 출생수는 거의 예측할 수 있을 것입니다.

예상밖의 미래란 무엇이 일어날 것인지 알 수 없는, 예상할 수 없는 미래입니다. 일본의 총인구의 예측은 국립사회보장·인구문제연구소가 발표하고 있습니다만 실측 인구는 대체로 예측치(가장 가능성이 높다고 생각되는 출생률, 사망률을 전제로 한 중위추계치)를 크게 밑돌고 있습니다. 연장선상의 미래의 예측 이상의 속도로 일본의 인구는 감소하고 있는 것입니다. 그 배경에 있는 것이 예상밖의 미래입니다. 리먼쇼크와 같은 경제위기, 동일본대지진과 같은 천재지변은 주민의 생활이나 기분에 큰 영향을 주어 결혼·출산에 대해 소극적인 남성, 맞벌이세대, 불임에 고민하는 여성의 증가 등 주민의 생활양식, 가치관, 신체의 변화의 누적에도 영향을 줍니다. 거꾸로 과학기술의 진보나 육아에 대한 남성의 가치관의 대전환 등 인구증가로 연결되는 예상밖의 미래가 일어나는 경우를 생각할 수도 있습니다.

과제에 직면해 있는 경우 아무리 해도 현재의 연장선상의 냉혹한 미래를 그리기 쉽습니다(=포케스팅). 그 미래를 전제로 해서는 현상추인형의 발상에 빠져 미래를 개척하는 참신한 아이디어는 나오지 않습니다. 거기에 필요한 것이 '백케스팅' 접근입니다. 연장선상의 미래를 인식한 다음에 그렇지 않으면 달라질 지속가능한 목표가 되는 미래의 모습을 예상해 그 모습에서 현재를 되짚어 지금 해야할 것을 생각하는 방식입니다. 시마네현의 오키(隱岐)제도·도젠(島前)고교(144쪽)는 입학자수의 감소로 폐교 위기를 맞았습니다. 출생수의 감소와 지역중학교 졸업생의 본토 유출로 인해 입학자수가 더욱 감소하는 미래가 보였습니다. 그러나 거기서 관계자가 그린 것은 그 시점으로부터는 생각할 수도 없는 지속가능한 도젠고교의 아름다운 미래의 모습이었습니다. 마을 만들기나 환경문제 등에 흥미가 있는 섬밖의 중학생이 점차 섬으로 유학을 와서 섬 아이들과 절차탁마하면서 학력을 갈고, 지역 만들기 활동에 매진하는 미래입니다. 높은 학력, 지

역사랑, 풍요로운 사회경험을 통한 졸업생이 일류대학에 입학해 사회인
경험을 축적한 뒤에 지역으로 돌아와 지역경제를 담당한다. 그러한 미래
상을 그렸습니다. 이 미래를 실현하기 위해 지금 해야 할 것을 생각해 착
실히 실행한 결과 도젠고교에서는 그 성과가 나오기 시작했습니다.

소프트 중심의 코어 디자인(⟵⟶ 하드 중심의 물건 디자인)

앨빈 토플러는 『제3의 물결』에서 3가지 물결 뒤에 생겨난 3가지 종류의
사회를 그리고 있습니다. 첫 번째 물결은 농업혁명으로 생겨난 농경사회,
두 번째 물결은 산업혁명에서 생겨난 공업사회, 세 번째 물결은 정보혁명
에서 나온 탈공업화사회입니다. 각 사회에서 디자인은 다른 역할을 해왔
습니다. 농경사회에 있어 디자인이란 주로 전통공예품입니다. 도자기·직
물·농기구 등 사람 손의 기술을 응축해 생활을 윤택하게 하고 손발대신
의 역할을 하기 위해 사용됐습니다. 공업사회에서는 프로덕트디자인, 건
축디자인으로 되는 것처럼 대량생산품에 미적인 부가가치를 부여하기 위
한 것이었습니다.

지역에 있어서 디자인은 오랜 기간, 전통공예품의 디자인, 그리고 공공
건축물의 디자인 등 앞의 2가지 디자인, 즉 물건의 디자인을 의미했습니
다.

그러나 탈공업화사회의 진전으로 뚜렷한 인구감소, 재정의 악화가 더해
져 지역에서는 미술관, 병원, 공원 등 크고 하드한 것을 디자인하는 기회
가 격감하고 있습니다. 그 대신 중요성이 늘어나고 있는 것이 지역에 잠자
고 있는 인재, 콘텐츠, 기술, 산업, 공간 등의 유형무형의 자원을 조합해
만드는 지역나름의 틀짜기나 경험, 즉 코어의 디자인입니다.

마루야가든즈(228쪽)는 가든의 공간을 디자인한 것이 아닙니다. 지역의
NPO나 시민서클이 활동해 매력적인 콘텐츠를 주민에게 제공해 점차 새
로운 단체가 더해져 간다고 하는 활동체를 디자인한 것입니다. 나무 젓가

락회사(86쪽)가 디자인한 것은 국산 쓸모없는 목재의 나무 젓가락이 아닙니다. 간벌재를 활용한 나무 젓가락 만들기, 임업을 활성화하는 틀짜기, 쓰고난 나무 젓가락을 회수·재가공해 축산업, 농업, 관광업에 공헌하는 틀짜기를 디자인하고 있는 것입니다.

디자인사고란

이상을 정리하면 지역에 있어서 디자인사고란 아래와 같이 정의됩니다.

- 지역이 안고 있는 사회과제의 본질을 마음·신체·머리로 직감적·신체적으로 파악해내는 행위
- 각종 다양한 이해관계자가 더불어 지속가능한 아름다운 미래의 모습을 그려내, 지역에 잠자는 자원을 활용한 새로운 틀짜기나 경험(코어)을 창출하는 행위

디자인사고를 위한 5가지 기술

디자인사고란 일부 특수한 인재만 가능한 것이 아닙니다. 누구나 몸에 익힐 수 있는 것입니다. 몸에 익히기 위해 2가지 필요한 것이 있습니다. 그것은 '기초기술'과 '훈련'입니다. 요약하자면 스포츠와 마찬가지입니다. 축구선수는 킥, 트래핑, 슬라이딩 등의 기초기술을 지도자로부터 배웁니다. 반복해 연습해 기술을 습득합니다. 영상이나 책으로 기술을 배우더라도 반복해 연습하지 않으면 능숙해지지 않겠지요. 그 반대도 맞습니다. 이 2가지가 갖춰져서 기술이 몸에 익혀져 시합에서 결과를 낼 수가 있는 것입니다.

248쪽에서 소개된 issue+design은 사회과제의 해결을 지향함과 동시에 그러기 위해 인재를 키우는 것을 목적으로 한 프로젝트입니다. 전국 대학생 22개조 44명이 반년간 참가한 제1회 프로젝트 '피난소+design'에서는

디자인사고를 배워 실천하기 위해 다양한 것에 도전해보았습니다. 이 프로젝트를 사례연구로 디자인사고에 필요한 5가지 기초기술을 소개합니다. 참가자에게 제시된 디자인과제는 다음과 같습니다.

> 201X년, 도쿄 수도권에서 고베대지진 수준의 대지진이 발생했습니다. 어느 지역에서는 주택의 붕괴 등으로 인해 거주지를 잃은 약 300명이 인근 초등학교 체육관에 일시적으로 피난해 있습니다. 피난이라는 비상시에는 물부족, 치안의 악화, 주민끼리의 충돌 등 여러가지 문제가 생깁니다. 그것은 때로는 죽음이라는 최악의 사태에 이를 수도 있습니다. 피난소 안에서 일어나기 쉬운 과제를 명확히 해 그것들을 해결하는 디자인을 제안해주세요.

① 공감하는 기술-남의 일을 자신의 일로 만든다

사회과제 해결에 노력하는 첫걸음으로서 해야 할 것은 과제에 직면한 사람들의 마음에 공감하는 것입니다. 지역의 육아 문제에 노력한다고 합시다. 담당자인 당신에게 아이가 없는 경우도 있을 것입니다. 그렇다고 해도 자신과는 전혀 다른 경우의 사람의 문제를 해결하지 않으면 안 될지도 모릅니다. 다양한 경우의 주민의 자녀 키우기 실태, 고민이나 트러블, 지역에 대한 기대나 욕구 등을 자신에 관한 일처럼 깊이 이해해 강하게 실감할 필요가 있습니다. 즉 남이 놓여있는 상황을 완전히 '자기일화'하는 것입니다. 디자인이란 남의 마음에 호소해 행동을 환기하는 행동입니다. 마음에 호소하기 위해서는 이해하는 것만으로는 불충분합니다. 마음이 흔들리는 포인트를 발견하지 않으면 안 됩니다. 공감이 돼야 비로소 과제의 본질을 파악해 주민의 마음을 움직이는 아이디어를 만들어낼 수

가 있는 것입니다.

피난소+design이 실시된 2008년 당시는 고베대지진으로부터 14년 정도가 경과해 사람들의 머리에서 지진재해의 기억이 희미한 시기였습니다. 참가자인 대학생이 체육관 마루바닥에 밀집해 숙박하는 피난생활을 실감하기란 어려운 일이었습니다. 이러한 공감이 어려운 과제에 노력하는 경우나 비교적 우리 주변의 과제에 노력하는 경우도 공감을 깊게 하기 위해서는 3단계의 연구가 유효합니다.

1단계는 데스크 리서치(Desk Research), 즉 책상에서 할 수 있는 연구입니다. 인터넷의 검색에서도 과거 지진재해의 피난소 사진이나 상황, 체험담 등을 손에 넣을 수가 있습니다. 대형 도서관이나 지진피해지 주변의 도서관에 가면 풍부한 자료를 얻을 수 있습니다. 인터넷이나 서적을 통해 피난소에는 몇 사람 정도가 있는가? 피난기간은 어느 정도인가? 어떤 문제가 생기고 있는가? 문제해결을 위해 어떤 대책이 강구됐는가? 하나하나 필요한 정보를 입력함으로써 우선은 머리로 공감, 즉 '논리적 공감'의 단계에 이릅니다.

제2단계는 필드 리서치(Field Research)입니다. 과제의 현장을 관찰해봅시다. 실제로 과제가 생기고 있는 삶의 현장을 관찰하는 것이 이상적입니다. 학교교육의 과제라면 수업 풍경을, 아이의 먹을거리 과제라면 가정의 식탁을 보면 과제를 강하게 실감할 수 있을 것입니다. 그러나 늘 그것이 가능한 것은 아닙니다. 피난소+design에서도 실제 피난소를 볼 수는 없었습니다. 그러나 피난소가 된 초등학교나 공공시설 등을 방문하는 것은 가능합니다. 데스크 리스치로 입수한 사진이나 글들에서 머리 속에 지진재해 발생당시의 현장을 재현해봅시다. '이 체육관에 300명이 잠을 자고 있다고 하는 것은, 1인당 공간은 이 정도구나', '이웃사람과의 거리는 30cm 정도 될까?', '수유중인 엄마는 어떤 마음일까?', '정전중인 밤에는 화장실에 어떤 경로로 갈까?'. 더 깊이 알고 싶은 것이 여러 가지 떠오를 것입니

다. 종이와 모니터로부터 입력된 정보에 현장에서의 피부감각이 더해져 공감이 한층 깊어집니다. 이것이 시각, 촉각, 후각 등의 감각기관 수준의 공감, 즉 '감각적 공감'의 단계입니다.

제3단계는 휴먼 리서치(Human Research)입니다. 그 과제에 직면하고 있는 사람의 이야기를 듣는 것입니다. 피난소의 운영에 관여한 행정직원이나 피난소 생활을 경험한 사람, 여성지원 NPO스태프, 피난소 내의 회진이나 건강상담 담당 의사 등으로부터 청취를 했습니다. 머리에 정보가 입력돼 현장을 피부로 느끼고 있다면 들어본 것 같은 것이 여러 가지 있을 것입니다. 일상생활과는 다른 고민, 피난소 안의 인간관계나 다른 사람과의 심리적 거리, 여성·아동·고령자의 입장 등 각자가 노력해보고자 하는 주제에 관해 깊이 들었습니다.

정보를 머리에 입력해 현장을 보고 걸으며 피부로 느끼고 당사자의 생각이나 행동을 듣는, 이 3가지 리서치를 통해 머리만이 아닌 마음 깊은 곳에서 과제를 자기 것으로 만드는 상태, 즉 '심리적 공감'에까지 이르면 과제의 본질에 접근할 수가 있을 것입니다.

② 발견하는 기술 – 위화감을 언어화해, 과제해결의 실마리를 모은다

이어서는 디자인의 핵심이 되는 과제를 발견하는 기술입니다. 발견한다고 해도 '세기의 대발견'일 필요는 없습니다. 사회과제 해결로 연결되는 실마리(디자인과제)를 많이 발견하는 것입니다.

1 2007년 노토(能登)반도지진 때 피난소가 됐던 초등학교 체육관(이시카와(石川)현 와지마(輪島)시)

발견하기 위해 필요한 것이 전술한 3가지 리서치입니다. 발견을 위한 디자인 리서치 기법에 관해서는 다양한 서적이 출판돼 있기에 상세한 것은 그것들에 넘깁니다. 여기서는 뛰어난 리서치로부터 실마리를 발견할 때에 필요한 사고의 접근법에 관해 설명해둡니다.

리서치를 통해 논리적, 감각적, 심리적 공감이 돼 있다면 반드시 뭔가를 발견할 수 있을 것입니다. 그러나 자신이 발견한 것이 해결의 실마리가 될 수 있다고 알아차리 것은 어려운 일입니다. 알아차리기 위해 중요한 것이 자신이 느끼는 위화감입니다. 현장을 관찰해 청취를 하다보면 신경 쓰이는 것, 뜻밖에 눈에 들어오는 것, 다시 한번 듣고 싶다고 생각된 것이 여러 가지 있을 것입니다. 그것이 위화감입니다. 위화감을 가능한 한 많이 기록에 남깁시다. 기록 수단으로 사진은 뛰어납니다. 관찰하면서 조금이라도 신경쓰이는 것은 반드시 사진으로 찍읍시다. 그때는 신경쓰이는 이유를 몰라도 괜찮습니다. 이렇게 모인 위화감의 사진이나 발언을 다시 보아 신경쓰인 이유를 말로 표현해봅시다. 일러스트로 하거나 도식화

해 보는 것도 효과적입니다. 머리에 떠오른 말이나 그림을 종이에 옮겨보면 자신이 신경쓰고 있는 이유가 조금씩 정리돼 갑니다. 이것이 위화감을 발견으로 바꾸는 과정입니다. 또 팀 구성원에게 위화감을 느낀 발언이나 사진을 보여주고 의견을 교환하는 것도 효과적입니다. 여러분이 느낀 위화감을 실마리로 바꾸는 데 도움을 줄지도 모릅니다. 반복해 훈련함으로써 자연스럽게 핵심을 알게 될 것입니다. 아래가 대학생이 발견한 실마리의 일례입니다.

- 세탁이나 신체를 씻은 뒤 무심코 흘려버리는 물이 많이 있다
- 화장실을 배변 이외의 목적으로 사용하는 여성이 많다
- 아이의 놀이터가 물자, 텐트, 차량으로 뒤덮여 버린다
- 주변의 최책감에서 몸상태가 좋지 않은 것을 참고 의사에게 전하지 않는 고령자가 많다
- 주민은 주위 사람의 시선이 신경쓰이지만 완전히 격리되는 것도 남겨지는 것처럼 공포스럽게 느낀다

프로젝트 시작 당초의 각 팀은 물부족, 고령자의 몸상태, 치안의 악화 등 일반적으로 막연한 주제에 노력해왔습니다. 그 뒤 리서치를 통해 현지 상황에 공감해 문제의 본질에 접근해 이러한 해결의 실마리를 발견할 수 있게 된 것입니다. 이 실마리는 디자인 아이디어를 생각하는 토대, 또는 점프대가 되는 것입니다. 어느 정도 강력한 실마리를 발견할 수 있었는지가 최종 출력의 승패를 결정하는 것입니다.

③ 확산되는 기술-가지수를 많이 내서, 질을 높인다
'뛰어난 아이디어를 얻는 최선의 방법은 많은 아이디어를 얻는 것이다.'(라이너스·폴링)

이 말이 모든 것을 말해주고 있습니다. 뛰어난 아이디어를 만들어 내기 위한 유일하고 절대적인 방법은 가능한 한 많은 아이디어를 만들어 내는 것입니다. 그리고 많은 아이디어를 내기 위해서는 본질적인 디자인과 제(실마리)를 발견할 필요가 있습니다. 확실한 실마리에 이르기 위해서는 많은 실마리를 발견하지 않으면 안 됩니다. 즉 리서치를 통해 실마리를 확산하는, 해결 아이디어를 확산하는, 2가지 국면에서 이 기술이 필요하게 됩니다.

확산하는 기술의 하나로 일반적인 것이 브레인스토밍입니다. 알렉스 F. 오즈본에 의해 고안된 것으로, 집단으로 아이디어를 내는 회의방식의 하나입니다. 브레인스토밍에는 그 장을 창조적으로 만들기 위한 4가지 룰이 있습니다. ①비판·판단금지, ②질보다 양, ③웃음과 기발함 중시, ④ 합승·가로채기 환영의 4가지입니다. '가능할 리가 없다', '피난소의 분위기에 맞지 않는다', '기술적으로 어렵다', '돈이 든다' 등과 같이 남의 아이디어를 비판하거나 결론짓는 것을 그만둡시다. 어디까지나 확산하는 장이기에 질 좋은 것을 내는 것보다 불완전하지만 가지수를 많이 내는 것에 마음을 씁시다. 그리고 실현성 등을 도외시해도 상식 밖의 아이디어, 웃어버리는 아이디어를 소중히 합시다. 웃음을 부르는 것은 사람의 마음을 움직이고 있다는 증거입니다. 거기에 뭔가가 숨어있을지도 모릅니다. 또 남이 낸 아이디어에 편승해서 자신의 아이디어로 바꾸는 것도 환영합니다. 팀으로 아이디어를 넓히는 장이기에 자신의 아이디어가 남의 아이디어 만들기에 도움이 되는 것을 즐깁시다.

아이디어를 넓히는 브레인스토밍에서는 질문이 중요하게 됩니다. 발견한 실마리를 바탕으로 아이디어 확산의 입구가 되는 질문을 설정해봅시다. 아래가 피난소+design에서 나온 질문의 일례입니다.

● 어떻게 하면 주민 전원이 물을 소중하게 몇 번이나 돌려 사용할 수 있

을까?

- 어떻게 하면 여성 화장실의 긴 줄을 해소할 수 있을까?
- 어떻게 하면 주어진 공간에서 아이들이 안전하게 마음껏 놀 수 있을까?
- 어떻게 하면 주위 사람과 부드럽게 사귀면서도 프라이버시를 지킬 수 있을까?
- 어떻게 하면 만성질환 환자가 자신의 몸상태가 좋지 않은 것을 숨기지 않고 전달할 수 있을까?

이 단계에서의 질문은 '어떻게 하면 물부족이 해소될 수 있을까?'와 같은 추상적이고 초점이 없는 것도, '어떻게 하면 빗물을 마실 수 있을까?' 등 너무 구체적이어서 발상이 확산되기 어려운 것도 좋지 않습니다. 발상의 실마리가 될 구체적인 질문이면서 발상을 좁히지 않는 추상적인 질문이 가장 좋습니다. 이러한 질문의 답을 수많이 내는 작업을 통해 아이디어가 늘어나 서서히 답으로 접근해갑니다. '어느 정도 아이디어를 내야 좋을까요?'라고 하는 질문을 자주 받습니다. 특히 정답은 없습니다만 이렇게 답하고자 합니다. "100번 노크를 3라운드, 합계 300 정도가 하나의 기준입니다."라고.

④ 통합하는 기술―섞어서 연결하고 화학반응을 일으킨다

'옥석이 섞여 있다(玉石混交)'는 말이 있습니다. 다른 것이 들어가 섞여 있어 어수선한 것을 의미합니다. 브레인스토밍에서 생겨난 아이디어는 특히 옥석이 섞여있는 것입니다. 이 단계에서는 어느 것이 옥(玉)이고 어느 것이 석(石)인지 알 수 없습니다. '섞여 있음'의 영역 'contamination'은 언어학 용어로 의미가 비슷한 두가지 말이 섞여 있어 새로운 말이나 구절이 되는 것을 의미합니다. '도라에루(とらえる:붙들다)'와 '쓰카마에루(つかまえ

르:잡다'에서 '도라마에루(とらまえる:붙잡다)'가, '야부루(やぶる:부수다)'와 '사쿠(さ
く:쪼개다)'에서 '야부쿠(やぶく:찢다)'가 나온 것이 그 예입니다. 아이디어란 대
체로 영(0)에서 나오는 것이 아니라 A+B→C와 같이 다른 것이 서로 합쳐
져 생겨나는 경우가 많습니다. 칼의 앞끝을 잘라 칼을 새롭게 하는 유형
의 커터는 똑똑 부러지는 흑판 분필과 절단 면이 예리한 유리 파편의 융
합에서 생겨났습니다.

지금까지 확산해온 실마리, 아이디어를 섞어서 새로운 아이디어를 만들
어 내는 수법의 하나가 KJ법(문화인류학자·가와키타 지로(川喜田二郎) 씨가 고안)
입니다. 커다란 딱지나 종이에 실마리와 아이디어를 기입해 벽이나 모조
지, 카다란 책상 위에 무작위로 붙입니다. 그것을 구성원 전체가 비슷한
것을 붙여 그룹화해갑니다. 디자인사고에서는 분류하는 것 자체가 목적
이 아니기에 흔해빠진 그룹을 만들어도 상관없습니다. 조금 이질적이라
고 생각히는 물건을 저극적으로 붙여봅시다. 그러면 어쩐지 공통점이 있
을 것 같다고 생각되는 경우가 있습니다. 그 '어쩐지'라고 하는 직관이 중
요합니다. 그 공통점을 말로 표현해봅시다. 그림으로도 해도 괜찮습니다.
그려보면 점점 이해가 되는 경우가 있습니다. 친구가 당신의 마음을 대변
해줄지도 모릅니다. 섞여있다→공통점을 찾는다→말로 표현한다, 이 일
련의 과정을 반복하면 새로운 관점이 많이 생겨나겠지요.

피난소+design에서도 복수의 과제나 아이디어의 합체로 새로운 것이 많
이 나왔습니다. 어느 팀은 피난소 안에서의 자원봉사자 행동을 지탱하게
해주는 '지역화폐' 디자인을 검토했습니다. 동시에 '서로에게 고마운 마음
을 쓰는 메시지판'이라고 하는 아이디어도 나왔습니다. 이 2가지 융합으
로 생겨난 것이 '고마운 마음을 가시화하는 별모양카드'입니다. 주민 모
두에게 별모양 카드가 배포됩니다. 주민은 자신을 도와준 사람에게 메시
지를 더해 카드를 건넵니다. 카드는 축광(蓄光)가공돼 받은 카드를 체육관
벽에 붙이면 밤이 되면 별이 빛난다고 하는 시스템입니다. 고마운 마음

이 오고가는 만큼 체육관에 별이 켜집니다. 실현의 벽은 높지만 마음이 따뜻해지는 아이디어입니다. 또 '좁은 공간에서 노는 어린이용 운동기구'와 '바닥발전기술을 사용한 자가발전기'에서부터 '뛰어노는 트램플린형 발전기', '긴급시 식량비축시스템'과 '아이들이 즐거워하는 방재교육 프로그램'에서부터 '학교 안에서 피난식용(食用)동식물을 키우고, 먹을 수 있는 마을 만들기 프로그램'이 생겨났습니다. 확산된 실마리나 아이디어를 섞고, 연결해 새로운 아이디어를 만드는 데 도전합시다.

⑤ 표현한다─구체화·개량을 반복한다

아이디어의 씨가 싹을 내기 시작했다면 이어서 필요한 것은 '표현하는'기술입니다. 상업적 디자인의 세계에서는 프로토타이핑이라고 부릅니다. 손쉬운 재료를 사용해 디자인의 시작품(試作品)을 만드는 작업입니다. 아이디어를 머리 안에서 논리적·분석적으로 정치화하는 것이 아니라 신체적·직감적으로 알 수 있도록 만들어보는 것입니다.

동일본대지진 지원 툴 '가능합니다 제킨'(158쪽)은 거듭된 표현으로 진화를 계속했습니다. 오리지널 아이디어는 피난소 주민이 머리부터 끈으로 내리는 것이었습니다. 종이와 끈으로만 간단히 만들어집니다. 고베대지진의 재해 경험자 쪽에 보여준 바 이러한 말을 해주었습니다. "자원봉사자가 붙어주면 도움이 되겠지요. 무슨 일을 할 수 있는지 알 수 없는 사람이 많이 있거든요." 재해 자원봉사자의 운영에 도움이 되는 발견이었습니다.

2011년 3월 11일, 동일본지진이 발생했습니다. 급거 이 제킨을 실용화하는 프로젝트가 시작됐습니다. 재해지역 연안부 어촌이나 농촌지역이 태반으로 피난소에서 사는 재해피해자끼리는 얼굴을 아는 경우가 많다고 생각해 자원봉사자의 기술을 공유하는 툴로 자리매김했습니다. 당초의 안은 7종류의 실이었습니다. 가지수가 논의돼 우선은 가능한 한 많이 만들기로 해 21종류가 작성됐습니다. 수가 많으면 고르기가 어렵고 카드에 따라 많이 사용할수록 못쓰게 되는 일이 생기는 문제가 드러났습니다.

다양한 패턴을 시험한 결과, 적청황록(赤青黃綠)의 4가지 색이 눈에 띄기 쉽고, 재해피해자가 기술의 개요를 파악하기 쉽다고 하는 결론에 이르렀습니다.

또 끈 형식은 작업중에 흔들흔들거려 방해가 되기 때문에 옷에 붙이는 방식을 채택하게 됐습니다. 종류 다음은 크기와 붙이는 방법의 검증입니다. 당초는 명함 크기였습니다만 눈에 잘 띄지 않는다는 이유로 A5크기가 유력해졌습니다. 이어서 붙이는 방식을 검토했습니다. 옷에 부착하는

2

실을 인쇄해 재해지역까지 가져갈까 생각했습니다만 여기서 새로운 벽에 부딪혔습니다. 누가 어떻게 해서 재해지역까지 가져갈까 하는 유통의 문제입니다. 발생직후는 고속도로나 신칸센도 복구되지 않고 재난피해지로 가는 길은 제한됐습니다. 또 이 아이디어가 생겨난 계기인 고베대지진의 경우와 달리 재난지역이 매우 넓기 때문에 피난소 한곳마다 단기간에 도달시키는 것은 곤란했습니다. 이 상황에서 가능한 한 많은 재해지역에 가능한 한 빨리 도착할 수 있는 수단을 생각해본 결과 웹페이지상에 공개해 재난피해지로 가는 개인이나 단체가 자유롭게 인쇄해 지참할 수 있도록 공통된 것으로 만들자는 아이디어가 나왔습니다. 그렇게 되면 보통 종이에 인쇄해 고무테이프로 붙이는 것이 됩니다. A5판 종이에 인쇄해 옷에 붙이자 또 문제가 발생했습니다. 가슴이나 어깨에 붙이면 작업중에 신체가 움직이기 때문에 벗겨져 버리는 것입니다. 이러한 시행착오 결과 생긴 것이 A4 크기의 가로로 등에 붙이는 현행의 디자인입니다.

어쨌든 표현해봄으로써 아이디어에는 점차 문제가 나옵니다. 만약 빠른 단계에서 끈형으로 결정해 만들었다면 무용지물이 됐겠지요. 구체화하고, 개량하고, 구체화하고, 개량하는 그 반복이 아이디어를 강하게 합니다.

프로덕트나 그래픽 디자인이 아닌 경우도 반복해 표현하는 것은 중요합니다. 디자인사고의 출력은 물건이 아닌 경우가 태반입니다. 마루야가든즈의 기획에서 가든의 공간모형을 만들어도, 나무 젓가락회사가 나무 젓가

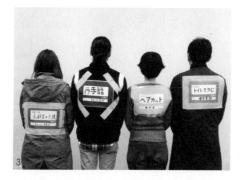

락의 시제품(試製品)을 만들어도 아이디어는 더 나아가지 않습니다. 그런 경우는 시나리오를 쓴다고 하는 방법을 취합니다. '가능합니다 제킨'에서도 시나리오를 쓰는 방법을 병용했습니다. 이 제킨을 누가 어디서 입수해 어떻게 사용하는가? 그것을 재해지역에 어떻게 보급해갈 것인가? 그러한 스토리를 가능한 한 구체적으로 그렸습니다. 나무 젓가락회사의 경우는 임업종사자, 소비자, 축산농가, 여관이나 호텔, 많은 플레이어(player) 사이를 여행하는 '와RE바시'의 이야기입니다. 영화 시나리오를 쓰는 것과 마찬가지로 디자인에 관여하는 사람들이나 사용 장면을 구체적으로 그려 봅시다. 구체적으로 하면 결점이나 의문점이 보입니다. 그 결점을 검증해 의문에 하나하나 답해 디자인을 채워갑니다.

5가지 기초기술과 팀워크

이들 5가지 기술은 디자인사고로 지역과제를 해결하기 위해 한사람 한 사람이 갈고 닦을 필요가 있는 기술입니다. 다만 혼자서는 뛰어난 디자인에 이르지는 못합니다. 어디까지나 팀워크가 기본입니다. 축구 등의 팀 스포츠가 강점과 개성이 다른 멤버의 융합으로 이뤄지는 것과 마찬가지입니다.

피난소+design에서는 대학생 2인1조로 디자인에 노력했습니다. 그 대부분은 건축, 프로덕트 등의 디자인을 전공한 2인조였습니다. 그중에는 의료와 도시계획, 간호와 건축, 교육과 디자인처럼 전혀 전공이 다른 조합의 팀도 있었습니다. 이 이종(異種) 팀은 디자인 전공 팀과 비교하면 고생을 많이 했습니다. 발견하는 데 시간이 걸리고 논의가 잘 이뤄지지 않고 아이디어가 확산되지 않습니다. 그러나 결과적으로는 큰 비약이 있었습니다. 피난소에서의 여성의 마음이나 괴로움에 다가간 아이디어, 고령자의 정보격차를 매우는 아이디어, 만성질환 환자의 수진(受診)을 도와주는 아이디어 등 다른 재능의 충돌이 디자인사고를 가속시켜 이노베이션을

낳은 것입니다. 팀의 힘은 위대합니다. 팀 멤버 각각이 5가지 기초기술을 습득하면서 '발견'에 뛰어난 멤버, '확산'을 잘 하는 멤버, 곧 '표현'할 수 있는 멤버 등 다른 기술에 뛰어난 멤버가 팀을 이루는 것이 디자인사고의 접근이라고 하는 것을 그들은 저에게 가르쳐주었습니다.

이 장에서는 사회영역에 있어서의 디자인사고를 정의해 그를 위해 필요한 5가지 기술을 소개했습니다.

디자인사고라고 하는 딱딱한 용어를 사용하고 있습니다만 이 과정은 실로 재미있는 것입니다. 지역을 걷고, 이야기를 듣고, 과제의 본질을 마음으로 느끼며 신체로 이해한다. 친구와 더불어 왁자지껄 아이디어를 만들어낸다. 아이디어는 곧 형체로 만들어서 본다.

그러한 창조적이고 떠들썩한 과정을 즐기면서 실천해주는 사람이 늘어나는 것만으로도 지역은 반드시 변할 것입니다. 어려운 시대가 계속되고 있습니다만 디자인사고가 보급됨으로써 일본이 멋진 웃음과 아름다운 디자인이 넘치는 나라가 되길 기원합니다.

2
DESIGN
THINKING

지역을 바꾸는 디자인 커뮤니티

야마자키 료(山崎亮)

지역을 바꾸기 위해서는 생활인의 힘이 필요

지금까지 본 바대로 일본은 과제선진국이라고 할 정도로 다양하고 대량의 과제를 안고 있는 나라입니다. 게다가 그들 과제는 복합적인 문제점이 얽혀있는 것이 많아 한사람의 전문가가 모두를 풀어내 해결하기란 거의 불가능한 상태가 돼버렸습니다. 나라 전체의 문제뿐만 아니라 지역에 표면화하는 문제 또한 복합적으로 얽혀있습니다. 따라서 복잡한 과제를 복잡하게 바라보고 가능한 것부터 조금씩 개선해가는 사람들이 요구되고 있습니다.

그것이 가능한 것은 그 장소에서 생활하고 있는 사람들입니다. 생활인은 그 장소에서 살아가는 데 전문가이며 보다 나은 삶을 만들어 내는 힘을 가진 사람들입니다. 그런데 많은 생활인은 그것을 이미 믿지 않고 있습니다. 뭔가 문제가 있으면 전문가에게 의뢰하면 된다, 행정에 의뢰하면 된다고 생각해버리는 습성이 배여 버렸습니다.

그러한 습성이 배여버린 것은 이 100년 정도의 일입니다. 그 이전에는 '미치부신(道普請)'*이라고 하는 말에서 보이듯이 지역의 길은 지역사람들이 수선하고 유지관리한다, 즉 모두가 힘을 모아 만든다고 하는 것이 당연했

* 역주: 넓은 의미의 길과 같은 사회기반시설을 지역주민이 만들고 유지해가는 일을 말한다.

습니다. 그것이 어느 순간엔가 "우리집 앞 도로에 낙엽이 쌓여있으니 청소해주세요."라고 행정에 전화를 거는 사람이 늘어났습니다. 모두가 힘을 합쳐 청소하는 것이 결과적으로 서로 근황을 주고받는 장이 되기도 하고 아이들의 등하교를 지켜주는 것이 되며, 점심식사를 함께 먹는 계기가 되기도 하기 마련인데 행정에 전화해 도로를 청소해달라고 한다. 그리고 이웃에 누가 살고 있는지 몰라서 불안해지고 아이들의 등하교길에 보디가드를 배치하거나 혼자서 쓸쓸히 밥을 먹거나 합니다. 이처럼 황당한 일이란 있을 수 없습니다. 조금 수고스러움을 아껴 편리한 생활을 손에 넣게 되겠지만 대신에 많은 기회를 놓쳐버립니다. 새로운 불안이나 비용을 늘리고 있습니다. 조금만 누군가와 협력해 생활하기만 해도 완전히 새로운 생활이 나오게 됨에도 불구하고.

커뮤니티란 무엇인가?

여러 사람이 협력해 활동하면 거기서 커뮤니티가 생깁니다. 그렇게 커뮤니티란 원래 협력해 활동하는 사람들의 일을 가르키는 말입니다. '커뮤니티'는 원래 라틴어인 '커뮤니스'라고 하는 말이었습니다. 이 말을 2개로 나누면 전반의 '콤'은 '함께' 또는 '공동으로'라는 의미이고, 후반의 '뮤니스'는 '공헌' 또는 '임무'라는 의미입니다. 결국 커뮤니티라는 것은 '공동해 무언가에 공헌하는 것' 또는 '함께 임무를 수행하는 것'이란 의미를 품고 있습니다.

커뮤니타라는 말을 들으면 정내회(町內會)나 자치회 등을 떠올리는 사람이 많은 것 같습니다만 그것은 커뮤니티의 한 분류인 것입니다. 같은 장소에서 살고 있기 때문에 공동해서 지역에 공헌하는 것같은 활동을 하는 사람들도 있습니다만 다른 장소에 살면서 커뮤니티 활동을 전개하는 것도 가능합니다. 여기서는 크게 2종류의 커뮤니티를 생각해보겠습니다.

하나는 같은 지역에 살기 때문에 공동해서 활동하는 '지역커뮤니티'. 정내

회나 어린이회 등이 대표적입니다. 또 하나는 살고 있는 장소는 다르지만 흥미 대상이 같기에 모여서 활동하는 '테마커뮤니티'. 철도가 좋은 사람들이 모이거나 인터넷상에서 취미가 같은 사람들이 모여 커뮤니티를 만들거나 하는 것은 테마커뮤니티라고 할 수 있을 것입니다.

디자인커뮤니티가 되기 위해서는

어떠한 커뮤니티도 이미 지금은 '손님'이 되고 있습니다. 스스로의 손으로 사회과제를 해결해간다고 하는 기개는 없고 뭔가 곤란한 것이 있으면 행정에 의뢰하고자 하는 지역커뮤니티나, 좋아하는 것만을 하면 된다고 생각하는 테마커뮤니티가 대부분입니다.

그러나 앞으로의 시대는 2종류의 커뮤니티가 본래의 의미의 커뮤니티, 즉 공동해서 사회에 공헌하는 활동단체가 될 필요가 있습니다. 왜냐하면 앞에서도 거론했듯이 행정이나 기업에 맡겨도 충분히 해결되지 않는 사회적 과제가 늘어나고 있기 때문입니다. 이러한 종류의 과제는 생활인이 일상적으로 서로 협력함으로써 해결할 수 있는 것이 많고 그렇게 함으로써 생활인 자신이 복합적인 이점을 얻을 수 있다는 사실도 알았습니다. 특히 최근에는 사람과 사람과의 유대가 사라지고 있습니다. 서로 협력해 지역의 과제 해결을 위해 노력하는 것은 결과적으로 신뢰할 수 있는 친구를 얻는 것, 양질의 커뮤니티를 만들어 내는 것으로 이어집니다. 지금이야말로 사회적 과제를 위해 노력하는 커뮤니티의 탄생이 요망되고 있는 것입니다.

거기서 중요한 역할을 하는 것이 디자인사고를 가진 커뮤니티입니다. 지금까지 정리한 2종류의 커뮤니티는 유감스럽게도 언제나 디자인사고를 가진 커뮤니티라고는 말할 수 없는 상태입니다(디자인사고에 관해서는 앞 절을 참고할 것). 지역커뮤니티는 서서히 그 힘을 잃어가고 있어 결국 행정이나 전문가에만 의존하기에 이르게 돼버렸습니다. 테마 커뮤니티는 자신들이

좋아하는 것만을 위해 모이고 있어 사회적인 과제에 눈을 돌리지 않습니다. 이러한 커뮤니티가 디자인사고를 손에 넣어 사회적인 과제를 의식하면서 활동함으로써 조금씩 지역이 나은 방향으로 변해가게 되면 커뮤니티의 존재가치는 앞으로 점점 높아지게 될 것입니다. 그렇게 하기 위해서는 어떤 계기가 필요할까요?

디자인커뮤니티를 만들어 내기 위한 방법

사회 과제에 노력하는 커뮤니티를 만들어 내려고 할 때 크게 3가지 방법을 생각할 수 있습니다. 첫 번째는 기존의 지역커뮤니티에 압력을 가해 그 지역에 있어서의 과제에 노력하도록 촉진하는 것. 두 번째는 기존의 테마커뮤니티에 모여 특정 지역에 있어서의 과제에 노력하는 시스템을 만드는 것. 3번째는 특정 과제를 해결할 수 있는 테마커뮤니티를 새로 만들어 내는 것. 3가지 모두 디자인사고를 가진 커뮤니티를 만들어 내기 위한 방법이지만 각각이 조금씩 다른 추진방법이 되는 경우가 많습니다.

① 기존의 지역커뮤니티

정내회나 어린이회, 노인회나 부인회 등 그 지역에 사는 것만으로 소속하게 되도록 재촉받는 커뮤니티가 지역커뮤니티입니다. 그런데 최근에는 젊은이가 지역커뮤니티에 소속되려고 하지 않는 경향이 강하다고 합니다. 힘이 약해지고 있다고 할 수 있겠지만 지역에 있어서의 마을 만들기의 첫 번째 담당자는 역시 그 장소에 생활하고 있는 사람의 모임이며 지역커뮤니티입니다. 이 사람들이 지역의 과제에 노력할 수 있도록 틀짜기가 필요합니다. 아마정 종합진흥계획(220쪽)이 기존의 지역커뮤니티로 접근하는 방식의 일례입니다.

기존의 지역커뮤니티에 디자인사고가 들어가는 경우 우리는 먼저 혼자서도 많은 사람들에게 인터뷰를 할 수도 있습니다. 보통 어떤 활동을 하고

있는지, 무엇을 할 수 있는지, 어떤 것을 생각하고 있는지, 장래 어떤 생활을 하고 싶은지. 한집씩 돌아보며 조금씩 시간을 갖고 한결같이 마을 사람들의 목소리를 듣습니다. 그때 단지 이야기를 듣기만 하는 것이 아니라 자신의 생각도 전합니다. 자신이 어떤 인간으로 무엇을 생각하고 있는지, 그것을 알린 뒤 프로젝트에 관련된 것들을 부탁합니다. 부탁도 자신들의 활동에 참가해주면 좋겠다고 하는 부탁방법이 아니라 본인이 어려워하고 있는 것을 해결하는 계기로 참가해주길 촉구합니다. 그 결과 단순히 워크숍 개최 전단지를 배포하는 것만으로는 모이지 않는 사람들이 한결같이 마음을 써주게 됩니다.

프로젝트를 시작할 때는 인터뷰로 알게 된 사이좋은 사람만을 모으는 것이 아닙니다. 대충 인터뷰를 마친 뒤에는 관여하고자 하는 사람을 널리 공개해서 모집합니다. 공모로 모인 사람들은 어떤 사람들인지 잘 모릅니다. 그러나 한편으로는 이미 인터뷰로 친구가 된 사람들이 모여줍니다. 적어도 그 사람들과는 이미 이야기를 한 사이이기에 대개 프로젝트에 협력적인 사람들이 되게 돼 있습니다. 이렇게 해서 이미 사이가 좋아진 사람과 프로젝트에 응모해 처음 만나게 된 사람들과 만나는 워크숍이 시작됩니다. 따라서 어느 정도의 안심감이 있는 것입니다. 모인 사람들 중에 이미 인터뷰 때에 사이가 좋아진 사람들이 있어 이 사람들이 무엇을 추구하고 있는지를 알 수 있습니다. 거꾸로 그들도 내가 어떤 것을 생각하고 있는지를 이해해줍니다. 그 사람들이 워크숍의 분위기를 만들어 줍니다. 공모에 응해서 새롭게 참가해준 사람들도 이 분위기 속에서 대화의 장을 즐기게 됩니다.

워크숍에서는 우선 모인 사람들이 어떤 사람들인지를 알기 위해 게임을 합니다. 아이스 브레이크 게임이라 불리는 게임입니다. 이미 안면이 있는 경우에도 아는 것 같지만 실제로는 알지 못하는 측면이 반드시 있습니다. "네? 이 사람이?"라고 생각되는 의외의 면을 서로 보여주는 장을 만

들면 지금까지 이상으로 친근감이 생기거나 흥미가 높아지는 경우도 많습니다. 이렇게 해서 그 장에 모인 사람들과의 관계성을 더욱 깊게하는 것에서부터 워크숍을 시작합니다.

관계가 조금 깊어진 사람들끼리 다음에 서로 이야기 나눌 것은 지역의 장래에 관한 것입니다. 내용으로는 '지역의 장점과 과제에 관하여', '지역의 미래상에 관하여'라고 하는 이야기만으로 계속해 나가면 점점 이상론이 나오게 돼버리고, 개인의 이야기만 계속하면 개별로 따로따로 이야기만 많이 나와버립니다. 이들의 균형을 취하면서 주민 개인에게나 지역에게도 매력적인 미래를 대화 가운데서 만들어 내도록 노력합니다.

그 때 필요한 것이 퍼실리테이터(Facilitator)입니다. 참가한 사람들이 내놓은 제안을 더욱 재미있는 것으로 만들기 위한 아이디어를 적절한 때에 적절한 사람에게 제시할 수 있을지 없을지, 이러한 기술이 요구됩니다. 이야기 나누는 중에 넌지시 맞장구를 치면서 아이디어를 끼워넣을 수 있다면 워크숍에 참가한 사람들의 꿈이 크게 넓어짐과 동시에 그것을 실현하기 위한 길이 확실히 보이게 됩니다. 워크숍 퍼실리테이터는 단지 그 곳에 나온 말을 정리하는 것만이 아니라 발언자 자신도 느끼지 못했던 생각을 이끌어 내거나 나온 말 가운데 숨어있는 중요한 점을 닦아서 빛나게 해주거나 꿈이야기처럼 들은 것을 실현하기 위한 길을 제시해주어야 하는 것입니다.

워크숍에서 각자의 생각이 정리돼 지향해야 할 지역의 미래상의 공유가 가능했다면 다음은 각자를 하나의 팀으로 정리하면 이상적인 미래상을 향해 행동하는 커뮤니티를 만들어낼 필요가 있습니다. 지연(地緣)형 커뮤니티의 경우, 입장이나 연령에 따라 '저 사람이 있으면 나는 말하고 싶은 걸 말할 수 없다'고 하는 것처럼 인간관계가 확실한 경우가 많기 때문에 어떤 팀을 만드는가 하는 것은 매우 중요합니다. 각자의 역할 분담과 인간관계를 잘 파악하면서 이후의 활동에 기분좋게 참가할 수 있도록 팀

을 만들 필요가 있습니다. 연령이나 성별혹은 거주경력 등을 잘 조합해서 서로 팀이 경쟁하는 듯한 관계성을 만들 경우도 있고, 이미 있는 사이 좋은 그룹을 축으로 팀을 만들어 잘하는 분야를 더 잘하게 만드는 경우도 있습니다. 어떤 팀을 만들지는 어떤 지역의 미래상을 목적으로 하는가에 따라 매번 바뀝니다.

지역의 미래상이 공유되고 있으면 그것을 실현하기 위해 각 팀이 가능한 것을 늘려갈 수가 있습니다. 지역의 과제를 발견하고 해결하는 방안을 찾아내 해결을 위해 구체적인 행동을 일으킵니다. 그렇다고 해도 막 시작한 시기는 자기들만으로 과제 발견에서 과제 해결까지의 과정을 잘 해내기가 어렵기 때문에 전문 스태프가 필요에 따라 지원하는 것으로 하고 있습니다.

이렇게 해서 지역커뮤니티 안에 테마커뮤니티(각종 팀)를 만들어내 각각의 테마에 다른 활동을 구체적으로 추진해가는 기운을 창출함으로써 디자인사고를 가진 커뮤니티를 만들어냅니다.

② 기존의 테마커뮤니티

장소에 따라서는 지역커뮤니티의 힘이 매우 약해져 있는 경우가 있습니다. 특히 도시지역에서는 이미 자치회의 가입률이 낮거나 부인회가 없거나 하는 경우도 있습니다. 혹은 프로젝트를 시동하기 까지 시간이 없어 지역커뮤니티 가운데 테마커뮤니티를 만들어 내기 위한 워크숍을 한번도 개최할 수 없는 경우도 있습니다. 그러한 때 기존의 테마커뮤니티를 조합해 프로젝트에 참가시키는 것으로 합니다. 마루야가든즈(228쪽)이 그 하나의 예입니다.

어떤 마을에도 몇 개의 NPO나 서클단체나 클럽단체 등 활동단체가 있기 마련입니다. 이들의 정보는 홈페이지나 시청의 시민활동 관련과에 어느 정도는 정리돼 있습니다. 많은 경우는 수천개 단체가, 적은 경우라도 수

백개 단체가 존재합니다. 기존의 테마커뮤니티와 더불어 프로젝트를 추진하는 경우 이러한 단체에 하나씩 실례를 무릅쓰고 인터뷰를 하는 것부터 시작합니다. 최초에 인터뷰하는 단체는 50개 단체 정도. 활동단체의 대표는 지역의 주요인물인 경우가 많기에 이 인터뷰를 통해 그 사람들과 아는 사이가 되는 것은 매우 중요합니다. 인터뷰의 최후에는 "여러분이 주목하는 3가지 활동단체를 소개해주세요"라고 묻고 다시 인터뷰할 사람을 소개받는 것입니다. 또 이러한 단체간의 관계성을 도식화해가면 많은 사람으로부터 주목을 받고 있는 단체가 어느 단체인지 조금씩 보이게 됩니다. 단체간의 협력체제나 사이가 좋은 것 등도 보이게 됩니다. 이러한 정보를 하나씩 정리해 둡니다.

인터뷰가 끝나면 기존단체에게 요청을 해 대표자를 모아 워크숍을 개최합니다. '활동단체가 지향하는 미래', '활동하는 데 있어 애로점', '활동단체가 꿈꾸는 지역의 미래상' 등을 서로 이야기하는 가운데 앞에서 본 지역커뮤니티 때와 마찬가지로 각 단체가 할 수 있는 것이나 하고 싶은 것을 조합해 이상적인 미래상으로 나아가기 위한 길을 명확히 해 갑니다.

또 활동단체끼리 서로 이야기해 '활동의 룰'을 정하는 경우도 있습니다. 활동장소, 빈도, 소리, 냄새, 협력체제 등 단체가 활동하는 가운데 상세한 룰을 자신들이 결정해 두면 누군가에 따라갈 필요 없이 자신들이 결정한 룰을 자신들이 지키는 것이 됩니다. 더욱이 활동단체간의 조정 역할로서 코디네이터가 존재하면 단체끼리 협력하는 프로젝트나 모든 단체가 함께 참여하는 축제의 기획 등 각각의 단체에서는 나오지 않는 아이디어를 제시해 단체간의 결속력을 높일 수가 있습니다.

이렇게 해서 기존의 테마커뮤니티가 모이고, 서로 협력해 디자인사고를 갖고 이상적인 지역의 미래로 접근하도록 길 안내하는 것도 커뮤니티 디자인 전문가의 일입니다.

③ 새로운 테마커뮤니티

지역커뮤니티에 관해서는 전혀 새로운 것을 단번에 만드는 것은 곤란합니다. 새롭게 정내회를 만들거나 어린이회를 만들거나 해서 활동을 시작한다는 것은 생각하기 어려운 것입니다. 만약 지역의 과제에 맞는 커뮤니티를 새롭게 만들어 내려고 한다면 그것은 테마커뮤니티라고 하는 것이 될 것입니다. 우리는 기존의 지역커뮤니티나 테마커뮤니티만으로는 지역의 과제를 해결할 수 없다고 느낀 경우 완전히 새로운 테마커뮤니티를 조직합니다.

새로운 테마커뮤니티에 모이는 사람은 아직 어떤 커뮤니티에도 속해 있지 않았다고 해도 그 테마에는 흥미가 있는 사람들입니다. 하나의 커뮤니티는 대게 30명 정도를 정원으로 하고 있습니다. 모일 때에는 사전에 명확한 테마를 설정해둡니다. 가령 오사카에서 개최되는 '물의 수도(水都) 오사카'라고 하는 마을 만들기 이벤트에서는 많은 테마커뮤니티가 나카노시마(中之島)의 중심에서 다양한 활동을 전개합니다. 그런데 이들 활동을 사진이나 동영상으로 기록하는 커뮤니티가 없다. 이것을 프로에게 의뢰하는 것이 일반적이겠지만 가능하면 이것을 주민참여형으로 추진하고 싶다. 그렇게 하면 새롭게 역할 분담을 확실히 한 뛰어난 팀이 생겨나게 되기 때문입니다.

거기서 '물의 수도 오사카'에서 행해진 각종 이벤트 내용을 리포트해주는 리포터를 30명 한정으로 모집했습니다. 모여준 사람은 대학생에서부터 정년퇴직한 분에 이르기까지 다양했습니다. 어느 누구할 것없이 '사진 촬영을 잘 하고 싶다', '전단지 디자인을 할 수 있었으면 좋겠다', '글 쓰기를 잘 했으면 좋겠다'라고 하는 생각을 가진 사람들이며 '오사카를 위해 뭔가를 하고 싶다'고 생각하는 사람도 있었습니다.

이러한 사람들에게 사진이나 동영상 찍는 법, 글 쓰는 방법, 레이아웃 방법, 블로그나 트위터 사용방법 등을 전해, 자신들만으로 '물의 수도 오

사카'에서 개최되는 다양한 활동을 리포트해 발신하는 팀을 만들었습니다. 이 팀도 또한 자신들이 과제를 발견해 그것을 해결하기 위해 필요한 기술을 배우고 구체적으로 행동을 하기 위한 디자인커뮤니티로 성장시켜 나가고 싶어하겠지요.

3종류의 커뮤니티를 하나의 지역에서 중첩시킨다

이상과 같이 기존의 지역커뮤니티와 테마커뮤니티, 그리고 새로이 탄생한 테마커뮤니티가 각각 디자인사고를 손에 넣음으로써 지금까지와는 다른 활동을 전개하는 것이 돼 매력적인 마을을 만들기 위해 중심적인 커뮤니티가 되기도 했습니다. 물론 각각의 커뮤니티는 단독으로 움직여도 어느 정도의 힘을 발휘하면서 지역의 복합적인 과제를 해결하려고 생각하면 유형이 다른 3종류의 활동이 상호 서로 자극을 주는 것 또한 매우 중요합니다.

기존의 지역커뮤니티의 활동에 기존의 테마커뮤니티가 참가함으로써 상호 자극을 주고 받아 지금까지와는 다른 활동을 전개하게 되든지 새로이 생겨난 테마커뮤니티가 그러한 커뮤니티활동을 확실히 리포트하든지 커뮤니티의 활동을 중첩시키면 지금까지 없었던 가치를 만들어 내는 것이 가능해집니다. 지역의 과제를 해결해 이상적인 미래상으로 접근해가기 위해서는 3종류의 커뮤니티를 잘 조합해 협력할 수 있는 플랫폼이 필요하게 된다고 할 수 있습니다.

이처럼 수평협력형, 네트워크형으로 프로젝트를 추진할 수 있는 것이 디자인커뮤니티의 특징이라고 할 수 있을지도 모르겠습니다. 서로 할 수 있는 것과 할 수 없는 것을 확실히 인식해 보완하면서 협력한다. 언제나 목적은 지역의 과제를 아름답게 해결하고 이상으로 삼는 지역을 실현시키는 것이기에 각각의 커뮤니티가 할 수 있는 것을 조합해 추진하는 것이 가능한 것입니다.

커뮤니티의 활동은 '하고 싶은 것', '할 수 있는 것', '요구되는 것'의 3 가지를 조합해 기획하는 것이 중요합니다(아래 그림 참조). '하고 싶은 것' 과 '할 수 있는 것'을 조합하기만 해서는 취미 활동이며, '요구되는 것' 과 '할 수 있는 것'을 조합하기만 하면 노동이 돼버릴 것입니다. '하고 싶은 것'과 '요구되는 것'을 조합해도 그것이 '할 수 있는 것'이 아니면 단지 꿈으로 끝나버립니다.

자신이 하고 싶은 것과 할 수 있는 것, 사회로부터 요구되는 것의 3가지 점을 균형있게 조합해 필요하다면 다른 커뮤니티와 협력하면서 프로젝트를 추진하는 것이 중요합니다. 그러한 디자인커뮤니티의 모임이 점점 이상의 지역을 실현해가는 것으로 되면 생활인은 매우 도움을 받게 되며

디자인커뮤니티의 활동영역

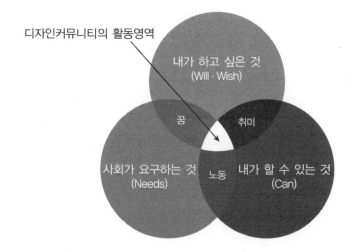

디자인커뮤니티의 활동영역

내가 하고 싶은 것 (Will · Wish)

꿈 취미

사회가 요구하는 것 (Needs) 노동 내가 할 수 있는 것 (Can)

무엇보다도 활동하고 있는 본인들이 신뢰할 수 있는 친구를 손에 넣어 자기실현에 근접하고 사람들로부터 고맙다는 말을 들으면서 즐거운 활동을 전개할 수가 있게 될 것입니다. 디자인사고를 가진 커뮤니티가 앞으로의 지역사회에 해야할 역할은 아주 크다고 생각합니다.

속마음을 알아주는 친구와 협력해서 지역을 위해 활동한다. 끝나면 맛있는 것을 먹으면서 다음 기획에 관해 얘기를 나눈다. 지역사람들로부터 조금씩 고마운 말을 들으면서 기뻐진다. 나는 그러한 삶의 방식에 매력을 느낍니다.

지역을 바꾸는 디자인 행정

마쓰조에 고지(松添高次)·혼다 가와라(本田瓦)

디자인행정의 필요성과 고베시의 도전

상향곡선의 경제성장, 인구증가로 지탱됐던 20세기의 사회경제정세로부터 방향을 틀어 21세기는 저경제성장, 인구감소라고 하는 전혀 반대의 상황이 돼 지금까지의 행정주도의 획일적인 접근의 한계가 보이기 시작했습니다. 세수의 감소로 인한 행정 예산이나 인원의 감축, 사회 인프라의 포화나 관리의 곤란함이라는 저간의 사정을 알면 역시 행정이 한방에 사회과제 해결을 맡아서 할 수 있던 시대가 아니라는 것은 확실합니다. 한편 행정서비스로는 커버할 수 없는 분야를 맡는 지역커뮤니티나 NPO 등 시민조직도 등장해 사회적인 서비스의 담당자가 다양해지기 시작했습니다.

이러한 상황 하의 21세기에 있어서 행정에 요구되는 것은 새로운 것을 계속 만드는 것이 아니라 이미 있는 많은 사람이나 자원을 최대한 활용할 수 있는 시스템을 구축하는 일입니다. 그리고 사회과제에 대해 다양한 활

1 유네스코 디자인 도시 고베

동가가 문제의식을 공유해 각각이 해야 할 역할을 발견해 스스로 나아가 행동을 할 수 있는 커뮤니티를 만드는 일입니다. 그렇게 하기 위해 디자인이 갖고 있는 '문제의식을 공유하기 위한 커뮤니케이션'이나 '사람과 자원을 효율적으로 활용하기 위한 코디네이트능력'을 길러야 하지 않는가 하고 기대하는 것은 우리만은 아닐 것입니다.

이러한 관점에서 생각해보면 행정만큼 디자인의 힘을 필요로 하는 곳은 없을 것입니다. 여러분 상상해보세요. 행정이 맡고 있는 여러가지 문제가 디자인사고를 통한 접근으로 점차 아름답게 해결돼가는 광경을. 이것이 실현되면 일본은 보다 아름답고 행복한 나라가 될 것입니다. 그러나 유감스럽게도 행정에 있어서 사회과제에 대해 디자인의 힘을 살리는 것의 중요성에 대한 인식은 아직도 낮고 그러기 위한 방법론도 당연히 확립돼 있지 않습니다.

그러한 가운데 해결의 실마리를 찾아 내지 못하는 행정의 노력에 디자인사고를 살려 문제해결능력을 높인다고 하는 소위 '디자인행정'에 도전하

City of Design
KOBE

United Nations
Educational, Scientific and
Cultural Organization

Member of the UNESCO
Creative Cities Network
since 2008

고자 하는 도시가 있습니다. 고베(神戸)시입니다. 여기서는 고베시에 있어서 디자인행정을 상징하는 노력을 소개하고 디자인행정의 실현에 필요한 행정직원이 알아두어야 할 바를 제안하고자 합니다.

'디자인도시 고베'-디자인행정을 지향하는 고베의 도전

고베시에서는 디자인이 가진 '사람의 아름다움이나 공감의식에 호소하고 행동을 일으키는 계기를 주는 힘', '이미 존재하는 사람이나 자산을 다양한 관점에서 다시 보고 새로운 시스템을 만들어 내는 힘'을 시민생활이나 경제활동에 있어 여러 가지 문제에 살리는 일로 시민이 보다 살기 좋은 거리를 창조하는 '디자인도시 고베'의 활동을 추진하고 있습니다. 이 활동은 디자인을 관광진흥이나 매력있는 경관 만들기, 산업진흥 등에 활용하는 것만이 아니라 환경, 방재, 건강, 복지, 교육이라고 하는 시민생활에 가까운 과제에 활용해 창조적인 해결에 도전하는 것이 커다란 특징입니다.

1995년 고베대지진에서는 많은 귀한 목숨, 그리고 재산이 한순간에 사라져버렸습니다. 그뒤 부흥의 과정에서는 피난소에서의 생활문제, 응급가설주택이나 재해공영주택에서의 지역커뮤니티나 고독사 문제 등 다른 도시가 가까운 장래 경험할 문제를 일찍이 경험하게 됐습니다. 자연의 맹위를 눈 앞에 두고 사람은 아무 것도 할 수 없을까요? 확실히 자연재해를 피하는 것은 불가능하지만 그 피해를 최소한으로 줄이는 것은 가능할 것

2 자! 가에루캐러밴!

입니다. 그렇게 하기 위해 필요한 것은 평소 쌓아온 사람과 사람과의 유대와 상호부조라고 하는 커뮤니티의 힘이라는 것을 새롭게 알게 됐습니다. 그 교훈을 바탕으로 고베에서는 방재의 일상화나 고령자 보호 문제에 대해 디자인사고의 접근으로 다양한 노력이 행해지고 있습니다. 그 몇 가지 사례를 소개합니다.

'자! 가에루캐러밴!'*−행렬이 늘어서는 방재훈련

고베대지진으로부터 10년이 경과한 2005년에 시작된 '자! 가에루캐러밴!'. 즐기면서 방재에 필요한 지혜나 기술을 배울 수 있는 교육프로그램입니다. 지금까지 방재훈련에 흥미를 보이지 않았던 젊은 패밀리층이 엄청나게 몰려드는 전혀 새로운 형태의 방재훈련입니다.

* 역주: 가에루(カエル)라는 말은 '개구리'라는 뜻과 동시에 '바꾸다(かえる)'라는 뜻이 있는데 착안해 이름붙여진 것이다.

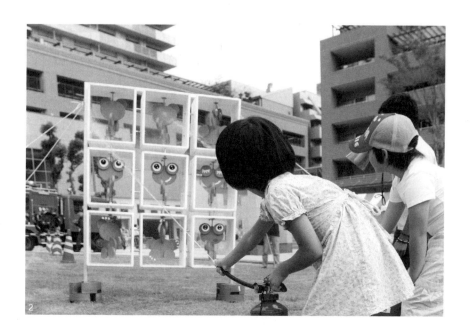

시스템은 단순합니다. 아이들이 집에 있는 버려진 장난감을 갖고 와서 공통화폐인 '가에루포인트'로 교환합니다. 그 포인트로 다른 장난감과 '바꾸는 것'이 가능합니다. 장난감을 갖고 오지 않은 아이나 좀 더 많은 포인트를 원하는 아이들은 물소화기 사용법을 배우는 개구리 표적 맞추기 게임 등 즐거운 방재워크숍을 체험해 포인트를 받습니다. 인기 좋은 장난감은 프로그램의 최후의 '경매'에서 낙찰되기 때문에 눈에 드는 장난감을 다투어 아이들이 최후까지 방재훈련을 즐기며 그곳을 떠나지 않습니다.

현재는 일본 전국에 머물지 않고 인도네시아나 과테말라, 엘살바도르, 몽고 등 세계 각국에서 그 토지의 풍토나 문화에 맞는 관습을 행하면서 전개되고 있습니다. 이 프로그램을 디자인사고의 관점에서 살펴봅시다.

프로그램의 커다란 특징은 문제발견 부분에 있습니다. 지진피해에 관한 문헌조사, 고베대지진에서 피해를 입은 167명으로부터 청취 등의 조사를 바탕으로 '방재에 필요한 지혜와 기술이란 무엇인가?', '왜 지금의 방재훈련에는 참가하고 싶지 않은가?' 등 과제의 본질을 파악하는 데 큰 힘을 쏟았습니다.

두번째 특징은 공감을 불러 일으키게 하는 정교한 시스템과 콘텐츠 만들기입니다. 지금까지의 방재훈련은 참가자 스스로의 동기라기보다도 지역에서 결정한 행사로서 하지 않으면 안 된다는 느낌이 짙은 것이었습니다. 거기서 아티스트인 후지 히로시(藤浩志) 씨가 개발한 아이들이 많이 모이는 장난감 교환모임 '바꾸기(かえっこ) 바자'의 시스템에 아티스트나 디자이너와 개발한 아이들이 놀면서 방재를 배울 수 있는 훈련메뉴를 짜넣은 것입니다. 언뜻보아 방재훈련과는 관계없는 것 같은 기존의 시스템을 아이들을 모은다는 관점에서 잘 골라서 재미있는 콘텐츠를 갖다 넣음으로써 새로운 방재훈련을 만들어낸 것입니다.

세번째 특징은 누구나 할 수 있는 오픈 소스라는 점입니다. 프로그램을 독점하는 것이 아니라 방재훈련 메뉴나 툴을 웹 등에 공표해놓아 누구나

다운로드하거나 구입할 수 있습니다. 지역이 마음만 먹으면 언제든지 이 프로그램을 개최할 수 있습니다.

문제의 본질을 발견하는 데서부터 공감을 불러일으킬 시스템, 그리고 프로그램의 보급에 이르기까지 디자인사고를 통한 문제해결 접근방식이 잘 실천된 확실한 '행렬이 늘어서는 방재훈련'입니다.

고령자복지+DESIGN

고베시 주오(中央)구의 워터프론트에 총바닥면적 약 1만 6000㎡의 역사적 건조물인 옛 고베생사(生糸)검사소가 있습니다. 고베시에는 이 건물을 '디자인도시 고베'의 추진을 담당하는 창조적 인재를 육성해 그 인재가 만들어낸 성과를 지역사회에 살려 시민·행정·사업자의 연대를 만들어 내는 '창조와 교류의 거점'으로 정비할 프로젝트를 추진하고 있습니다(가칭: 디자인 크리에이티브센터 KOBE).

그 노력의 일환으로 디자인의 힘을 하루하루 생활에 살려가기 위해 디자인사고를 통한 문제해결의 과정을 배우는 '+DESIGN세미나'를 개최하고 있습니다. 이 세미나는 시민이 디자인사고의 기본적인 사고방식을 배우고, 실천하는 인재육성 프로그램입니다. 고베 고유의 다양한 사회과제를 테마로 공모로 모인 사회인, 학생, 주부 등 다양한 직종·연령의 세미나 참가자들이 각회 테마에 대한 해결디자인을 '조사'→ '검토'→ '기획'→ '실천'이라는 흐름으로 도출합니다.

2011년 1월부터 3월에는 독거노인의 지역에서의 보호, 독거노인의 고독사라고 하는 과제에 접근하는 '고령자복지+DESIGN' 세미나가 개최됐습니다. 행정의 담당자로부터의 문제 제기, 선진적 노력의 연구, 현장시찰 및 청취, 워크숍, 행정 담당자에게 프리젠테이션 등 총 12번의 세미나가 개최됐습니다.

행정 담당자는 보통 함께 일하는 멤버와는 조금 다른 사람들이라고 하

는 시스템에 신선함을 느끼고 다른 관점에서 과제를 봄으로써 새로운 발견이나 발상을 얻을 수가 있었습니다. 한편 세미나 참가자들은 행정이 이정도로 다양한 노력을 하고 있다는데 놀라움을 느끼는 등 쌍방이 자극을 받게 되는 장이 됐습니다. 현재도 세미나 참가자들이 일부의 기획을 좀 더 갈고 닦아 행정 담당과에 다시 프리젠테이션을 해 실용화를 위한 활동을 계속하고 있습니다.

디자인행정 실현을 위한 행정직원의 5가지 명심할 점

어떻게 하면 디자인사고가 일상화된 행정, 즉 디자인행정을 실현할 수가 있을까? 지금까지 고베의 디자인사고를 다룬 사례를 소개했습니다. 이들의 사례를 포함해 고베시에서 노력하고 있는 프로젝트를 통해 보아온 디자인행정 실현을 위한 행정직원이 명심해야 할 5가지를 정리해보았습니다.

① 디자인사고를 알자

디자인이라고 들으면 그림을 그리고, 모양을 만드는 등 보이는 것을 만드는 것을 떠올리는 사람이 많을 것입니다. 행정직원도 당연히 예외는 아닙니다. "디자인은 잘 모른다. 멋쟁이가 아니니까"라는 소리를 잘 듣습니다. 자신과는 아무 관계가 없는 것이라고 생각하는 행정직원이 많을 것입니다.

행정직원 한사람 한사람에게 우선 필요한 것은 이러한 일종의 알레르기를 없애는 일입니다. 그러기 위해서는 디자인사고를 알고, 익숙해질 필요가 있습니다. 디자이너인 찰스 임스(Charles Ormond Eames, Jr)*는 '디자인의 경계선은 어디입니까?'라는 물음에 '문제의 경계선은 어디입니까?'라고 되물었다고 하는 에피소드가 있습니다. 이는 어떠한 문제에 대해서도 디자인을 살릴 수 있다고 하는 가능성을 꿰뚫어보고 있기에 나온 말입니다.

아름답게 하는 것이 디자인이 아니라 어떤 목적을 달성하기 위해 아름다운 디자인이 존재한다. 결국 과제의 본질적인 장소를 찾아내 이것을 해결해가는 길을 발견·발명한다. 더욱이 그것이 아름다운 것으로 정착될 수 있도록 모양을 만들어가는 행위가 디자인입니다. 이 전제를 행정직원은 이해할 필요가 있습니다.

'자! 가에루캐러밴!'의 경우, 철저한 리서치를 통해 즐겁게 적극적으로 참가하는 방재훈련이라는 해결책을 찾아 그렇게 하기 위한 다양한 연구가 들어간 방재훈련의 모양이 나왔습니다. 행정측도 당초에는 즐기면서 방재훈련을 한다는 말에 당혹감이 있었지만 아이들이 방재지식을 점점 재미있게 몸에 익혀가는 모습을 보는 가운데 이러한 노력에 공감해 이 틀을 더욱 지역이나 교육 현장에 활용하기 시작했습니다.

많은 행정직원이 지역이나 사회가 안고 있는 과제의 해결을 위해 매일 고민하고 시행착오를 거듭하고 있습니다. 디자인사고는 그것을 지원하는 방법입니다. 디자인사고와 행정은 물과 기름의 관계는 아닙니다. 물론 공기와 같이 일상적으로 필요해 당연히 존재하지 않으면 안 됩니다. 2부에서 소개된 것같은, 행정직원이 디자인사고를 넣은 많은 사례를 접촉해 우선 그 중요성과 효과를 알아채는 것이 중요합니다.

② 문제를 그만 생각하고 드러내보자

디자인사고에서는 우선 어떠한 문제가 있는지를 인식해 해결해야 할 과제를 발견할 필요가 있습니다. 20세기의 경제성장·인구증가 시대에서는 행정은 어떤 과제를 한꺼번에 끌어안아 스스로 해결하는 계기로 노력해왔습니다. 그러나 문제가 산적하고 다양화·복잡화해지고 있는 현재의 상

* 역주: 1907년에 태어나 1978년에 사망한 미국의 디자이너, 건축가, 영상작가로 아내인 레이 임스와 함께 플라스틱, 금속이란 소재를 사용해 20세기에 있어 공업제품의 디자인에 커다란 영향을 주는 작품을 남겼다고 한다.

황에 있어서는 행정의 노력만으로는 한계가 있다는 것은 분명합니다. 가령 낡은 목조주택이 밀집한 시가지에서는 지진재해시에 잇달아 불이 붙기에 대규모화재 발생이 염려됩니다. 이러한 지구는 단순히 주택의 노후화라고 하는 문제만이 아니라 빈집의 증가, 치안의 악화, 젊은층의 유출로 인한 지구의 고령화 등의 문제가 복잡하게 얽혀있습니다. 그리고 문제의 심각성 정도는 지역에 따라 다릅니다. 이 문제에 대해 행정만으로 할 수 있는 것은 제한됩니다.

이러한 상황에서는 행정만이 아니라 더나은 지역을 만들었으면 하는 생각을 가진 사람들이 입장이나 직위를 떠나 함께 생각하는 장이 필요합니다. 그러기 위해서는 무엇이 문제인가를 모두 공유하지 않으면 안됩니다. 행정이 당연시하고 있는 문제가 의외로 알려지지 않은 경우도 있습니다. 행정직원이 문제라고 생각하고 있는 것을 '문제입니다'라고 시민에게 널리 알린다. 그 위에 모두가 논의해 각각 할 수 있는 역할을 생각해 실행해가는 것이 필요합니다. 며칠 전 '오사카시, 날치기 범죄율 최악에서 벗어났다'라는 기사가 신문에 게재됐습니다. 이것은 '오사카시, 날치기 범죄율 최악입니다'라고 하는 불명예 정보를 전하는 포스터를 시가 제작해 홍보함으로써 주민의 의식이나 행동이 바뀐 성과라는 것입니다. 또 앞서 말한 '고령자복지+DESIGN'에서는 행정 담당자가 막다른 곳에 온 것을 느끼고 문제를 세미나 수강자에게 제시한 것이 새로운 노력으로 연결됐습니다. 문제를 적극적으로 드러내는 커뮤니케이션이 새로운 활로를 찾는 계기가 되는 것입니다.

③ 전해지는 커뮤니케이션을 도입해보자

행정직원은 지역이나 사회에서 일어나고 있는 과제의 개선을 위해 하루하루 시행착오를 거듭하며 다양한 사업을 전개하고 있습니다. 한편으로 일반시민 쪽으로부터 '행정은 뭘 하고 있나?'고 하는 소리를 자주 듣게

됩니다. 이 불일치는 왜 일어나는 걸까요? 답은 간단합니다. 행정의 노력이 알려지지 않고, 전해지지 않는 것입니다. 이 노력에 대해 보답도 받지 못하는 불행하게 꼬인 구조를 해결하기 위해서는 전해지는 커뮤니케이션이 필요한 것입니다.

이전에 '건물의 내진화율(耐震化率)을 높이는 워크숍'에 참가했을 때 워크숍 참가자들로부터 여러 가지 제안이 있었습니다. 그러나 그 대부분은 이미 행정이 실시하고 있는 노력이었습니다. 앞서 이야기한 '고령자복지+DESIGN'에서도 행정 담당자가 지금까지 고령자복지에 대한 노력을 세미나 참가자에게 설명하자 '많은 뛰어난 시책이 전개되고 있다'고 놀라운 목소리가 나왔습니다. 2부에서 소개된 것과 같이 지자체가 배포하고 있는 모자 건강수첩에도 소중한 정보가 적혀 있음에도 엄마들에게 관심을 받지 못하고 있습니다.

행정직원이 민간기업이나 NPO 사람에게 무언가를 의뢰할 때 "행정 직원에게는 없는 발상을 부탁합니다"라고 말하는 것을 자주 듣습니다. 원래 사고방식이나 발상이 모두 다를까요? 행정직원의 발상에서 나온 것 가운데도 뛰어난 아이디어는 많이 있지만 충분히 전해지지 않기 때문에 그런 것 아닌가 싶습니다. 시책의 기획·입안은 물론 중요합니다만 그 노력이 많은 사람들에게 전해져 공감을 얻어 행복한 확장 구조를 만들어 내는 것이 훨씬 중요합니다. 그리고 거기에는 디자인의 '아름다움과 공감으로 많은 사람들의 마음에 호소해 행동을 환기시키는 힘'이 필요한 것입니다.

④ 새로운 발상이 넘쳐나는 창조적 분위기를 만들자

디자인사고에 있어서 문제발견에서 아이디어를 발산해가는 국면에서는 얼마나 창조적인 분위기를 만들어 내느냐가 중요해집니다. 그 첫 번째 장벽은 기성개념이라고 합니다. 빅터 파파네크(Vitor Papanek)*는 디자인에 있

어서 창조성을 갈고 닦기 위해 가장 중요한 방법은 극단의 저소득자를 대
상으로 한 디자인을 생각해보는 등 지금까지 경험한 적이 없는 문제를 부
여해 새로운 접근이 생기는 환경을 만드는 것이라고 말합니다.

행정이라고 하는 조직은 어느 쪽이냐 하면 새로운 발상이 나오기 쉬운 환
경은 아닌 것 같습니다. 새로운 발상에는 불안정이 따르기 때문에 안정성
이 중요한 의사결정기준인 행정에서는 당연하다고 할 것입니다. 불안정함
에 익숙하지 않은 조직풍토에 더해 몇 년 단위로 인사이동이 있기 때문에
장기적 관점에서의 판단이 어려운 것도 영향을 미치고 있는지 모르겠습
니다. 새로운 발상에 대해 가능하지 않은 이유를 생각해내고 시간적 제
약으로 인해 아이디어를 축소시키기 쉽습니다. 그 결과 최종적으로 단편
적인 해결책으로 정리돼 발상의 싹을 잘라 버립니다. 이러한 딜레마에서
일에 대한 동기를 유지하기 어려운 행정직원도 많은 것 같습니다.

창조적 발상을 만들어 내기 위해서 적어도 발상의 싹을 키울 때만이라도
장벽을 제거해 불안정함을 허용하고 갈 때까지 가보자고 하는 창조적 분
위기를 만들어 내봅시다. 그렇게 하면 문제해결의 아이디어가 흘러넘쳐
하루빨리 문제해결에 이르게 되고, 하루빨리 안정을 되찾을 수 있을지도
모릅니다. 마을 만들기 워크숍의 모두에서 한쪽의 질문에 대해 플러스사
고의 답만 하지 않도록 하는 게임을 하면 그 뒤 워크숍에서 보다 긍정적
인 논의가 진전되는 경우가 종종 있습니다. 이전에 직장 연수에서 먹을거
리 디자이너를 초청해 독특한 홈파티를 개최했습니다. 재료와 메뉴지만
건네주고 참가자가 어떻게 하면 재미있고 맛있게 먹을 수 있을지 생각해
만드는 방법이나 볼품있게 담는 법을 시행착오를 거쳐 조리했습니다. 각
각의 요리가 완성되자 상상 이상의 것이 나온 데 모두가 기뻐하고 서로

* 역주: 오스트리아 비엔나 출신으로 1923년 태어나 1998년 사망한 디자이너이자 교육자로
특히 '디자인 철학자'로 알려져 있다. 제품과 도구 그리고 사회적 인프라에서 사회적 생태
적 책임있는 디자인을 강조했다.

칭찬이 오가고 '좀 더 이런 연구가 됐으면 좋을텐데', '이렇게 하면 더 즐거울텐데' 등 보다 요리의 아이디어를 발전시켜가려는 분위기가 만들어졌습니다. 특히 요란하게 벌리지 않아도 하찮은 것으로도 창조적인 분위기는 만들어질 수 있는 것입니다.

⑤ 다양한 커뮤니티(연대)를 발견해 분위기를 만들어보자

현대사회가 안고 있는 과제해결의 포인트로서 커뮤니티가 주목을 받고 있습니다. 이 커뮤니티란 거주지역에 뿌리내린 지연형(地緣型)인 것만이 아니라 그간 십수년간 급속히 늘어난 NPO나 자원봉사자단체 등 복지, 환경, 방재 등 공통의 관심영역에서 맺어지고 있는 테마형 커뮤니티, 그리고 오늘날 소셜 네트워크 서비스(SNS)가 만들어 내는 온라인상의 커뮤니티도 포함됩니다.

또 어떤 과제를 테마로 한 특정단체만이 그 과제해결의 모두를 맡는 시대는 아닙니다. 가령 언뜻 보기에 사회과제와는 관계가 옅은 것 같은 스포츠서클이 연습 전에 그라운드 주변의 쓰레기줍기를 함으로써 지역의 쓰레기문제가 해결되는 경우도 있습니다. 이러한 다종다양한 커뮤니티를 발견하는 것이 과제해결의 돌파구가 되는 것 아니겠습니까?

이러한 커뮤니티를 발견해 과제해결로 연결시켜 가기 위해 필요한 것이 코디네이트 능력입니다. 지역에는 다양한 기술을 가진 주민·단체가 많이 있습니다. 각각의 정보를 공유해 문제 해결에 노력하고자 하는 사람이나 단체를 발견해 연결하고 분위기를 만드는 것이 중요합니다. 행정 스스로가 '이벤트합시다!'라며 지역에 먼저 나서지 않고 '이벤트를 지역주민 스스로 기획하려면 어떻게 하면 좋을까?', '어떻게 하면 그런 분위기를 만들 수 있을까?'하는 것을 생각해 주민의 주체적인 행동을 촉진하는 접근방식이 중요합니다.

"행정 담당자는 곧 바뀌어 버린다." 그러한 소리를 종종 듣습니다. 반대

로 말하면 같은 담당자가 같은 지역에 십여년 종사하는 것은 어렵다고 말합니다. 지역이 그 과제에 계속적으로 노력하기 위해서는 행정직원은 지역에 분위기를 만들어 자율적으로 움직이는 커뮤니티를 슬그머니 만드는 코디네이터 역할에 철저할 필요가 있습니다. 그러나 이것은 하루아침에 되는 것은 아닙니다. 때에 따라선 그 진척에 대해서 답답함을 느낄 경우도 있을 것입니다. 그것은 결과를 다그친 나머지 느껴지는 것입니다. 그 과정 중에 생겨나는 다양한 연대에 기쁨이나 가치를 찾아내는 것이 필요합니다. 커뮤니티가 생기는 과정에 기쁨을 발견하는 그러한 행정직원이 요구되고 있습니다.

디자인도시, 고베의 사명

행정직원 여러분은 갑갑함이 떠다니는 시대환경 속에 복잡화하는 사회문제와 정면에서 맞서 한정된 인원이나 예산 속에서 지혜를 짜내고 해결책을 나날이 고민하고 계실 것입니다. 그러한 여러분에게 있어 디자인사고는 특별한 것은 아니라고 생각했으면 하는 마음에서 이 책을 정리했습니다. 이 책을 보고 '이미 하고 있는 것 아니냐?'고 느끼는 분도 많을 것입니다. 이 '이미 하고 있다'고 하는 것은 행정측의 주관적인 평가입니다. 서비스를 받는 쪽인 시민의 입장에 서면 '이미 돼 있다'고 하는 평가가 나올까요? '하고 있다'와 '돼 있다'는 꼭같지는 않습니다. '이미 하고 있다'는 것이 '돼 있는지'를 다시 확인함으로써 행정직원에게 있어서의 디자인사고는 시작되는 것입니다.

또 디자인사고를 지역에서 실행하는 것은 행정직원만이 아닙니다. 고베에는 외래문화를 독자적으로 해석해 자신들의 생활에 정착시켜온 역사가 있습니다. 에도시대 말기의 개항이라고 하는 커다란 과제를, 고베시민은 긍정적으로 받아들여 창조적인 해결을 도모해 온 것입니다. 이것이 바로 디자인사고입니다. 에도시대 말기와 마찬가지로 과제가 넘쳐나고 있는 현

재의 고베, 일본에서도 시민에게 디자인사고가 요구되고 있습니다. 고베 시민 154만 5001명, 누구나 아름다운 아이디어를 만들어 낼 수가 있다면 고베는 훨씬 아름답고 살기좋은 도시가 될 것입니다. 고베에서 태어난 디자인이 일본을 그리고 세계를 행복하게 만들어가는 날이 그리 멀지는 않을 것이라 생각합니다. 그것이 고베대지진의 부흥 과정에서 세계 속의 여러분으로부터 도움을 받은 고베의 사명인 것입니다.

참고문헌

〈서적·잡지〉

アルビン·トフラー『第三の波』日本放送出版協会, 1980年 10月
ヴィクター·パパネック『生きのびるためのデザイン』晶文社, 1974年 8月
奥出直人『デザイン思考の道具箱 - イノベーションを生む会社のつくり方』早川書房, 2007年 2月
株式会社ッセイ基礎研究所「セルフ·ネグクトと孤立死に関する実態把握と地域支援のあり方に関する
　　　調査研究報告書」
算裕介「低炭素ライフスタイル普及に伴う生活部門二酸化炭素排出量の削減可能性に関する研究」東
　　　京大学大学院工学系研究科博士論文, 2011年 3月
小宮山宏『課題先進国日本 - キャッチアップからフロトランナーへ』中央公論新社, 2007年 9月
紺野登『ビジネスのためのデザイン思考』東洋経済新報社, 2010年 12月
財団法人大阪市都市型産業振興センター『SUPER:』002 2011年 3月
国土庁「日本列島における人口分布動の長期時系列分析」1974年
シンシア·スミス『世界を変えるデザイン - ものづくりには夢がある』英知出版, 2009年 10月
スコット·バークン『イノベーションの神話』オライリー·ジャパン, 2007年 10月
棚橋弘季『ひらめきを計画的に生み出すデザイン思考の仕事術』日本実業出版社, 2009年 6月
中西泰人·岩嵜博論·佐藤益大『アイデアキャンプ - 創造する時代働き方』NTT出版, 2011年 5月
日本経済新聞社『データでみる地域 都道府県温室効果ガス排出量』『日經グローカル』No.136 2009年
　　　11月
博報堂生活綜合研究所『生活動力2007 多世帯社会』2006年 12月
藤森克彦「生活時間からみた單身世帯の社会的孤立の状況」『共済新報』2009年 10月號
ティムブラウン『デザイン思考が世界を変える』早川書房, 2010年 4月
トム·ケリー『發想する会社! - 世界最高のデザイン·ファームIDEOに学ぶイノベーションの技法』早川書
　　　房, 2002年 7月
トム·ケリー『イノベーションの達人 - 發想する会社をつくる10の人材』早川書房, 2006年 6月
藻谷浩介『実測! ニッポンの地域力』日本経済新聞出版社, 2007年 9月
山崎亮『コミュニティデザイン - 人がつながるしくみをつくる』学芸出版社, 2011年 5月
渡邊奈々『チェンジメーカー - 社会起業家が世の中を変える』日經BP社, 2005年 8月
hakuhodo+design & studio-L『震災のためにデザインは何が可能か』NTT出版, 2009年 6月

〈웹사이트〉

イザ! カエルキャラバン! http://kaerulab.exblog.jp/13215146
環境自治体会議環境政策研究所「市町村別溫室効果ガス排出量推計データおよび市町村の地球温暖
　　　化防止地域推進計画モデル計画について」http://www.colgei.org/CO2/index.html
環境省「地球温暖化對策に係る中長期ロードマップ(概要)」http://www.env.go.kp/press/press.
　　　php?serial=12381
氣象庁「ヒートアイランド監視報告」http://www.data.kishou.go.jp/climate/cpdinfo/himr/
経済産業省「伝統的工芸品産業をめる現狀と今後の振興政策について」http://www.meti.go.jp/com-
　　　mittee/materials2/downloadfiles/g80825a07j.pdf
警察庁「平成22年度警察白書」http://www.npa.go.jp/hakusyo/h22/index.html
警察庁「平成22年中における自殺の概要資料」http://www.npa.go.jp/safetylife/seianki/H22jisatsu-
　　　nogaiyou.pdf
国立社会保障·人口問題研究所「將來推計人口·世帯數」http://www.ipss.go.jp/syoushika/tohkei/
　　　Mainmenu.asp
国立社会保障·人口問題研究所「人口統計資料集2010年版」http://www.ipss.go.jp/syoushika/tohkei/
　　　Popular/Popular2011.asp?chap=0

厚生勞動省「医師·歯科医師·薬剤師調査」http://www.mhlw.go.jp/toukei/list/33-20.html

厚生勞動省「介護保険事業状況報告」http://www.mhlw.go.jp/topics/kaigo/toukei/joukyou.html

厚生勞動省「国民健康·榮養調査」http://www.mhlw.go.jp/bunya/kenkou/kenkou_eiyou_chousa.
　　　　html

厚生勞動省「雇用均等基本調査」http://www.mhlw.go.jp/toukei/list/71-22.html

厚生勞動省「社会福祉行政業務調査」http://www.mhlw.go.jp/toukei/saikin/hw/gyousei/08/

厚生勞動省「人口動態調査」http://www.mhlw.go.jp/toukei/list/81-1a.html

厚生勞動省「平成18年度厚生勞動科学研究: 輕度發達障碍兒の發見と對應システムおよびそのマニ
　　　　ュアル開發に関する研究」http://www.mhlw.go.jp/bunya/kodomo/boshi-hoken07/
　　　　index.html

厚生勞動省「平成22年度厚生勞動白書」http://www.mhlw.go.jp/wp/hakusyo/kousei/10/

神戸市人口統計: 毎月推計人口 http://www.city.kobe.lg.jp/information/data/statistics/toukei/jinkou/
　　　　index.html

国土交通省「建築着工統計」http://www.mlit.go.jp/statistics/details/jutaku_list.html

資源エネルギー白書2010年版 http://www.enecho.meti.go.jp/topics/hakusho/

地震調査研究推進本部「全国地震運動豫測地圖」http://www.jishin.go.jp/main/p_hyoka04.htm

總務省「国勢調査」http://www.stat.go.jp/data/kokusei/2010.index.htm

国土交通省「全国都市交通特性調査」http://www.mlit.go.jp/crd/tosiko/zpt2010/

總務省「住宅·土地統計調査」http://www.stat.go.jp/data/jyutaku/2008/index.htm

總務省「日本の統計2011」http://www.stat.go.jp/data/nihon/

總務省統計局「勞動力調査」http://www.stat.go.jp/data/roudou/

デザイン都市·神戸 http://www.kobe-designhub.net/design_city_01/

デザイン·クリエイティブセンター KOB(仮稱) E http://www.kobe-designhub.net/design_city_02/

電氣事業連合会「原子力·エネルギー図面集2011」http://www.fepc.or.jp/library/publication/pam-
　　　　phlet/nuclear/zumenshu/index.html

內閣府「国民経済計算」http://www.esri.cap.go.jp/jp/sna/menu.html

內閣府「障碍者白書平成23年版」http://www8.cao.go.jp/youth/whitepaper/h23honpenpdf/in-
　　　　dex_pdf.html

內閣府「平成23年版高齢社会白書」http://www8.cao.go.jp/kourei/whitepaper/index-w.html

內閣府「平成23年版子ども·若者白書」http://www8.cao.go.jp/youth/whitepaper/h23honpenpdf/
　　　　index_pdf.html

日本政府観光局(JNTO)「日本の観光統計」http://www.jnto.go.jp/jpn/tourism_data/index.html

農林水産省「食料自給率資料室」http://www.maff.go.jp/j/zyukyu/zikyu_ritu/014.html

法務省「法務省の統計」http://www.moj.go.jp/tokei_index.html

みずほ總研「統計データで見た少子高齢社会」http://www.mhlw.go.jp/stf/
　　　　houdou/2r9852000000msuo.html

文部科学省「体力·運動能力調査」http://www.mext.go.jp/b_menu/toukei/001/index22.htm

文部科学省「OECD生徒の学習到達度調査」http://www.mext.go.jp/a_menu/shotou/gakuryokush-
　　　　ousa/sonota/07032813.htm

有限会社 studio harappa http://www.studioharappa.com/

Colin Burns, Hilary Cottam, Chris Vanstone, Jennie Winhall RED PAPER02, Transformation Design,
　　　　Design Council, Feb.2006 http://www.designhcouncil.info/mt/RED/transformation-
　　　　design

Population Division of the Department of Economic and Social Affairs of the United Nations
　　　　Secretariat, World Population Prospects: The 2008 Revision http://www.un.org/esa/
　　　　population/

+DESIGN ゼミ http://www.kobe-designhub.net/kiito/school.html

저자소개

감수 · 집필 **가케이 유스케(筧裕介)** 전체 감수 및 1부, 2부(19 · 30), 3부(1) 집필
1975년생. 히토쓰바시(一橋)대학 사회학부 졸업. 도쿄공업(東京工業)대학 대학원 사회이공
학(社會理工學) 연구과 수료. 도쿄대학 대학원 공학계 연구과 졸업(공학박사). 사회과제를
디자인의 힘으로 해결하는 소셜 디자인 영역의 연구, 실천에 노력하고 있다. 2008년 야마
자키 료(山崎亮) 등과 함께 issue+design project를 설립했다. 공저로 『지진을 위해 디자
인은 무엇이 가능한가』, 『생활동력 2008 손에 잡히는 경제』 등이 있다. 『가능합니다 제
킨』으로 2011년 굿디자인상, 『부모아이 건강수첩』으로 2011년 키즈디자인상 심사위원장
특별상, 2011년 일본계획행정학회 · 학회장려상 등을 수상했다.

집필 **야마자키 료(山崎亮)** 2부(23), 3부(2)
1973년생. 오사카부립대학 대학원 농학생명과학연구과 수료. 교토조형예술대학 교수로 있
다. 건축 · 랜드스케이프설계사무소 근무 후 2005년에 studio-L을 설립했다. 지역 과제를
지역 사람들이 해결하는 커뮤니티디자인에 관여하고 있다. 2008년 가케이 유스케 등과
함께 issue+design project를 설립했다. 저서로 『커뮤니티 디자인』, 『도시환경디자인이란
일』 등이 있다. 『아마정종합진흥계획』 『마루야가든즈』으로 2010년 굿디자인상, 『호지프로
공방』으로 SD리뷰, 『말할 수 있습니다 프로젝트』로 오라이!닛폰 심사위원회장상 등을 수
상했다.

혼다 가와라(本田瓦) 2부(13), 3부(3)
1974년생. 고베대학 대학원 자연과학연구과 수료했다. 건축설계사무소 등을 거쳐 2001년
4월 고베시에서 근무했다. 재개발프로젝트, 밀집시가지에 있어서 주환경 개선의 마을 만들
기를 거쳐 2009년부터 디자인도시추진실에 근무하고 있다.

마쓰조에 고지(松添高次) 2부(16), 3부(3)
1975년생. 고베대학 대학원 자연과학연구과 수료했다. 2000년 4월 고베시에서 근무했다.
건축구조심사, 주택정책을 거쳐 2007년에 디자인도시추진실 발족과 함께 근무했다. 2008
년에는 오사카시립대학 대학원 창조도시연구과에 입학해 소셜 디자인을 연구, 2010년에
수료했다. 2011년 4월부터 도시계획총국 건축지도부 건축안전과에 근무하고 있다.

스미 메구미(角めぐみ)	2부(11 · 15 · 17 · 20 · 21 · 28 · 29)
니시가미 아리사(西上ありさ)	2부(3 · 4 · 10 · 25 · 26)
니시베 사오리(西部沙緖里)	2부(5 · 14 · 22 · 27)
다이고 다카노리(醍醐孝典)	2부(2 · 8 · 23)
고즈카 야스히코(小塚泰彦)	2부(6 · 12 · 24)
시미즈 아이코(清水愛子)	2부(1 · 9)
고스게 류타(小菅降太)	2부(18)
히라이와 구니야스(平岩国泰)	2부(7)

issue+design project
홈페이지: http://issueplusdesign.jp, 문의처: info@issueplusdesign.jp)
'사회의 과제에, 시민의 창조력을'을 캐치프레이즈로 2008년에 시작한 소셜 디자인 프로
젝트. 행정 · 시민 · 대학 · 기업이 참여해 지역 · 일본 · 세계가 안고 있는 사회과제에 대해 디자
인이 가진 아름다움과 공감의 힘으로 도전한다. 고베대지진의 교훈에서 생긴 『가능합니다
제킨』은 후쿠시마대지진 지원의 현장에서 대부분의 지자체에 활용됐다. 이밖에 행정이나
기업과 함께 다양한 접근으로 지역이 안고 있는 과제해결에 도전하는 디자인 프로젝트를
다수 실시중이다.